草虫画谱精编

张继馨 绘 戴云亮 编

江苏凤凰教育出版社

目　录

张继馨

戴云亮

张继馨　又名馨子，教授，中共党员，中国民主促进会成员。

师从花鸟画家、"吴门画派"嫡系传人张辛稼先生，成为吴门花鸟画传人之一，是继陈大羽之后江苏写意花鸟画坛的"扛旗"人。

曾任苏州工艺美术职工大学教师、副校长、代校长。

曾任苏州市政协第六、七、八、九届委员、常委，文教卫委员会副主任，苏州市文联委员，艺术指导委员会副主任，苏州市美协副主席，以及苏州市民进文化工作委员会主任等职。

现为中国美术家协会会员，中央文史研究馆书画院研究员，民进中央开明画院研究员，江苏省文史研究馆馆员，江苏省花鸟画研究会顾问，苏州市美术家协会名誉主席，苏州市职业大学教授，苏州大学艺术学院、广州大学松田学院客座教授，泰国曼谷中国画院名誉院长，台湾艺术协会高级顾问，寒山艺术会社顾问。

曾在国内外举办个展60次，中央电视台拍摄专题片《花鸟名世·匠心鉴人》介绍其艺术生涯，江苏教育台、北京电视台等也播放其《花鸟画技法》讲座。作品《长江》入选建国30周年美展，《阵地花园》《英雄花》《鹰击长空》入选全军美展。作品被国内多家博物馆、毛主席纪念堂和中央文史研究馆等收藏。

擅长花鸟写意、工笔，兼工带写，无所不能，花鸟、树石、草虫、瓜果无所不精。作品笔墨纯熟，刚柔并济，构图多变，格调清新。

出版专著有《画事一得》《笔上参禅》《馨子砚语》《颠倒葫芦》《吴门画派的绘画艺术》（合著）《百年墨影——二十世纪苏州美术》（合著）；花鸟画教材有《草虫画谱》《鸟类画谱》《清供画谱》《芥子园画传——蔬果篇·瓜菜》《学画宝典——中国画技法》系列图书，包括《石榴》《虾蟹》《芭蕉·鸡冠花》《牵牛花》《鱼》等数十种，以及《张继馨扇集》《张继馨书画集》等60余部。发表专业论文600余篇。

个人传记载入《中国当代美术家名人录》《中国当代国画家辞典》《中国美术家协会会员辞典》《江苏当代名家画库》《苏州人才录》《苏州当代文化名人》《常州名人档案》等国内外40余册辞书。

戴云亮　1956年生，江苏省苏州市人。从小受业于中国花鸟画家张继馨先生。苏州市职业大学艺术学院教授。

江苏省美术家协会会员，苏州市美术家协会副秘书长，江苏省花鸟画研究会会员，苏州花鸟画研究会副会长，苏州市文艺评论家协会理事，苏州美术院画师，苏州尹山湖美术馆学术顾问。

长期从事中国美术理论研究和中国花鸟画实践创作。主要著作与展览有：

2003年《吴门画派的绘画艺术》（张继馨、戴云亮合著）

2003年《江南老屋》

2008年《吴地绘画》

2009年《中外美术赏析》（编著中国美术部分）

2012年 画册《当代最具学术价值与市场潜力的画家-花鸟卷-戴云亮》

2014年 举办《张继馨、戴云亮师生展》

2014年《百年墨影——二十世纪苏州美术》（张继馨、戴云亮合著）

序

王稼句

画谱这种印本样式，肇始于印刷术日益昌明的北宋时代，它的初衷是给人作欣赏作借鉴的。由于当时书画真迹深藏娜嬛秘阁，一般人难以一睹，木刻印本就成了传播的唯一途径。晚清时引进石印术，特别是彩色石印术，加以珂罗版（collotype）的工艺技术，更是直接还原了真迹的面貌。现代印刷技术的发展，使这种还原一步更进一步，至今已到了几可乱真的地步。然而这个过程是漫长的，即使在一百多年前，哪能看到几近真迹的印本。

我看到最早的画谱，就是《梅花喜神谱》，宋伯仁编绘，南宋嘉熙二年初刻，景定二年重镂，谱分两卷，按花时八节，画不同姿态的梅花一百幅，各肖其名，并系以五言断句。它主要是给人欣赏，但为学画者所参考，也是必然的，如"麦眼""柳眼""椒眼""蟹眼"描绘梅花"蓓蕾"时的形状，就为学画者提供了练习的范本。其后有元人李衎的《竹谱详录》，作于大德三年，镂于延祐六年，除供欣赏外，更有实用的意义，自序说："俾封植长养、灌溉采伐者识其时，制作器用、铨量才品者审其宜，模写形容、设色染墨者究其微。"供人学习画竹，就是用途之一。谱凡七卷，分画竹谱、墨竹谱、竹态谱、竹品谱四门，每门先总说，后分述。如画竹谱，"一位置，二描墨，三承染，四设色，五笼套"，既有画法提示，又有图例，还介绍了绘画材料的处理，有"黏帧""矾绢""调绿之法""草汁之法"。如墨竹谱，分画竿、画节、画枝、画叶，一一予以图示。如竹态谱，谈到竹在不同环境下的形状，"若夫态度则又非一致，要辨老嫩荣枯，风雨晦明，一一样态。如风有疾慢，雨有乍久，老有年数，嫩有次序，根干笋叶，各有时候。今姑从根生笋长，壮老枯瘁，风雨疾乍，各各态度，依式图列如左。虽未能悉备，抑亦可见其梗概，用资初学，不为达者设也"。因为重视绘画对象在客观环境中的变化，它给学画者提供了基本功训练的系列要求。

自此以后，画谱的内容，因其功用不同呈现出不同来，大致可分两类。一类以供欣赏为主，如《历代名公画谱》《集雅斋画谱》《唐诗画谱》《诗馀画谱》《海内奇观》《名山图》《九歌图》，乃至晚清任渭长、吴友如诸作。这类画谱也可作学画的参考，了解一点绘画的源流，了解一点前代画家

的面貌，但就技法而言，局限在构图、造型上，很难作为绘画入门的初阶。另一类则以指导学画为主，上承《竹谱详解》，明清两季，层出不穷。如嘉靖间高松的《高松画谱》，已知有翎毛谱、菊谱、竹谱等，每谱有绘画歌诀，在画法上多有分解图。嘉靖间刘世儒的《雪湖梅谱》，画梅的各种姿式，一一示范，另有折枝梅花图三十四幅，附写梅十二歌诀。此外，还有万历间汪懋孝的《汪虞卿梅史》、周履靖的《画薮》等，更偏重技法的介绍。这正表现了出版理念在明代后期的转变，关注市场，将欣赏和借鉴结合起来，以满足广泛的消费群体。

进入十竹斋时代后，画谱面貌发生嬗变，主要是设色套印，虽然此前已有彩印的《花史》，但十竹斋刻印之精致，色彩之鲜明，开创了木版印刷的新时代。十竹斋由胡正言创设于万历间，以水印木刻擅长，代表作有《十竹斋书画谱》《十竹斋笺谱》。《十竹斋书画谱》刊刻于天启七年，分书画册、竹谱、墨华册、石谱、翎毛谱、梅谱、兰谱、果品八种，凡画一百八十幅，书一百七十幅，作者既有前辈名家，也有当代作手，甚至包括胡正言自己。它采用"饾版"印刷工艺，即根据原作分色刻版，依照由浅入深、由淡到浓的原则，逐色套印，最后完成一件具有深浅浓淡层次的彩色印刷品，这就与原作近似了。就编辑意图来看，固然还是作欣赏，但充分照顾到学画者的需要，如竹谱前有"写竹要语""写竹括""写竹说"等，附起手式，凡二十七款，图示写竿、写节、写枝、写叶的步骤。兰谱也附有起手执笔式，图示描叶画花，如起笔、交搭、左出、右开诸法，也图示画花应注意的各点。过去的画谱，虽然有图示，但没有色彩，没有浓淡深浅，因此学画者将《十竹斋书画谱》奉为圭臬，在美术教育史上具有重要意义。

继《十竹斋书画谱》后，最有影响的画谱是《芥子园画传》，直至晚近，如陈半丁、颜文樑、刘海粟、潘天寿等都提到这部画谱对他们早年摹习所起的作用。以《芥子园画传》为名者，共有四集，末一集系嘉庆时人取丁皋《传真心领》、金古良《无双谱》等杂编而成，乃续貂之作，可以不论。前三集先后刻于康熙间，由沈心友邀王槩、王蓍、王臬兄弟等编

绘，初版均为五色套印本。初集树、山石、人物屋宇三谱，二集兰、竹、梅、菊四谱，三集草虫花卉、翎毛花卉两谱。从编辑宗旨来看，这更是一部绘画技法教科书，李渔有初集序，称其"为初学宗式，其间用墨先后、渲染浓淡、配合远近诸法，莫不较若列眉。依其法以成画，则向之全贮目中者，今可出之腕下矣"。

中国传统绘图有独特的传承方法，所谓"非箕裘递传，即青蓝授受"，画谱的出现，为学画者开辟了一条自修的途径，它将本来只可意会不可言传的绘画技法，一一条分缕析，自起手至成幅，循序渐进，设置了一套比较系统、规范、基本的技法训练课程。就这个意义来说，借助画谱来学习绘画，不啻是阶梯和宝典。

草虫是传统绘画的题材概念，不仅指昆虫类，也包括鱼类，还有爬行类、两栖类的龟、鳖、蛇、壁虎、蜥蜴、蝾螈、蟾蜍、蛙、蝌蚪，其他无脊椎的蜈蚣、蜘蛛、蟹、虾、贝、蚬、蚌、螺、蛤蜊、蜗牛、蚯蚓等等，范围很宽泛。在画论上，草虫或归花卉，或归蔬果，或归翎毛，各有道理，其实也可独立门户的。历代有不少画人擅长草虫，《芥子园画传》三集"画法源流"就说："考之唐宋，凡工花卉，未有不善翎毛，以及草虫。虽不能另谱源流，然亦有著名独善者。陈有顾野王，五代有唐垓，宋有郭元方、李延之、僧居宁，是皆以专工著名者。至若邱庆馀、徐熙、赵昌、葛守昌、韩祐、倪涛、孔去非、曾达臣、赵文俶、僧觉心，金之李汉卿，明之孙隆、王乾、陆元厚、韩方、朱先，俱为花卉中兼善名手。草虫之外，更有蜂蝶，代有名流。唐滕王婴善蛱蝶，滕昌祐、徐崇嗣、秦友谅、谢邦显善蜂蝶，刘永年善虫鱼，袁嶬、赵克夐、赵叔傩、杨晖更善鱼，有涵泳唼喋之态，缀于苹花荇叶间，亦不让草虫蜂蝶之有俾于春花秋卉矣。"晚清以降，又有居廉、居巢、翁小海、齐白石、王雪涛等等，画风迥异，各擅胜场。

比起山水、花卉、人物来，草虫种类最多，形态最繁，动静之姿，千变万化，特别是作为细部点缀，更需要形神的逼真。历代不少画谱都将草虫列入，如《芥子园画传》三集就有草虫一部，提纲挈领地介绍了"画草虫法"："画草虫须要得其飞、翻、鸣、跃之状。飞者翅展，翻者翅折，鸣者如振羽切股，有喓喓之声，跃者如挺身翘足，有翟翟之状。蜂蝶必大小四翅，草虫多长短六足。蝶翅形色不一，以粉、墨、黄三色为正，形色变化多端，未可言尽。墨蝶则翅大而后拖长尾。安于春花者，宜翅柔肚大，后翅尾肥，以初变故也。安于秋花者，宜翅劲肚瘦，而翅尾长，以其将老故也。有目，有嘴，有双须。其嘴，飞则拳而成圈，止者即伸长入花吸心。草虫之形，虽大小长细不同，然其色亦因时而变。草木茂盛，则色全绿；草木黄落，色亦渐苍。虽属点缀，亦在乎审察其时，安顿之也。"此外，有"画草虫诀""画蛱蝶诀""画螳螂诀""画百虫诀""画鱼诀"，并附"草虫点缀式"图四幅。郑绩《梦幻居画学简明》卷五"论鳞虫"，介绍了鲤鱼、鲂鱼、鲈鱼、金鱼、蟹、虾、蝶、蜂、蜻蜓、螳螂、蝉的画法。张子祥《课徒画稿》也介绍了蝴蝶、蜻蜓、蜂、蝉、纺织娘、螽斯的画法。

张继馨先生是画坛耆宿，以花鸟擅名，画路宽广，花卉蔬果，翎毛草虫，尤显示出他深厚的功力。我看过他的不少作品，笔墨酣畅，格调天然，脱手落稿，自出机杼。特别是他的草虫，无论工笔写意，都栩栩如生，形神兼备，且时有破法之笔，让我想起方薰称赞钱选的话："钱舜举草虫卷三尺许，蜻蜓、蝉、蝶、蜂、蟋皆点簇为之，物物逼肖，其头目翅足，或圆或角，或沁墨，或破笔，随手点抹，有蠕蠕欲动之神，观者无不绝倒。画者初未尝有意于破笔沁墨也，笔破墨沁皆弊也，乃反得其妙。则画法之变化，实可参乎造物矣。"（《山静居画论》卷下）这与他长年累月的细致观察、悉心揣切分不开的。况且继馨先生长期从事美术教育，重视基本功训练，曾编绘《草虫画谱》《鸟类画谱》《蔬果画谱》《博古画谱》等数十种行世，深谙画谱对初学绘画的作用。戴云亮先生是继馨先生高足，绘事而外，精研画论，与乃师合作颇多，先后有《吴门画派的绘画艺术》《百年墨影——二十世纪苏州美术》等问世。这本《草虫画谱精编》即由云亮整理，概论而外，分类部署，每种草虫分"结构特征""写意画法""工笔画法"，一一图示步骤，对普及绘画的意义是不言而喻的。

二〇一五年七月十八日雨夜

草虫作品示范·螳螂

/// 草虫画简论

引言

炎夏凉秋的晨昏昼夜，时时传来悦耳动听的声响，那睡莲叶面上的青蛙咽咽擂鼓，绿槐树梢头的知了唑唑亮嗓，瓦砾乱砖下的蟋蟀喔喔吹哨，瓜棚豆架中的织娘唧唧扬机，还有随着乐章演奏而翩翩起舞的美丽绝艳的蝴蝶、纤弱娟小的豆娘、擅长刀舞的螳螂和款款自若的蜻蜓……这些大自然里的小生物尽情地鸣奏着一支支交响乐曲，欢欣歌唱，蹁跹起舞。人们在那些天赋才能的演奏者、歌唱家和舞蹈家面前陶醉了，它们给人类增添了多么绚丽的色彩和美好的生活情趣啊！历史上无数骚人墨客为它们留下诗歌和篇章，众多的画家也为它们描绘了无数的画作。

我们把历史的卷轴推向更遥远的一端，可以发现中华民族的祖先早在新石器时代，就已把某些小生物作为纹饰在陶器上绘制、在玉器上雕琢，秦代的漆器也有它们的踪迹，晋唐一些人物、山水作者也对它们分外青睐，蝶、蝉之类时而出现在他们的笔下。当然，把草虫、飞禽、花卉和蔬果这些题材作为一个画科，还是在盛唐时期，由此，唐代涌现出不少善画草虫的能手和专家，如五代的唐垓，宋代的郭元方、李延之、僧居宁，都以专工著名；还有画花卉兼画草虫的五代的徐熙、黄筌，宋代的赵昌，元代的钱舜举，明代的孙隆、王乾、韩方，清末的居廉、居巢和翁小海，以及现代的齐白石、王雪涛等。从以上名家的画风来看，宋元以工笔为胜，明清以小写意见长，现代又有齐派大写意草虫的开创。所以，草虫画是面目各具，每有所变，在艺术上取得不断进展。

草虫画从属于花鸟画科，但它涉及面又很广，并不局限于昆虫一类。如一些软体类的河蚌、蜗牛，甲壳类的湖蟹、河虾，爬虫类的蜥蜴、龟鳖，两栖类的青蛙、蟾蜍、蝾螈，甚至还有内河和海洋的小鱼之类的小动物，都是草虫画的题材。草虫画能够作为绘画艺术的一种表现形式和内容，且久盛不衰并得以发展，究其原因是历代画家以现实为基础，抓住对象的特征，借助丰富的想象，把美丽多姿的小生物，惟妙惟肖地反映在他们的作品之中，那诗情画意的境界，更引起人们无穷的联想和醇美的回味。

要画好一幅形神兼备、生机盎然的草虫画并非易事，其物虽微，却结构俱全，稍一疏忽，形态即会失真。故除了学习吸收前人的绘画技法和实践经验之外，更应该效仿他们在艺术创作中对待生活实践一丝不苟的态度和锲而不舍的探索精神。如古代有一个画草虫的好手曾云巢，他所画的草虫妙绝一时，有人问他从哪里学到这一手的，他笑着回答说，哪里有什么方法可以学习，我不过从年轻的时候就喜欢捉了草虫，蓄养在笼子里，白天和晚上静心观察它们的种种动态，一点也不觉得厌倦。后来又恐怕还不能得到它们的自然姿态，又跑到郊外，卧伏在杂草里，屏住了呼吸，蹑住了手脚，不使草虫有一点惊觉，观察琢磨它，这样才得到草虫的自然之趣。所以在落笔的时候，不知我是草虫，或草虫是我。这是注情于物，缘物寄情，达到物我浑融的境地。为了艺术的独创，作者在吸收传统的基础上，更重要的是应该深入生活和在创作中观察，揭示事物深层之美，这是艺术追求的目标，也是创新的必要步骤和手段。

一、草虫的形体结构、生活习性和活动规律

草虫品类较多，形态各异，色彩丰富，在绘画上应用较广。在区别其类别时，可以把节肢不同的动物，归类为节肢动物。如：

（一）蟹一类（具有甲壳，十足或八足）。

（二）蜈蚣、蚰蜒一类（具有很多的足）。

（三）蜘蛛、壁虱一类（具有八足）。

（四）蝴蝶、蜻蜓一类（具有六足）。

节肢动物的特征是：

（一）体形左右相称，由多个环节合成，又有分节的足，少则数对，多则数十对。

（二）体内无骨骼，皮肤硬化形成外部骨骼。

（三）神经系统的主要部位在身体的腹面，内脏在身体的背面。

在节肢动物中间，像蝴蝶和蜻蜓一类，如具有四翅六足的小动物，都称作昆虫，也是草虫画主要表现的题材。昆虫品类很多，但它们的身髓有相似的结构。即：

（一）整个身体为头、胸、腹三个部分组成。

（二）具有触角一对。

（三）翅膀基本都具四枚。

（四）有节肢的足六只。

（五）复眼一对，但也有单眼（图例一）。

昆虫的头部，构造甚复杂，由四环节合成，体外覆盖着几丁质的外骨骼。两眼之间称额，其下部谓额片，合此两者为面部。额的上部曰头顶，其后曰后头，后头延长处曰颈。又头的两侧曰颊，下部曰咽喉，前端开口，后端接于胸部。其重要的部分为口、眼、触角（图例二）。

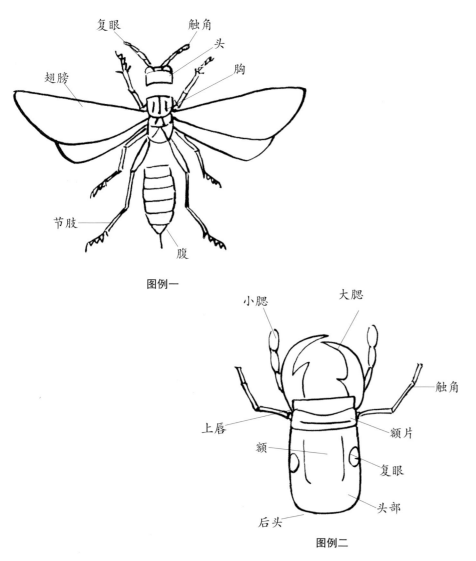

图例一

其口器主要有两种：一是咀嚼口，有双牙，善食固形物，如甲虫、蜻蜓、蝗虫、蟋蟀等的口；另一是吸收口，有针管状物，善食液汁，如蝶、蛾、蝉、椿象等的口（图例三）。

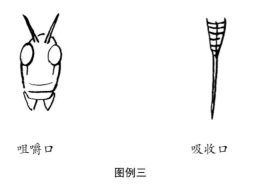

咀嚼口　　　　　吸收口

图例三

昆虫的触角成对，常在复眼之间，由三到十环节合成，中间通气管神经，触角的形状，因种类不同而各异。如至末端渐次尖小的谓鞭状，全长粗细相同的谓丝状，缺刻的谓锯状，缺刻更明显的为栉齿状，至末端而次第膨大的为棍棒状，至末端而突然膨大的为球杆状。此外如鳃叶状、膝状、纺锤状、羽状等，也是常见的昆虫触角（图例四）。

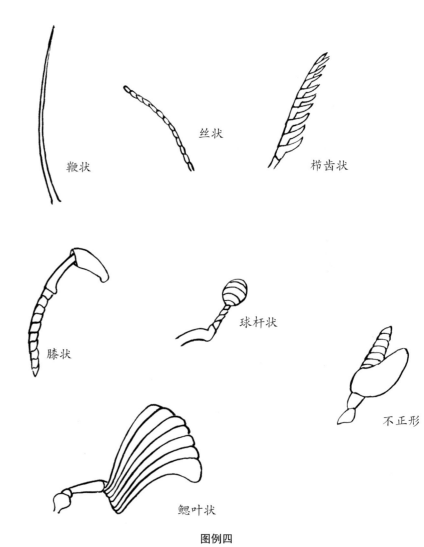

图例四

昆虫的足有三对，在前胸的谓前肢，在中胸的谓中肢，在后胸的谓后肢。足有基节、转节、腿节（股节）、胫节、跗节（蹠节）五部合成。此外有爪，更有小爪，又有吸盘的较多。足的形状，因种类而不同，凡后肢的腿节强壮的，适于跳跃；前肢细长的，适于爬行；跗节膨大其底有细毛的，适于攀援。又如蝼蛄、秋螨（雄）等，它们的前肢发达，适于掘地；螳螂的前肢，变为镰状，适于捕食小虫（图例五）。食粪的甲虫，跗节退化，仅留痕迹；螽斯的后肢延长，适于跳跃；蜉蝣的前肢延长，可为触角之用。

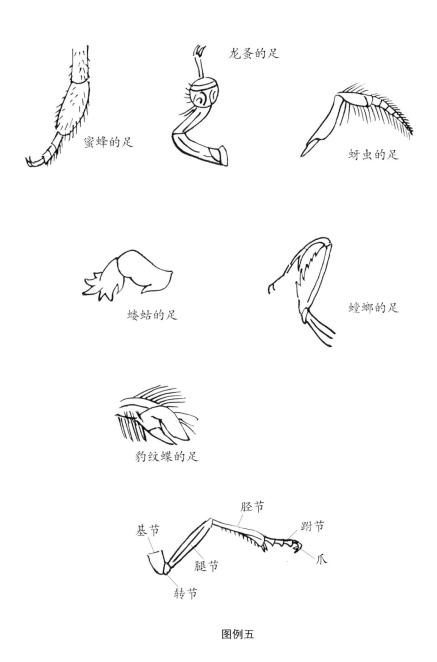

蜜蜂的足

龙虱的足

蚜虫的足

蝼蛄的足

螳螂的足

豹纹蝶的足

基节　转节　腿节　胫节　跗节　爪

图例五

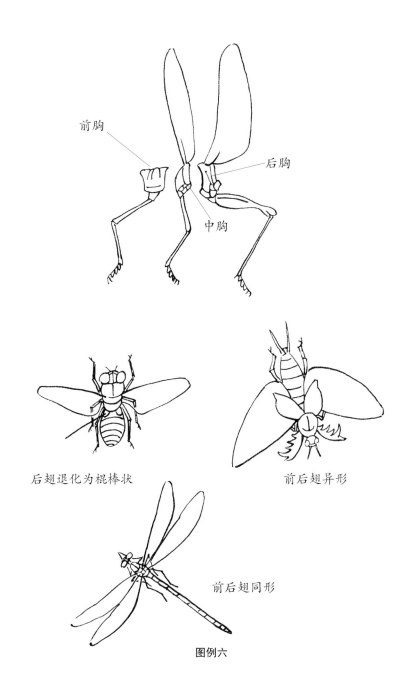

前胸　　后胸　　中胸

后翅退化为棍棒状　　　前后翅异形

前后翅同形

图例六

昆虫的翅膀，在中胸、后胸的背部各有一对，而前胸不具。在中胸的谓前翅，在后胸的为后翅。翅中无关节，静止时大都能折叠于背上。前后两翅有同形的，也有异形的，有的后翅已退化成很小的棍棒状（虻、蝇类），有的翅脉退化，翅的质地为膜质，边缘着生很多细长的缨毛，如蓟马的前后翅。甲虫的前翅，发达而变为角质；蚤虱、衣鱼等翅，则全然缺失（图例六）。

腹部的构成一般为九到十一节，最多为十二节，最少六节。有的昆虫可见节在四到五节以下，同种昆虫的雌雄个体间，往往可见节数也不同。因为第一节与后胸弥合而不明显，最后一节又隐于次节下，其尾端节又称尾节。各节的背板、腹板，与膜质的侧面互相接合为一个腹部。腹两侧具有气门，其数多者为八节，而尾节不具（图例七）。

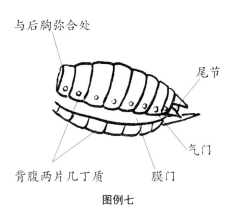

与后胸弥合处　　　　　尾节

背腹两片几丁质　　膜门　　气门

图例七

5

雌体昆虫具产卵管，如马尾蜂的产卵管为一长针状，其左右有二条膜瓣包拥；螽斯的产卵管呈剑状，芜菁叶蜂的产卵管呈锯状，蜜蜂则有毒刺，蝼蛄则呈铁状。其他如衣鱼及蜉蝣则为长鞭状的尾毛（图例八）。

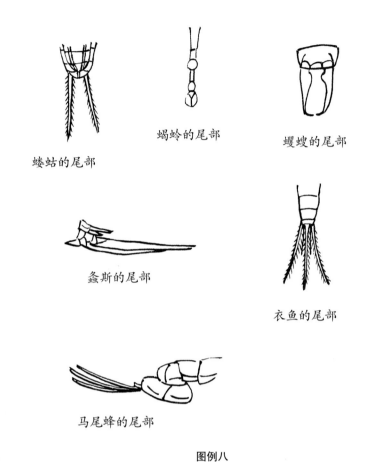

蝼蛄的尾部

蝎蛉的尾部

蝼蛄的尾部

螽斯的尾部

衣鱼的尾部

马尾蜂的尾部

图例八

昆虫的声音，由外部摩擦发出。像蝉类具有发音器，为一般虫类所少见。又如螽斯等，其右前翅有发音镜，与左前翅相摩而发音（图例九）。蝗虫由翅与足相摩，及翅与翅相击而发音；口齿虫则以大腮与他物摩擦而发音；蚊、蝇、蜂、蛾等翅与空气相摩，振翅而发音；叩头虫、天牛等，头部与胸部摩擦而发音。昆虫它们常常是为了求偶或宣示领域而鸣叫，而且除了极少数的种类外，只有雄性才会鸣叫。

蝉的发音器

纺织娘的发音镜

图例九

昆虫一般都具有保护色。过去的草虫名家就曾体会到："草虫其色亦因时而变，草木茂盛，则色全绿；草木黄落，色亦渐苍。虽属点缀，亦在乎审察其时，安顿之也。"昆虫的色彩可分为四种。其一，因防御或攻击，而其体色与栖地的色彩相同。如在草间的螽斯呈绿色，在地上的蝼蛄、蟋蟀则呈暗褐色；如春夏雨季，树木茂盛，昆虫体色则多绿色，秋冬花草衰落，昆虫体色变为褐黄。蛱蝶的翅，表面虽美，里面则稍灰暗，静止时使之四翅直立，以掩表面；蛾类的后翅，常有美色，静止时即以前翅掩之。其他如尺蠖，其体形色彩似树木的短枝；木叶蝶的翅，里面色彩近似枯叶，这都是保护色适例。其二，因防御或攻击，而其体色与其他动物的色彩相同。如蜂有毒刺，以御鸟类，故很少受到攻击，双翅类、半翅类、鳞翅类等便有与之同形的，而摹其色，以减少受害性。像虻类拟黄蜂，细腰蝇拟细腰蜂，更有甚者，像天蛾蝎的拟蛇，某种蜘蛛拟蚁等等，此皆拟态之适例。其三，为了警戒其他动物勿来触犯，有些昆虫带有鲜艳的色彩和美丽的斑纹，加上它们如蜂有毒刺，椿象、瓢虫放恶臭，蛞蝓、扁蝎带恶味等，皆为其他动物所不食。所以，这类昆虫都有鲜艳颜色表示于外，以警戒其他动物，使之弃而远避，此皆警戒色之适例。其四，因雌雄相择而显的色彩，这种色彩成为相择色、雌雄淘汰色或叫性色。在昆虫之间，具有此例的颇多，如小紫蝶和小灰蝶，其翅的表面色彩各异，雄者美丽，雌者色暗，此即相择色适例。

昆虫与外界的关系，与气候地势等有关。最美丽的昆虫，热带所占最多。有的昆虫偏产于热带与寒带，温带就没有。就地质而言，在白垩质的地方，所产者较多。有的仅产于沙地，也有的乐居于粘土地。此外，所食的植物与昆虫也有关系的。凡同种或类似的昆虫，不能两存对立，这也是昆虫与外界甚有关系的凭证。

由于昆虫种类繁多，群相混杂，一时难以识别，往往会被误称或统称。如蜻蜓、蜻蛉和豆娘之间，人们就常把它们统称为蜻蜓，或者以色彩的不同，体形的大小略加区分。如看到红色的就称红蜻蜓，黑色的就呼黑蜻蜓，黄色的就叫黄蜻蜓，小一点的豆娘、蟪蛄之类，就以为是小蜻蜓。它们虽然都属脉翅类，但科别不同，名称也不同。我们再从它们的生活习性、行动规律以及体形色彩上来进行比较，也有众多差异。如蜻蛉静止时翅平披，后翅常比前翅大，飞行区域不广，性情活泼，常成群飞行，降雨时或至夜间，则静息而平披其翅。蜻蜓在静止时，其翅也平披，但前后翅大小相等，能高飞或远飞，在夏秋黄昏时，群飞于水边捕食小飞虫，雄者昼间巡行于一定的区域。豆娘、蟪蛄、柳螽之类，身细长，前后翅同大，飞行和静止时，翅则直立于背，不远飞，常来往于池塘野渚地区（图例十）。

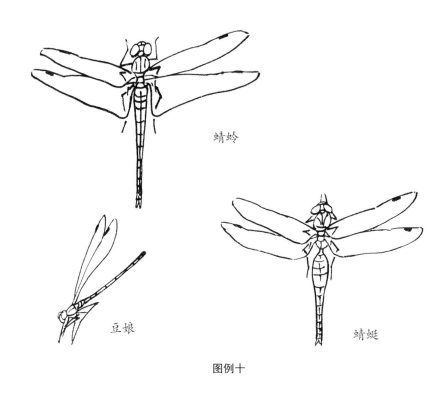

图例十

蜻蛉

豆娘

蜻蜓

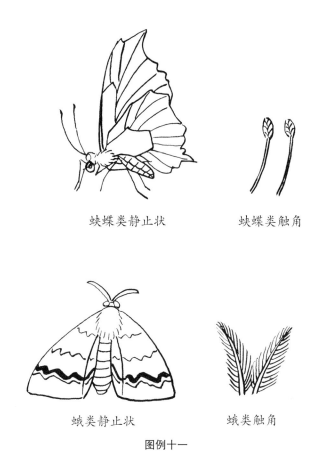

蛱蝶类静止状

蛱蝶类触角

蛾类静止状

蛾类触角

图例十一

蛱蝶和蛾类，人们一般也难分清。因两者都具四翅，翅面皆有丰富的色彩和美丽的斑纹，共同飞行于丛花杂卉间。但如仔细加以观察，它们之间仍然存在不少差别。

蛱蝶：

（一）触角属杆状。

（二）翅色表面美丽。

（三）静止时翅立于背。

（四）体形细长。

（五）一般在白天飞行。

蛾类：

（一）触角羽状或丝状。

（二）翅色里面美丽。

（三）静止时翅分翳于左右。

（四）体形肥大。

（五）一般在夜间飞行（图例十一）。

昆虫的雌雄，可从它的形态特征上来辨别。雄性活泼，体色较艳，体形较小，触角较大，翅基部有发音镜，无产卵器，并且雄体翅一般较大，反之便是雌体。

由此我们可以看到，了解、熟悉、掌握草虫的生活习性与动态十分重要，要做到这一点，就要注重平时对它们进行周密细致的观察。

二、怎样临摹和写生

临摹前人之作，主要是学习领会他们所积累的经验和技法，理解传统之精髓。在进行写生时，既可熟悉理解描绘物象的结构特征，也可体会前人对草虫的观察和概括表现方法，所以临摹和写生是学习绘画、进行创作的必要程序，应该重视。

在临摹中要忠于原作，不要自由发挥，否则就失去了临摹的意义和作用。临摹时，面对原作不要急于下笔，不能只动手而不动脑。首先，应仔细观察原作的设色、构图和造型等方面总的效果如何，并揣测作者的构思用意。其次具体研究草虫的动态、结构、位置、色彩的处理，以及与布景配合相互间的关系等，心中要有个大概，再按顺序落笔，这样才不会画一笔看一笔，导致画面的形神涣散。

临摹完毕，还要把原作和临本对照进行分析研究，找出较佳和不足之处，并回忆在临摹中如何产生以上不同效果的经验和教训，以便在下次临摹时，加以保持和改造。

临摹画和写字临帖一样，不是临一遍就算，想要有所收益就要反复临摹和背临，以求深入地理解原作和熟练地把握技法。

本书所绘各类草虫，收集了常入画的品类。为了使读者充分了解它的组织结构，故每类草虫都展示几个解剖面和必要的细部。草虫体形微小，

画时稍一大意，部位就会不准，影响整个形态的生动。所以在临摹草虫之前，需了解各部构造，使落笔之前，能意在笔先。

画草虫时，落笔的前后顺序，因人而异。但在初学时，为使下笔心中有数，应以本书作引导。在练习逐步熟练后，加上生活观察，对草虫有了进一步认识了解，觉得哪种画法较符合自己的表现，可调整落笔的顺序，画法和顺序并不是一成不变的固定程式。

在平时所看到的一些草虫作品中，其点缀的小生物，往往以侧面的为多，其他动态较少。有的角度，画出来的形态又不一定美丽，但千篇一律，都是一个侧面也过于单调，还是应该在动态上多做探索。草虫的动态变化和安放位置，应与整个画面的构图统一考虑，应起到静中有动

和画龙点睛的作用。本书所列草虫的各种动态，提供了这一方面的参考，以便练习掌握后，能随时根据画面所需选用。当然，动态不同，作画的顺序也应有所变动，不能以一种作画顺序来解决千变万化的动态。如：

（一）见腹面的：先画足再加身体。

（二）见背面的：先画翅、颈、头，后添足。

（三）见后面的：先画翅或腹，再补足。

（四）见正面的：先画头、颈，再加翅，后添足。

（五）后肢蜷曲的：先画头、颈，再勾足，后补翅与腹。

（六）侧面飞行的：先画头、颈和披开的四翅，再加腹，最后添足（图例十二）。

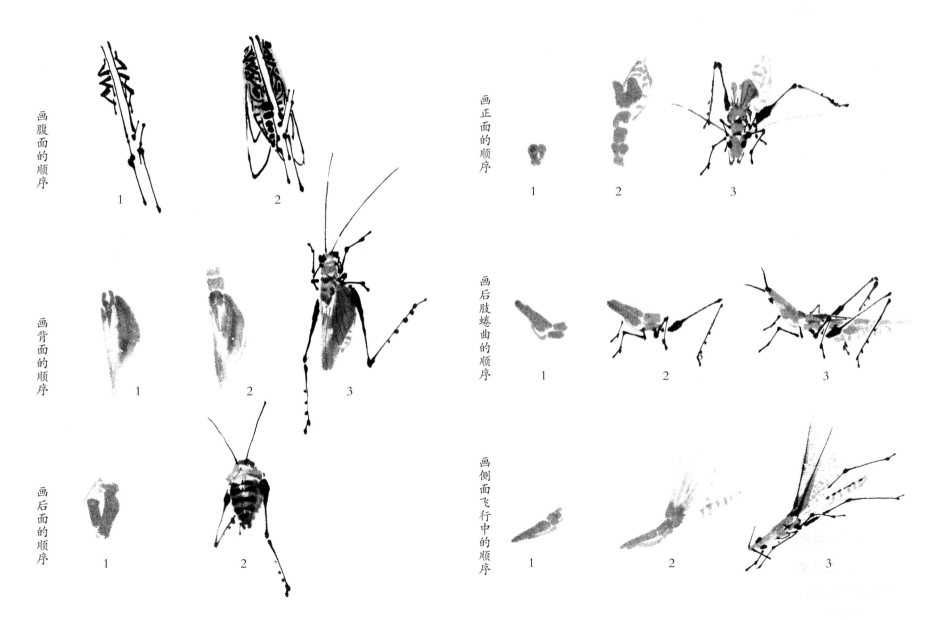

图例十二

在临摹借鉴本书各种草虫动态时，其落笔顺序，也应按上述规律来进行，这样就易于掌握绘画技法并达到一定的临摹效果。

写生是在临摹的基础上，进一步去熟悉草虫，积累感性认识，收集创作素材的必要步骤，主要是通过形、结构、色彩三者的结合来表现的。只有认真观察物象的形态，深刻理解它的组织结构关系，揣摩其习性，抓住它们最动人的部分，并加以取舍，才能把草虫画得充满生机。

前述昔贤对生活的认真态度和刻苦求知的事例，给我们很大的启示：凡事不去深入探究，是无法了解和掌握对象的内在奥秘和众多规律性的东西的。现代化的摄影，在时间不充裕的情况下，可以代为收集资料，但不能替代艺术上基本功的锻炼。

写生不仅要把握草虫的形、结构和色彩，还要进一步研究了解其生存的环境等外因条件，以便在创作时，各类物体相互间的组合上，能符合自然情理。

草虫体形小，动作敏捷，写生时很难抓住它的瞬间动态和刻画它的细部。所以在它活动时，抓住它的大的动态，再在它歇息时，画上它的结构细部（图例十三）。

速写时先抓住动态

后再补上结构细部

图例十三

在观察草虫的活动时，可以从几个角度去写生，研究它的活动规律，各部结构所能活动的幅度，以及它的色泽、翅纹种种特征。同时在各草虫间还可作比较，找出其中相似之处和不同特征。在熟悉的基础上，再观察它的跳跃、飞行、捕食、栖息、警戒和搏斗时的各种动态，这些也都可以凭追忆把它默写出来。

草虫的行动变化，关键在于各部位的衔接关节处。如头与触须，头与颈，胸与腹，翅的基部，六肢的各个关节等。草虫行动的方向变换，是随着这些关节的活动而改变的。但活动都有一定的限度，这要在写生中去了解掌握，超越了这个极限，形态就会失真。

为了能在写生中获得草虫的自然之态，可把捕捉到的草虫，任它们自由爬行、飞翔或栖息于居室，自己则跟踪写生。如把草虫捏在手中或对着标本写生，难以取得生动的效果。如要加强记忆和进一步了解它的细部，可以把在写生中死去的昆虫，用酒精消毒后，解剖各部构造，把它的长短比例、确切位置、某些特征、各个细部加以分析研究，甚至把它逐一写下来，这样在理解上就有了深度，也便于日后随时运用。

在写生中仔细观察、分析比较，就可以看到草虫的头型有几个类同之处。如蜂、蜻蜓、蜻蛉、豆娘和蟋蟀一类，头呈圆形；螳螂、青蛙一类的头，呈三角形；叫哥哥、纺织娘、蚱蜢和螽斯等一类的头呈圆锥形（图例十四）。同时还可以观察到，叫哥哥的头大于纺织娘，而翅却小于纺织娘（图例十五）；螽斯的后肢长于蚱蜢，而强壮却不如蚱蜢（图例十六）；鞘翅类的天牛、瓢虫和金龟子，飞行时后翅超越在前，前翅却平披于后，

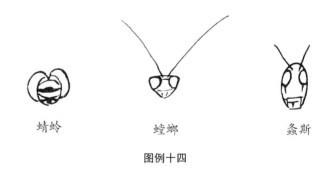

蜻蛉　　　　　螳螂　　　　　螽斯

图例十四

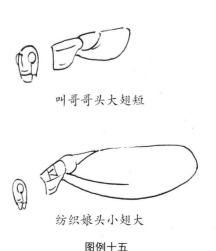

叫哥哥头大翅短

纺织娘头小翅大

图例十五

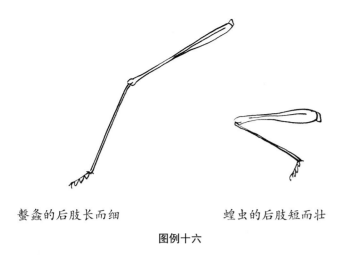

螽斯的后肢长而细　　　蝗虫的后肢短而壮

图例十六

三、怎样画好草虫画

绘画讲究形神兼备，画草虫亦不例外。画出草虫的形态和具体结构比较容易，但这仅是形似，还不能把草虫的内在精神表现出来，因此要注重其神态的刻画，做到形神兼备。要做到这一点，就必须在充分掌握各类草虫习性特征的基础上，采用概括、夸张的艺术手法对其重要的特征加以强调。具体说来，就是要在临摹和写生的基础上，进一步反复揣摩体会，直至"不知我为草虫抑或草虫为我"的境界。如画螳螂镰形的前肢，在描绘时加以夸大，就显得更加威武（图例十九）；善斗的蟋蟀，

这是因为它们的前翅属角质，活动上受到一定的局限，后翅系膜质，有较大活动幅度的缘故（图例十七）；而螽斯一类的直翅昆虫，其翅是正常前后排列披开飞行的（图例十八）。这些在写生时，要善于观察发现和归纳总结，以提高自己的认识水平和见解。

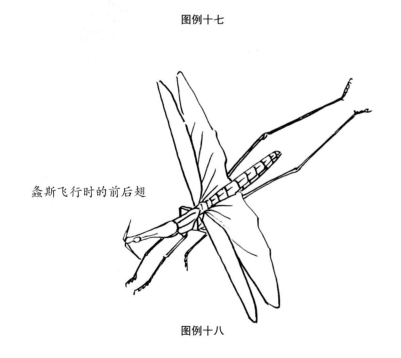

瓢虫在飞行时
前后翅的变位

图例十七

螽斯飞行时的前后翅

图例十八

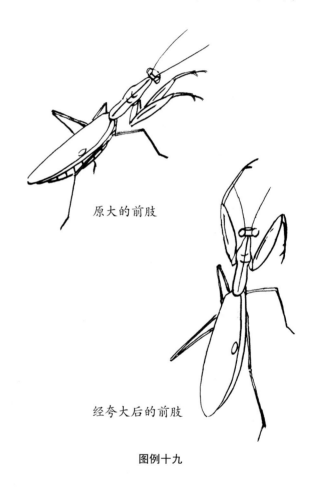

原大的前肢

经夸大后的前肢

图例十九

为了便于日后的记忆和使用，在写生草虫画幅的边上，可以用文字来注明它的色彩、结构和特征。

夸张它坚硬的双牙和强壮的后肢，就觉得加倍凶猛（图例二十）；善于跳跃的青蛙，腿部特别发达，如刻意加大，就更典型化了（图例二十一）。如此之类是不胜枚举的，在实践中可以逐步积累经验。特别要提醒的是概括、强调、夸张等艺术手法必须建立在描绘对象的细节真实性基础之上。如此的艺术处理，便可以使草虫的形态更典型、更生动，也更有代表性。故在作画中，草虫的一个或两个结构面，往往以一笔画出，神态爽然，比用数笔描绘凑合简洁得多。

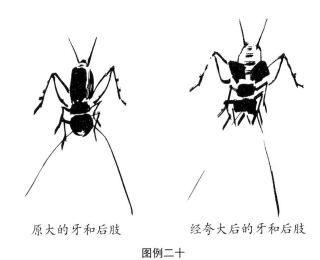

原大的牙和后肢　　　　经夸大后的牙和后肢

图例二十

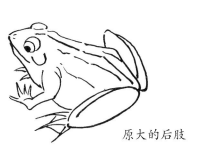

原大的后肢

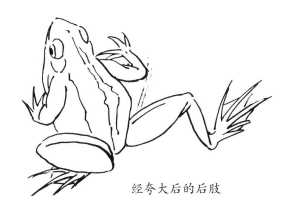

经夸大后的后肢

图例二十一

草虫各自的生活习性不同，在配景时要慎重考虑。如蜜蜂、蛱蝶配以丛花为佳，因其常徘徊其间采集花粉之故；青蛙、蟋类补以沼泽草花为宜，因是它们生存和活动之地；知了、山蝉需添以高枝，因其位于高枝时可少受敌害并便于吮食绿树汁。冬季草木凋零，草虫已入冬眠，只有天稍将暖，晴日中午时，偶有蜜蜂或小灰蝶出现，其他就不能在画面上点缀。春回大地，群卉抽绿，百花吐艳，但该时草虫正在苏醒或生长过程中，所以除有成群的蜜蜂和蛱蝶之外，能入画的草虫不多。步入初夏后，各类草虫逐渐增多，应用范围也不断扩大。

草虫其物虽微，但在位置的安放、色彩的配合、动态的变化和品种

的选择上，是关系着整幅作品的成败的。处理手法要灵活，不能刻板从事，违背情理。所以在落笔前，应有周密思考、通盘计划，方能达到预期的效果。

草虫品种繁多，色彩复杂，除随着气候转变而改换其保护色外，有的因地区环境和品种的关系，所具色彩也不相同。所以作画时，可以根据整幅的色调酌情使用。

画草虫用色，往往和布景的色彩成对比色，使体形细小的草虫，能在整个画幅中引人注目。但色彩对比过于强烈，也难免孤立，所以在调色中，适当用笔尖蘸些调和色，能起到调和的作用。如夏天在墨叶和汁绿色瓜果的画面上，添上一只叫哥哥或螳螂时，可以在汁绿色的笔端蘸些石绿画出，石绿在墨叶间较为醒目，而汁绿又能起调和及沉着的作用；如秋天景色苍黄，画秋虫的赭黄笔尖，再蘸以汁绿色，效果更好。当然运用恰当，也可以用统一色调来画。

草虫画在花叶密集处，既不醒目，也起不到画龙点睛的效果。所以，一般可点缀在空隙较大的单枝花果上，使之一目了然（图例二十二）。

图例二十二

画在花叶下端的草虫，作斜直倒挂式，要比平行栖息的草虫突出而有精神（图例二十三）。

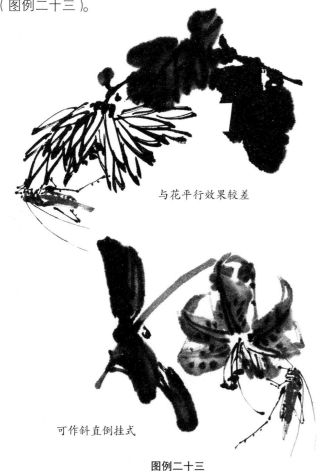

与花平行效果较差

可作斜直倒挂式

图例二十三

除鸣蝉、天牛、翠蚨一类的草虫，须缘物爬行外，其他草虫与息歇物之间，应将其体画成有倾斜角度为妥（图例二十四）。

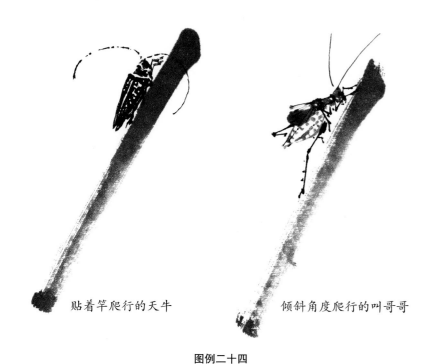

贴着竿爬行的天牛　　　倾斜角度爬行的叫哥哥

图例二十四

画草虫一般以爬行的为多，把后肢画成一收一放，动感较强。如若两肢画成平直或收缩的静止状，就会显得呆板无力，缺乏生趣（图例二十五）。

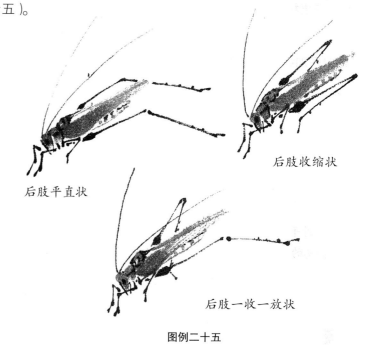

后肢平直状　　　后肢收缩状

后肢一收一放状

图例二十五

大的花叶枝梗可配以小的草虫，如小花缀以大型草虫，就有轻重失调之感，应尽量避免（图例二十六）。

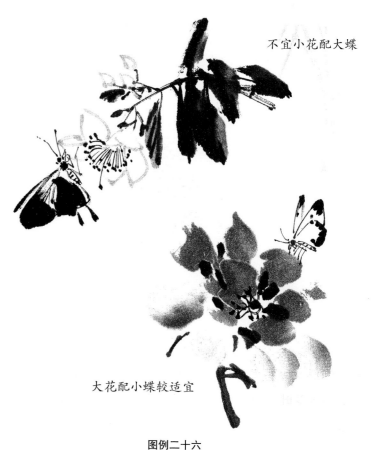

不宜小花配大蝶

大花配小蝶较适宜

图例二十六

作画贵在出新，草虫也不例外。故在出花布局上要别出心裁，还要改变平时只画草虫侧面的单一形式，可以从正面、背面、反面各个角度来表现。在布花出枝上若添以反方向活动的草虫，要比画顺的方向新奇些。画不同角度和不同动态的草虫，要比画一个侧面的难度大，特别是正、背、反的动态，但多加练习就会熟能生巧，表现自如（图例二十七）。

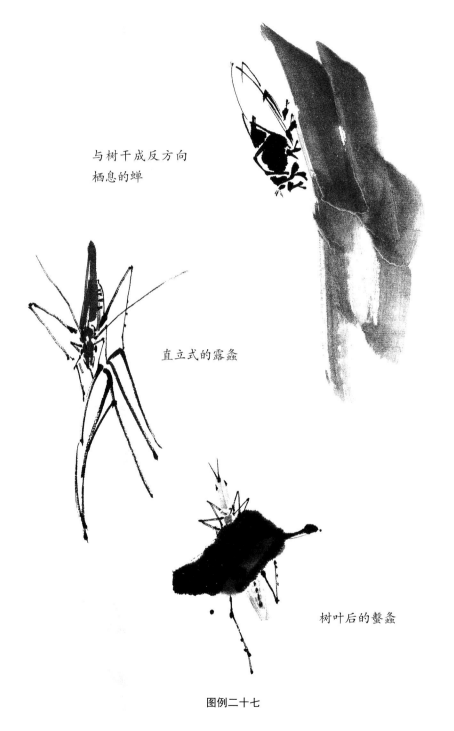

与树干成反方向
栖息的蝉

直立式的露螽

树叶后的鳖螽

图例二十七

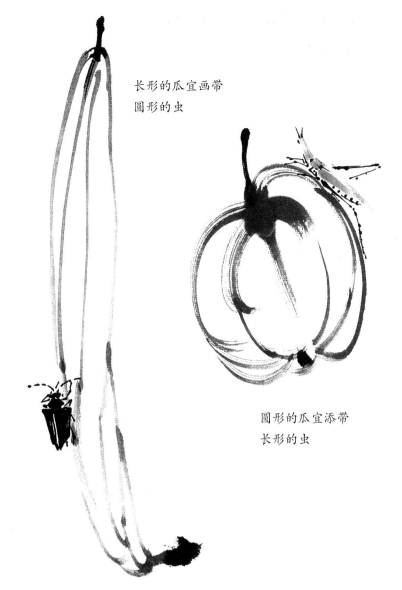

长形的瓜宜画带
圆形的虫

圆形的瓜宜添带
长形的虫

图例二十八

狭长的瓜类和细长的竹篱，一般不宜画长形草虫。同样，椭圆形的瓜果、浑圆的花叶，也不适宜画圆形的草虫。作画时，应有形的对比才好（图例二十八）。

枝干上如画见腹部的反栖草虫，其身体应画得略带偏斜，切忌平行，否则会被枝干遮盖太多（图例二十九）。

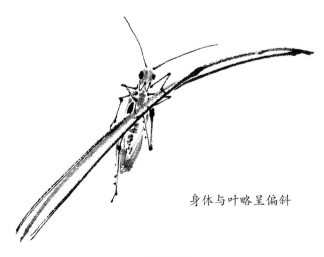

身体与叶略呈偏斜

图例二十九

花叶后面如缀以草虫，应补在花叶空隙或残缺处，使它能露出头颈等一部分躯体（图例三十）。

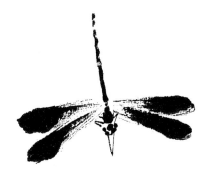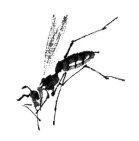

画翅时笔尖稍干，并虚擦之，有自然隐现网脉之趣

图例三十一

画草虫出须或添足时，可略使颤笔，其须就有一种动感，后肢胫节也自然呈现带刺的质感（图例三十二）。

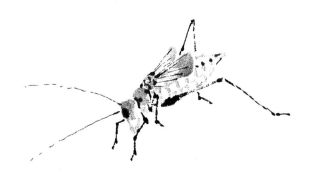

在画触须和胫节时，用颤笔出之，其须就有动感，
胫节部亦有带刺的效果

图例三十二

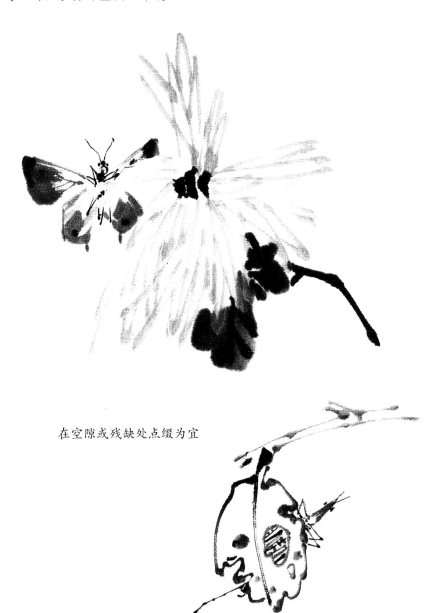

在空隙或残缺处点缀为宜

图例三十

画草虫时，笔不要常去蘸色，应使墨色有自然变化的效果。同时，用笔也要有干湿浓淡之分，特别是翅部，用干笔虚皴而出，有隐现网脉的天然韵味，刻意勾画，反失其真（图例三十一）。

我们还要避免画草虫常见的通病。如蛱蝶品种和色彩繁杂，并不都适合写意画法，故一般写意画法大多采用色彩单纯、斑纹简单的品种，而大写意更是简练，往往只用墨来画，并不加其他色彩和斑纹；如画螳螂后肢画得过长，犹如蟿螽一般，实际螳螂的中后肢，长短相差无几；如画鸣蝉时，其翅平披过阔，就缺乏透视感；如画豆娘、青螅等在飞行和栖息时，虽其翅皆直立于背，但倾斜角度一无变动；如蝶蛾一类的头、眼、颈、背、腰、腹、口器和六肢，其结构表达不清；有的在画螽斯时，把胫节和腿节画得互有长短，成为跛足状；如蜗牛、露螽、草螽之类，不画于阴湿之处或灌木杂草之间，而缀以高爽枝叶之上；如翘腹的小螳螂，限于初夏景物上点缀，其他季节不宜随便安置；如鸣蝉深秋濒于绝迹，而蟋蟀却鸣于凉秋之际；再如水马、水龟、蜉蝣皆浮于水面，而松藻虫、红娘华、风船虫却能潜游水底……故作者不但要练好笔墨技巧的基本功，还要加强多方面的修养，才能画好草虫画。

1 /// 脉翅类

豆娘

◎ 结构特征:体呈橙赤色,翅色稍淡。复眼相距甚远。背胸部有条纹,具有四翅,但平时不平披,直翳于背部,故只见前翅。蟌类众多,除色彩较不同外,体形基本相近,皆活动于池沼附近。

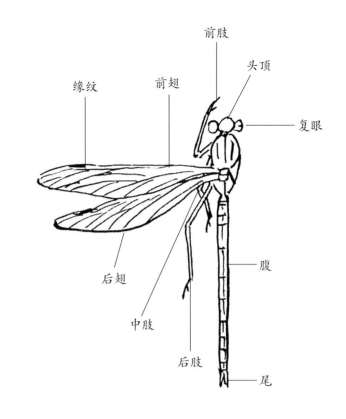

前肢

头顶

前翅

缘纹

复眼

后翅

中肢

后肢

腹

尾

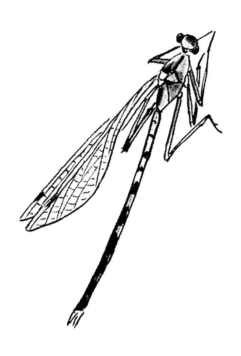

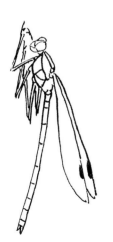

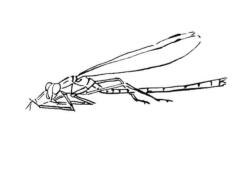

◎ 写意画法：以朱磦蘸曙红色乱头、背、腹。再用淡红干笔添出翅部，近基部要虚。然后，以深红点翅缘、醒复眼。最后，加背腹斑纹。

◎ 工笔画法：先用淡墨勾出各部轮廓，朱磦色染躯体，淡赭敷翅，要有透明感。待干后，再使曙红色勾出各部结构和六足，以赭色虚线勾上翅纹，并用深红点翅缘。

豆娘写意画法示范

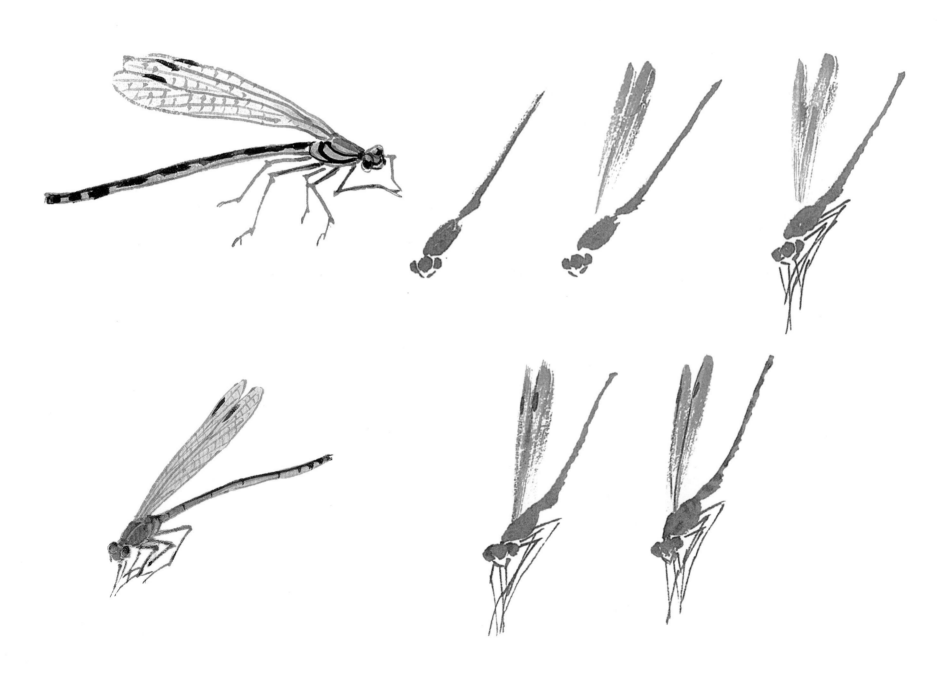

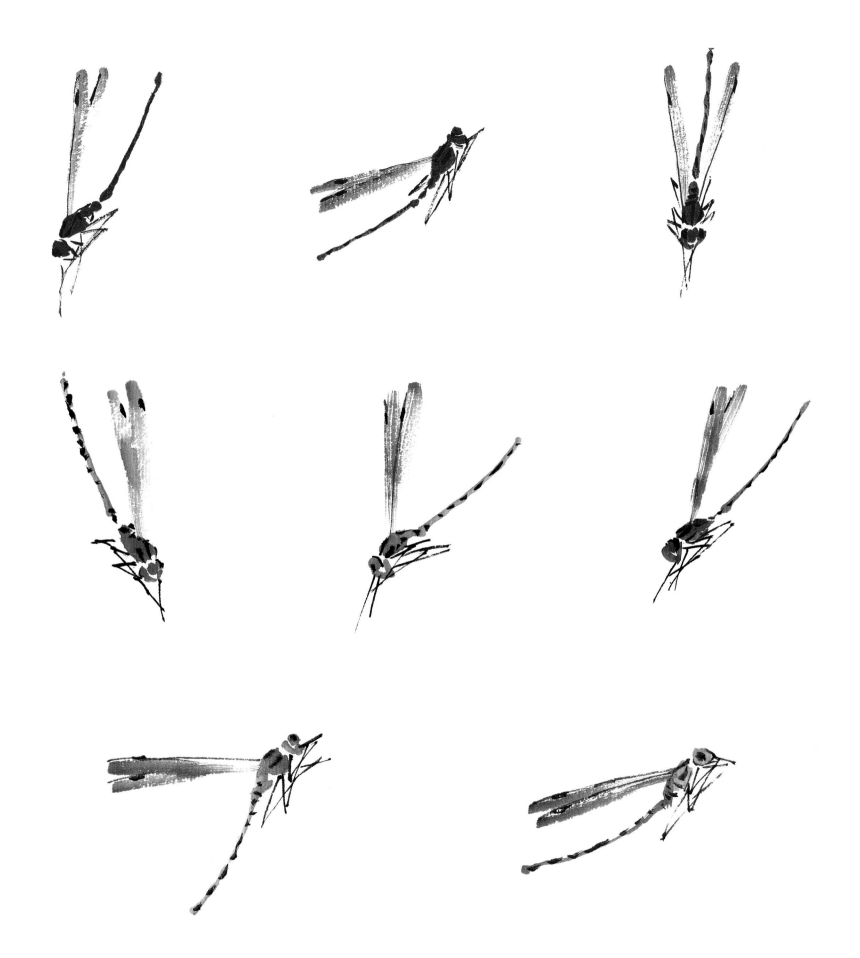

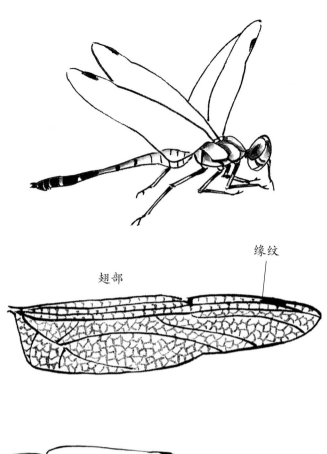

蜻蜓

◎ 结构特征：头圆形，有复眼一对、大小二唇及大小二腮，大腮颇发达，适于捕食。胸背有膜质翅二对，胸部有脚三对。腹有节，各节形状不同。性活泼，常群飞。

翅部 缘纹

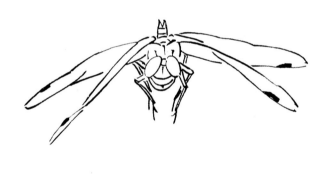

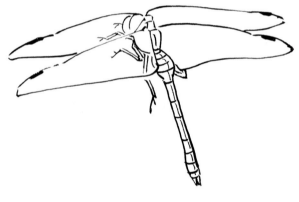

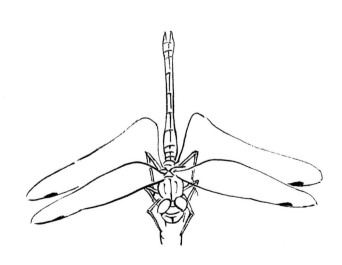

◎ 写意画法：先以汁绿点复眼和背部，三青添出面部和腹部，淡赭墨画前后翅。然后，用墨笔分清各部结构和斑纹，点上翅缘。最后，用淡赭石细线条画翅脉，背部提色。

◎ 工笔画法：先以淡墨勾出各部轮廓，再用深墨染躯体斑纹，淡赭和粉色染翅。然后，汁绿染头、背部，黄色画尾部，再用粉黄添加个别衔接处。最后，虚勾翅纹。

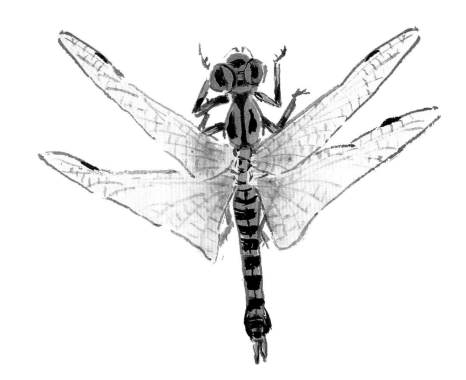

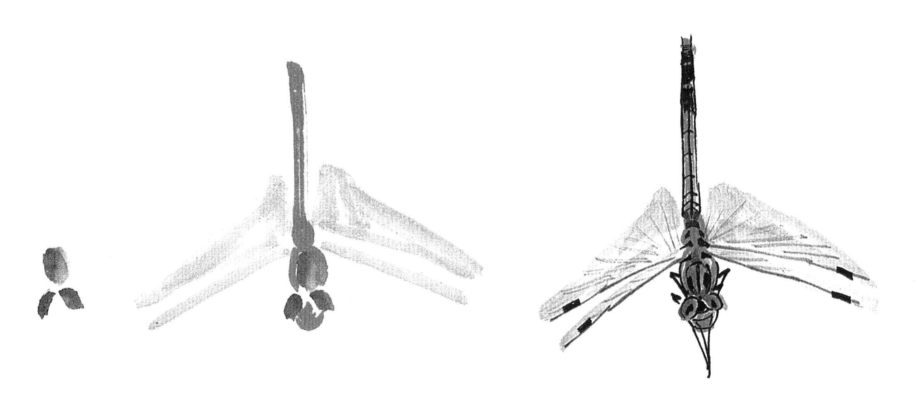

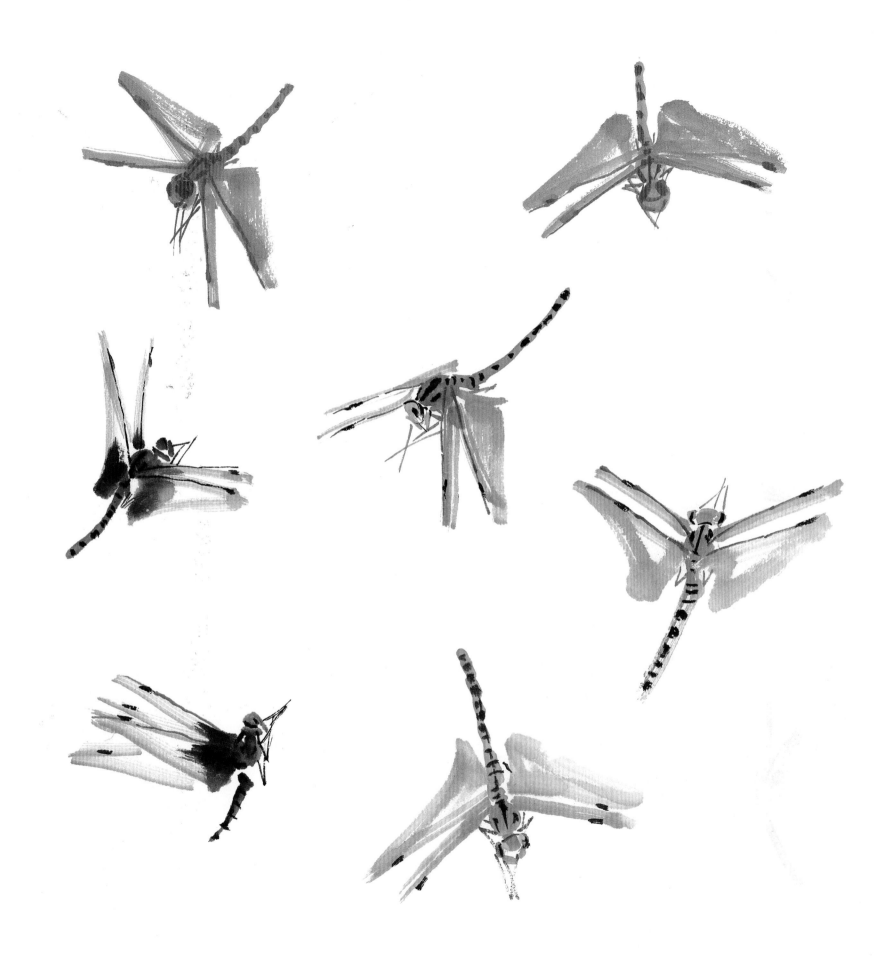

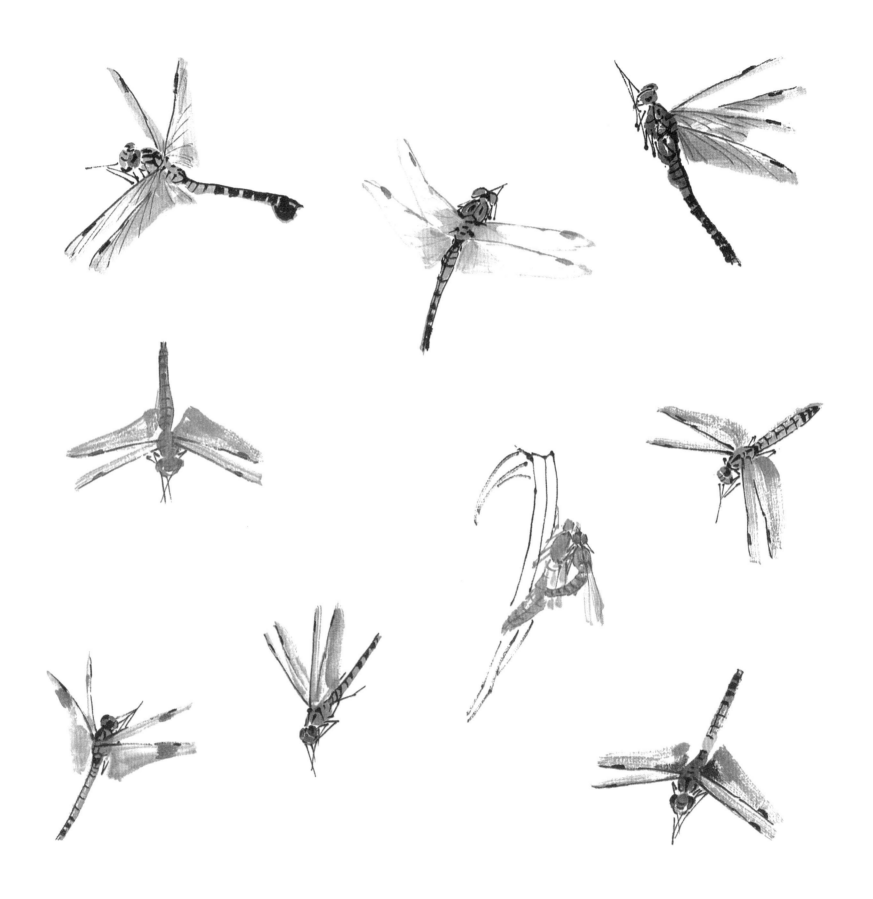

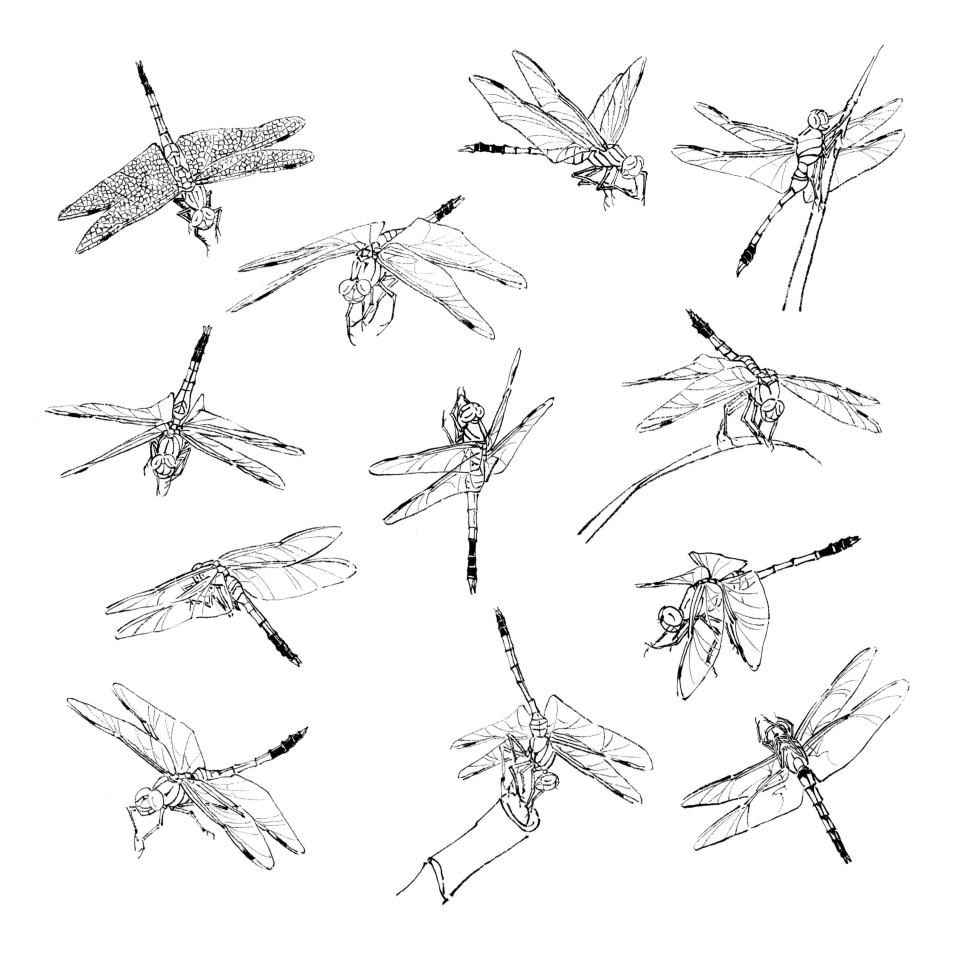

蜻蜓（红蜻蜓）

◎ 结构特征：头圆，体翅均红色，翅呈半透明，基部略深，后翅大于前翅，翅外缘有一点斑纹，飞行和静止时翅均平披。

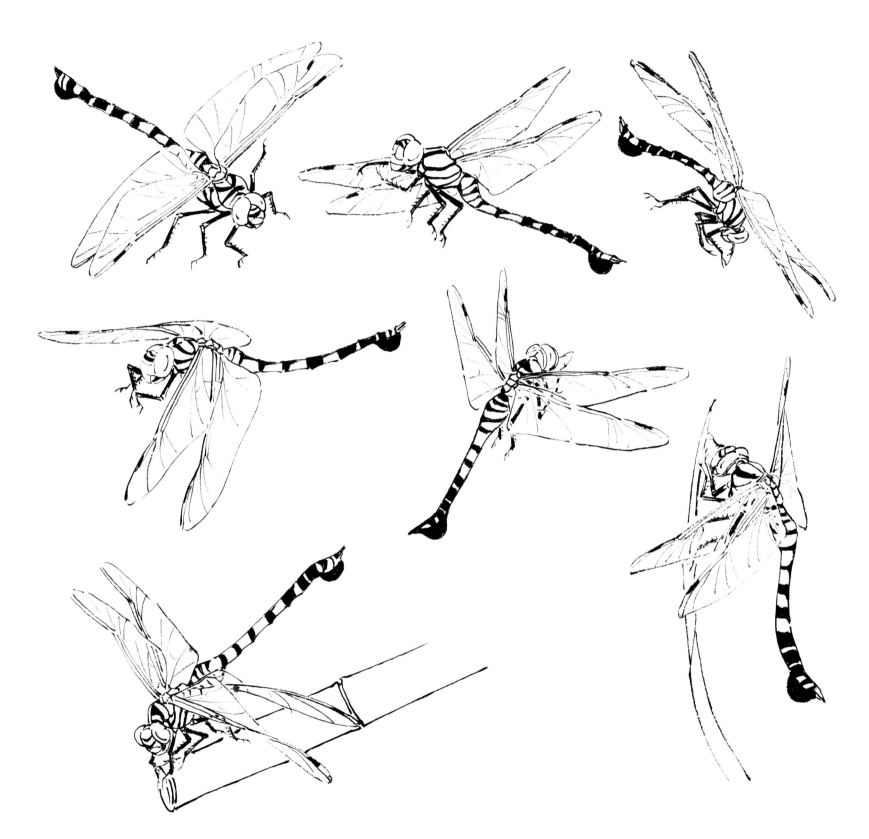

◎ 写意画法：先蘸深红色画出头和眼，头呈圆形，背较宽，胸腹连接部较窄，添背和牙部，画出腹部。然后，用较枯的色笔画出四翅。最后，用深红色添肢和画出腹节背纹，在四翅面上略勾红色脉纹。

◎ 工笔画法：先以淡墨勾出各部轮廓，朱磦色染躯体，淡橙色画翅。干后，略深色再染结构衔接处和六足。最后，虚线勾翅缘。

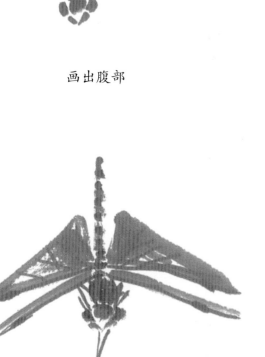

蜻蜓写意画法示范

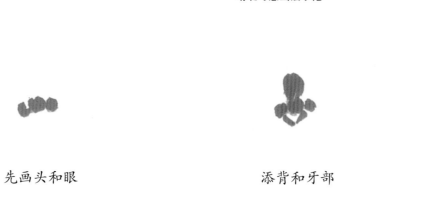

先画头和眼　　　　　　　　添背和牙部　　　　　　　　画出腹部

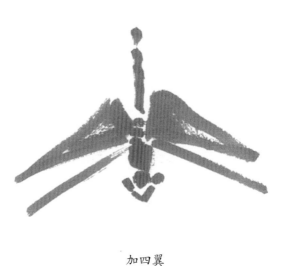

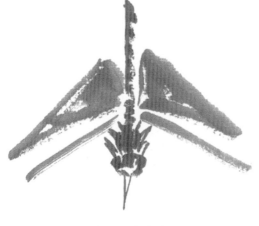

加四翼　　　　　　　　添肢和虫腹节背纹　　　　　　　　翼上略勾丝脉纹

24

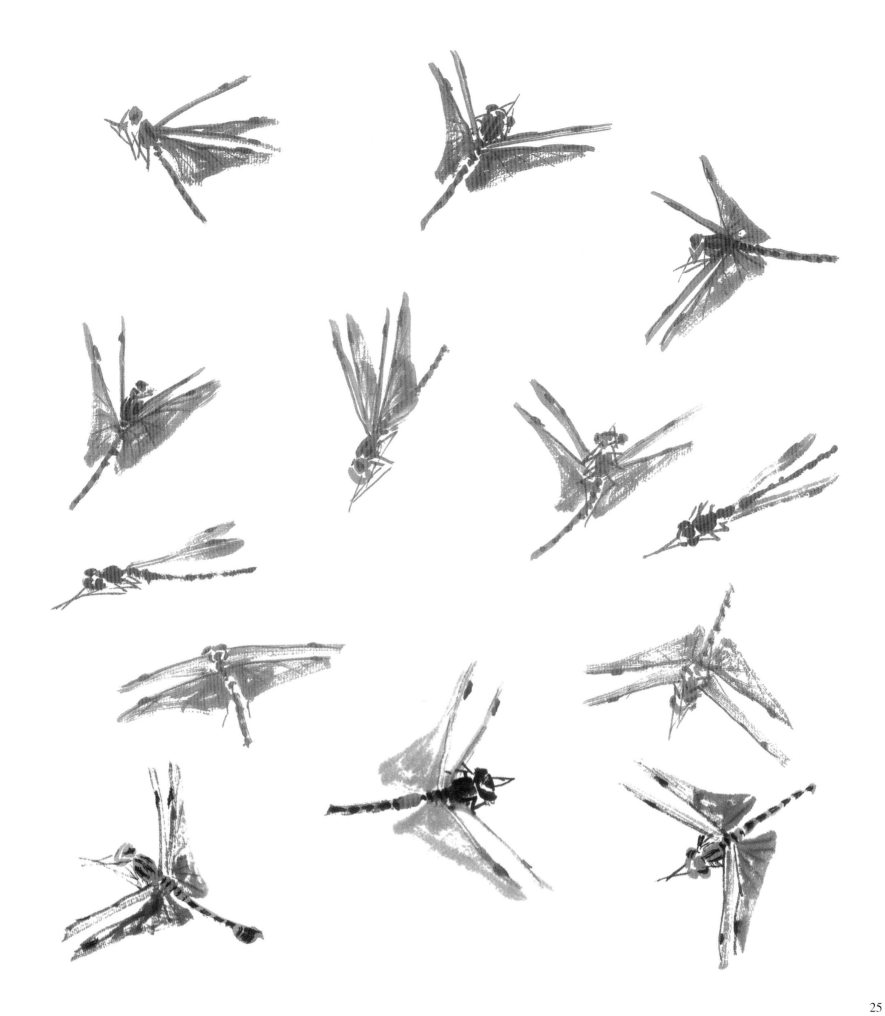

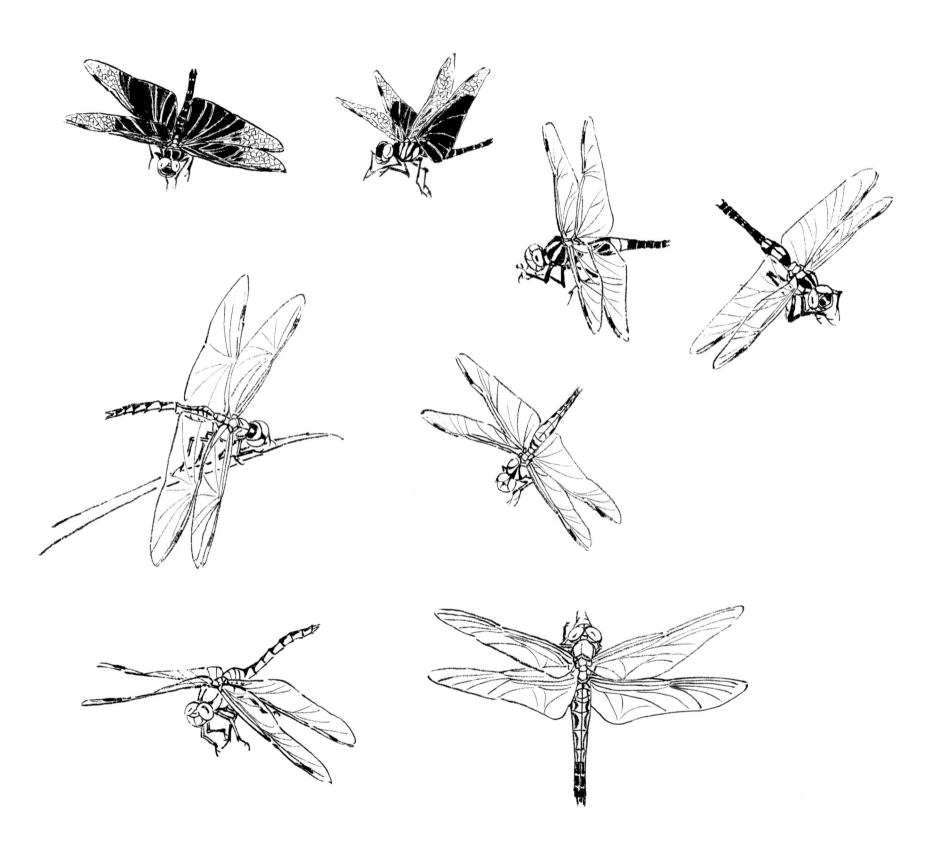

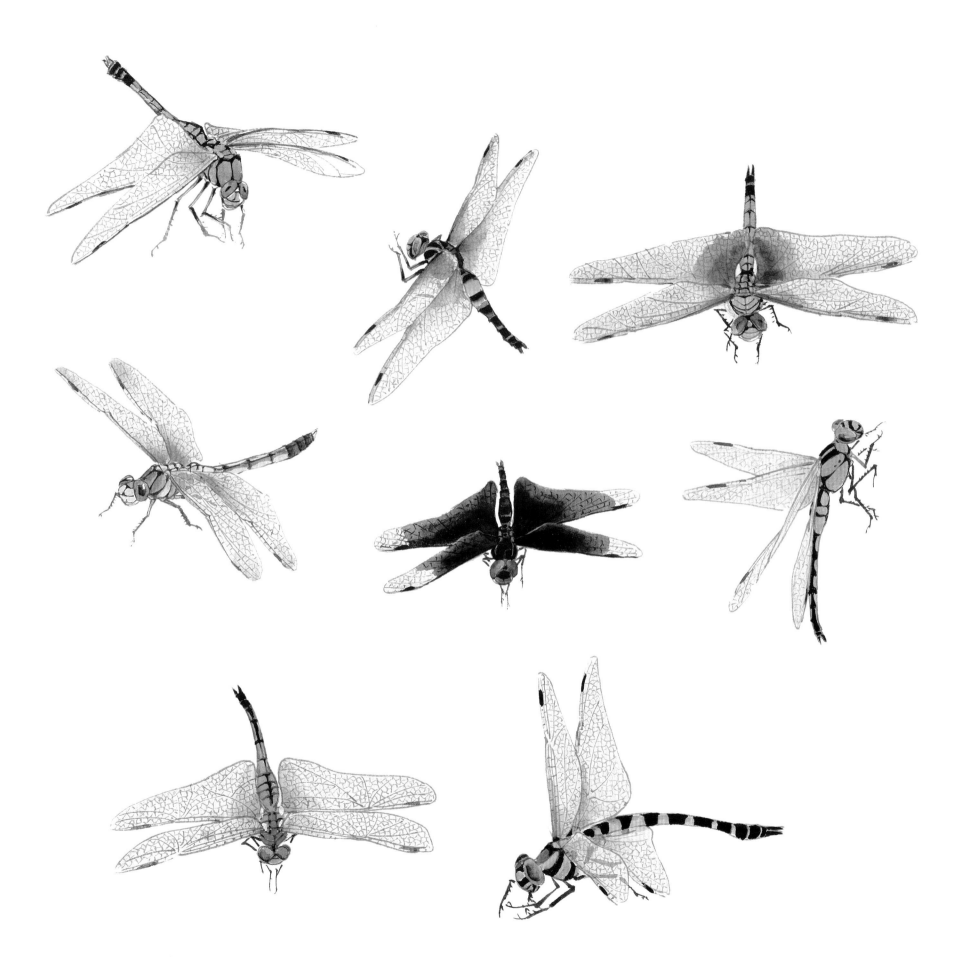

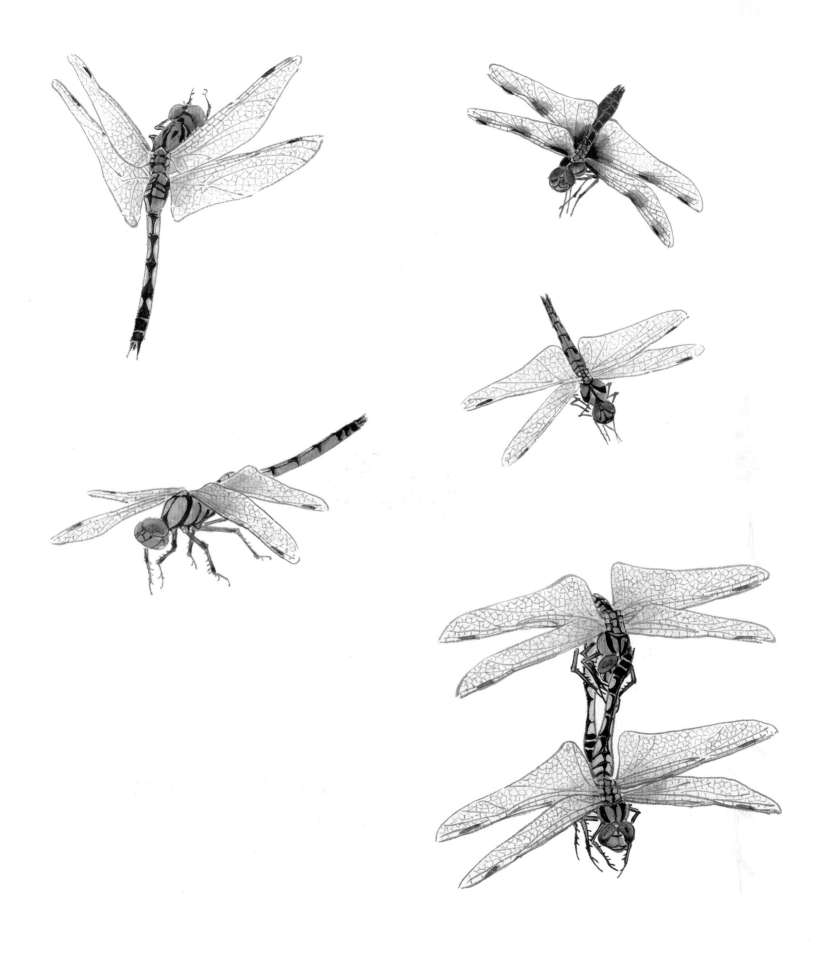

2 /// 膜翅类

姬蜂

◎ 结构特征：体细长，色赤褐。头部小，触角呈鞭状而细长。胸部长卵形，腹部为纺锤形，第三节以下黑色，稍带蓝。翅脉明显，外缘稍暗。

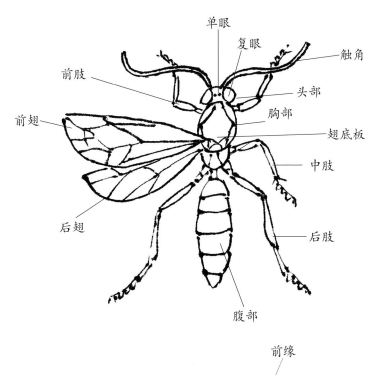

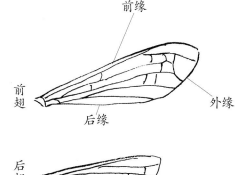

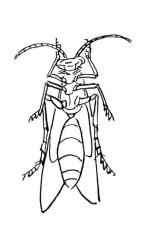

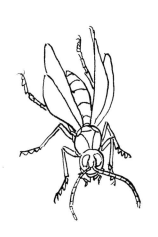

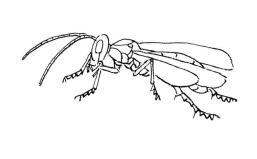

◎ 写意画法：以朱磦蘸藤黄乱头、胸、腹。接着用淡赭墨添上翅部，笔宜稍干，使之透明并有翅脉感。然后，仍以橙色加出肢部。最后，墨色画出斑纹和六肢。

◎ 工笔画法：先以淡墨勾出各部轮廓，桔黄色染躯体，淡赭染翅衔接处，再以薄粉色渲染。待干后，用深墨画上各部斑纹，赭色再虚勾翅纹，并用朱磦色加深双目和节纹。

姬蜂写意画法示范

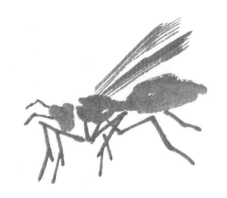

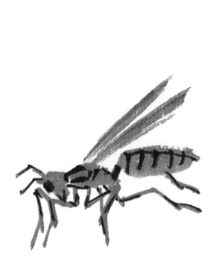

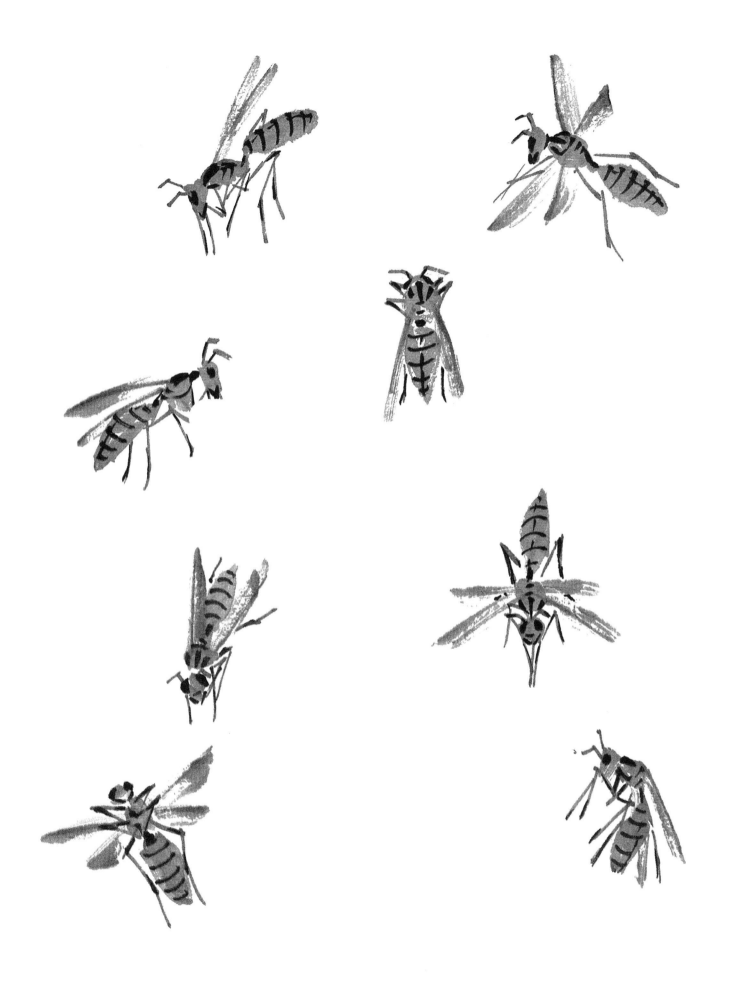

蜜蜂

◎ 结构特征：蜜蜂为采集花粉的小蜂。性好合群，群中必有蜂王、雄蜂和工蜂三种。蜂王每群仅一只，体大，为合群之母而统一之，前后两翅短小。工蜂体小，翅健善飞，下唇的中央有伸长之舌，善吮花蜜，全体密生细毛，出入花中不致有伤花蕊，又便于搬运花粉，脚又有收集花粉的凹洼，尾端有螯针。雄蜂体比工蜂略大且短，行动缓慢，不采蜜，除与雌蜂交尾外，贪食飞游而已。

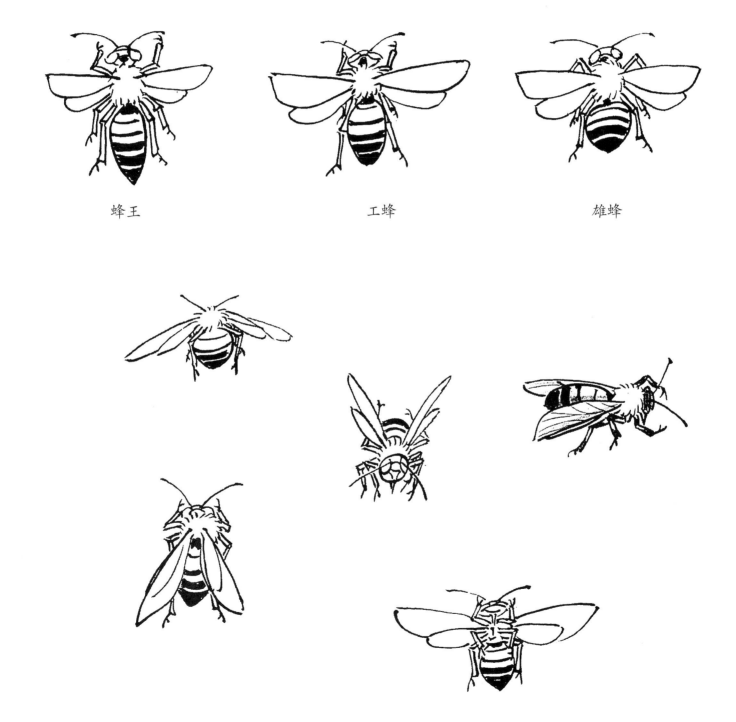

蜂王　　　　　　　　　工蜂　　　　　　　　　雄蜂

◎ 写意画法：先以藤黄乩头、胸。然后，用淡赭墨添出翅部。最后，用深墨画肢和触角，破笔加背部茸毛，并圈腹部斑纹。

◎ 工笔画法：先以淡墨勾出各部轮廓，中黄色染躯体，淡赭和粉色染翅衔接处。再以墨色渲染两眼、腹节和足部。最后，以赭色虚勾翅纹。

蜜蜂写意画法示范

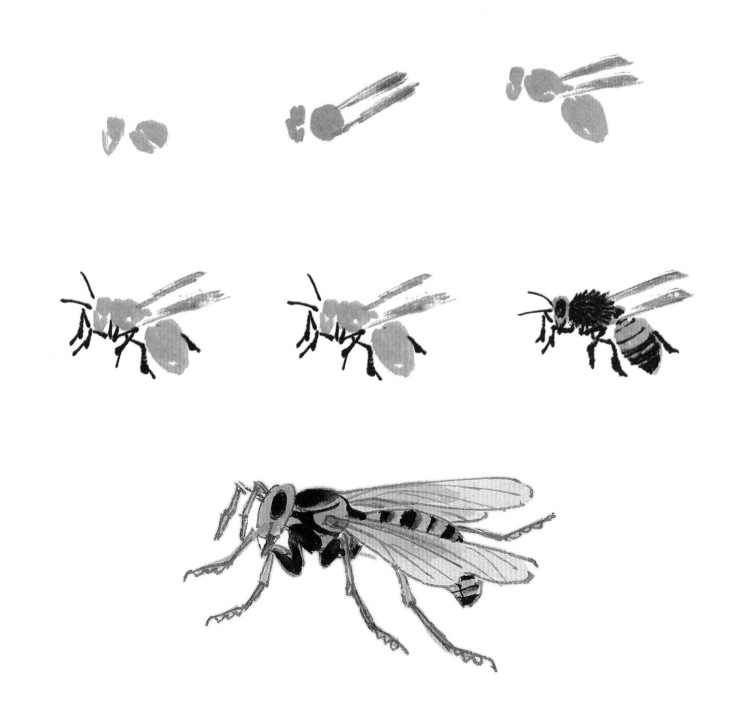

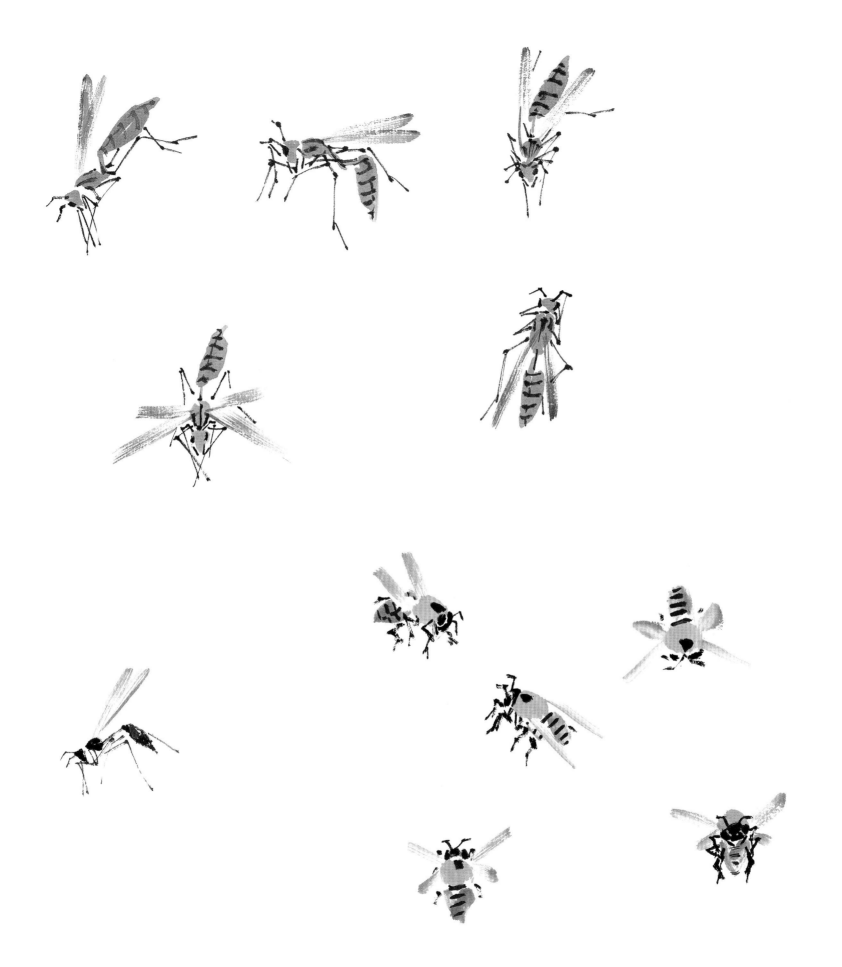

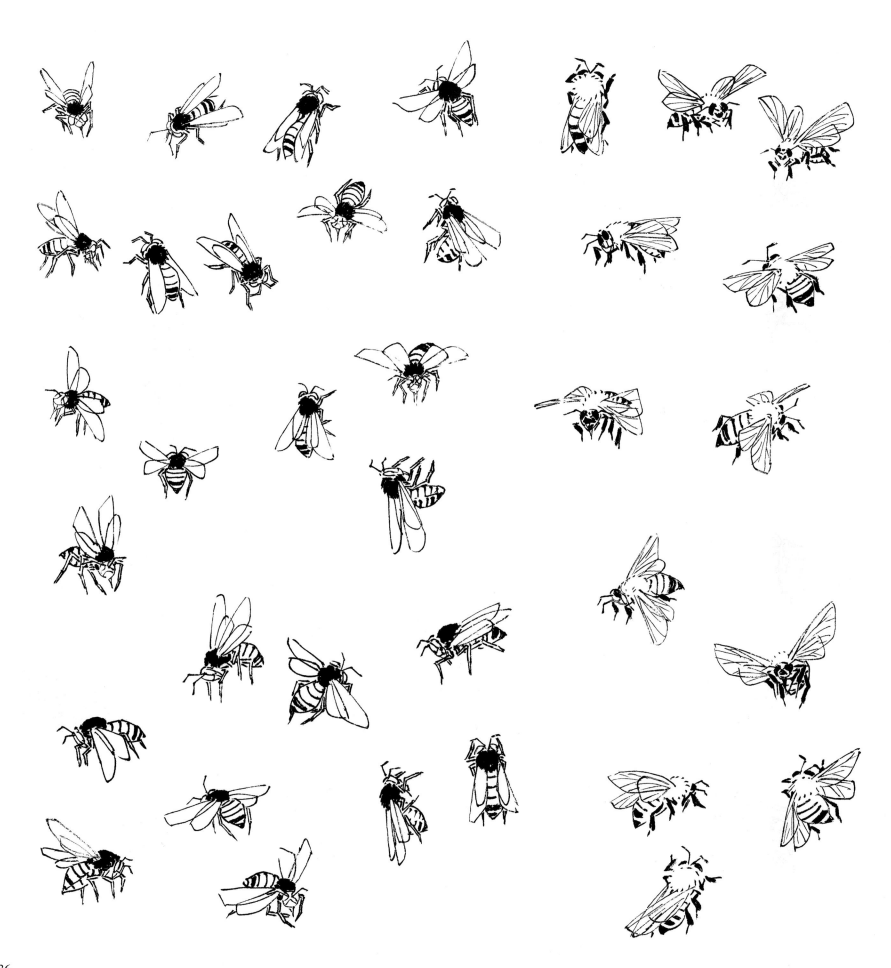

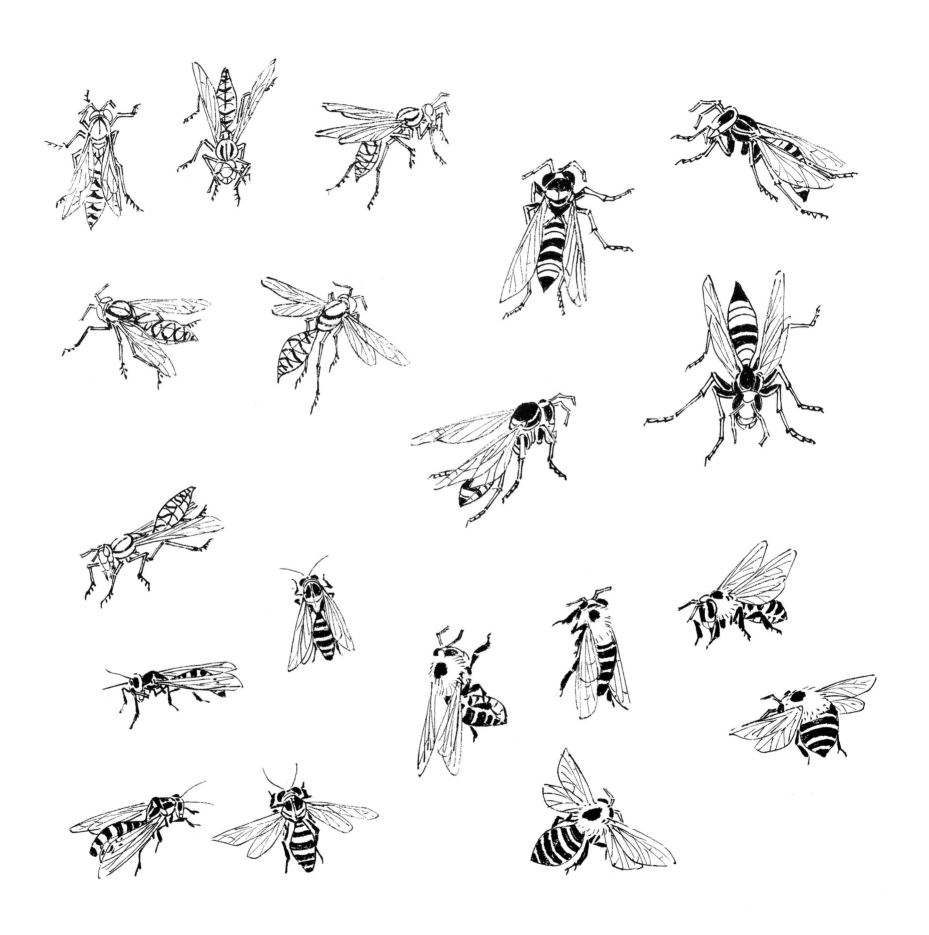

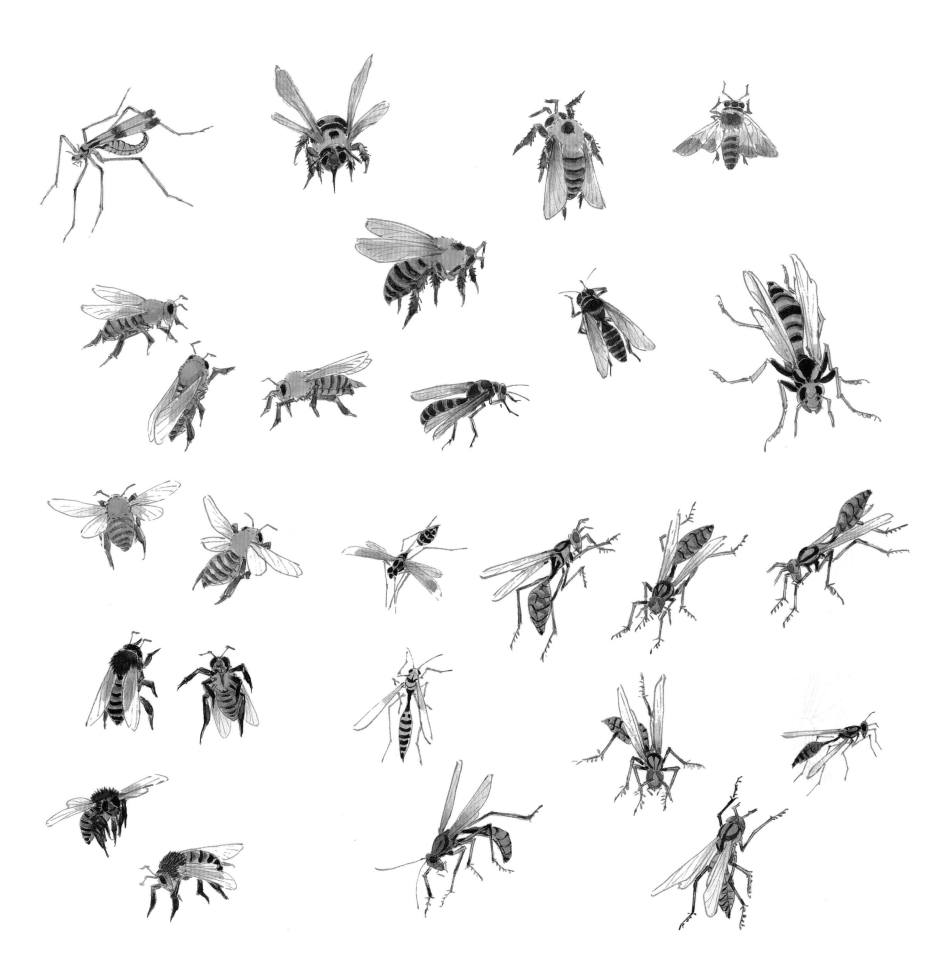

3 /// 鳞翅类

蝶

◎ 结构特征：种属繁多，色彩各异。体形皆细长，头、胸、腹三部分明。口器发达如管，卷舒自如。触须为丝状，末端膨大成勺子状或杆状，感觉敏锐。前后翅各一对，多见彩色，静止时翅直立于背。

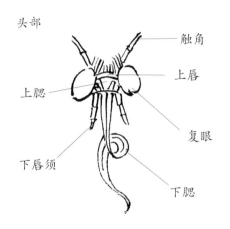

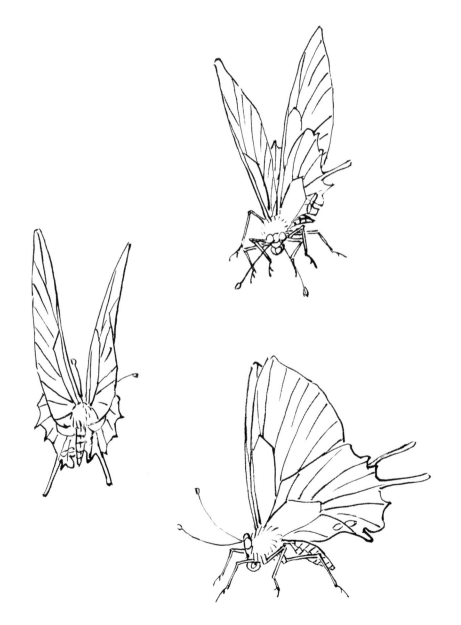

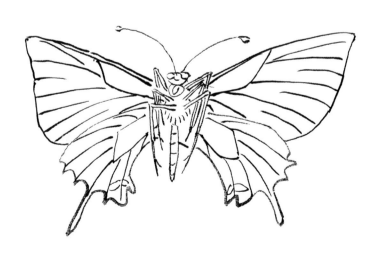

◎ 写意画法：先以赭黄乱头、胸、腹，深黄画翅部。然后，用赭黑添翅纹和加深胸、腹部，补上头部、六肢。最后，点出后翅部的红色及白色斑点。

◎ 工笔画法：先以淡墨勾出各部轮廓和翅纹。然后，用深淡墨色染出前后翅和躯体，赭黄染腹部，朱磦粉色染翅饰斑。最后，头部添触角。

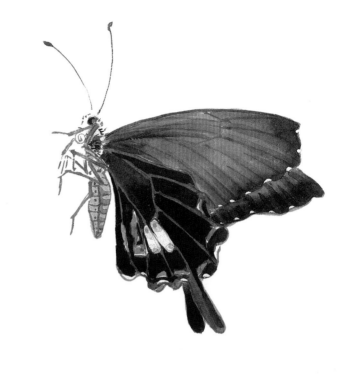

蝶写意画法示范

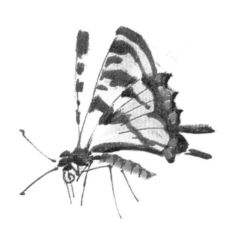

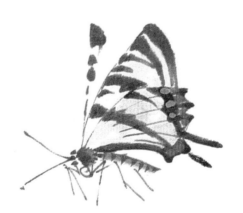

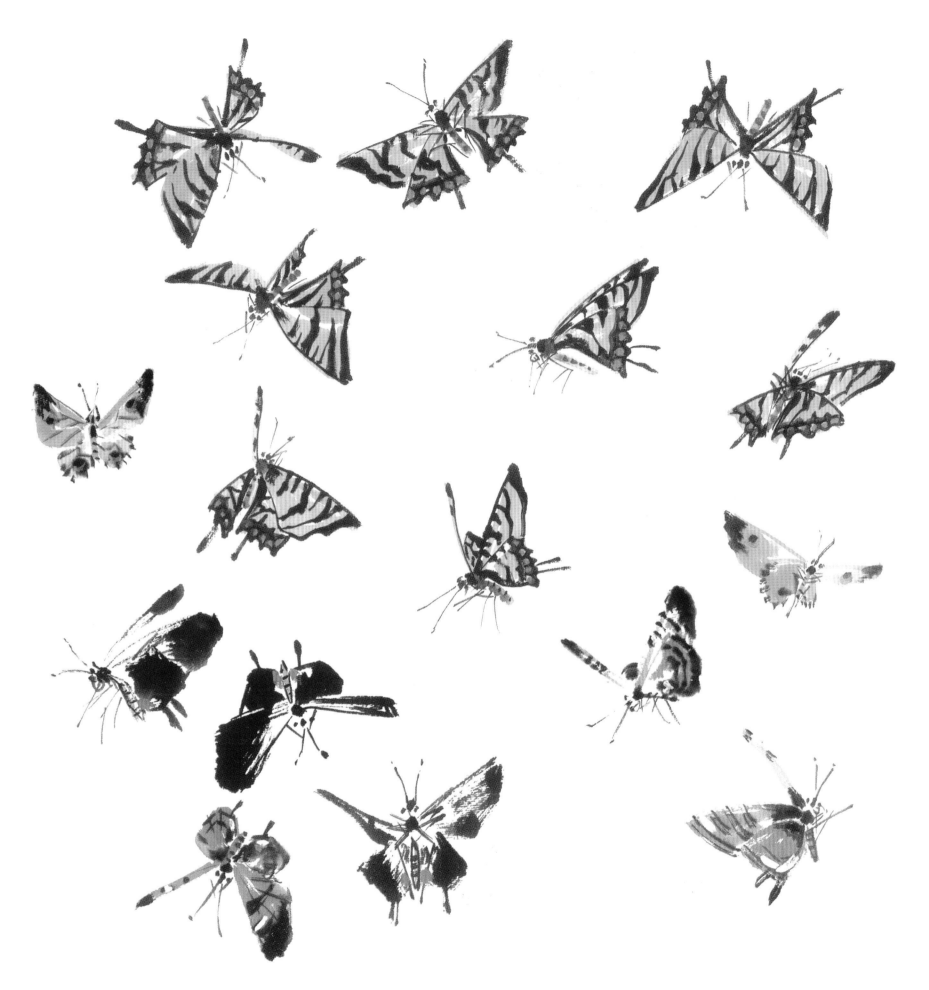

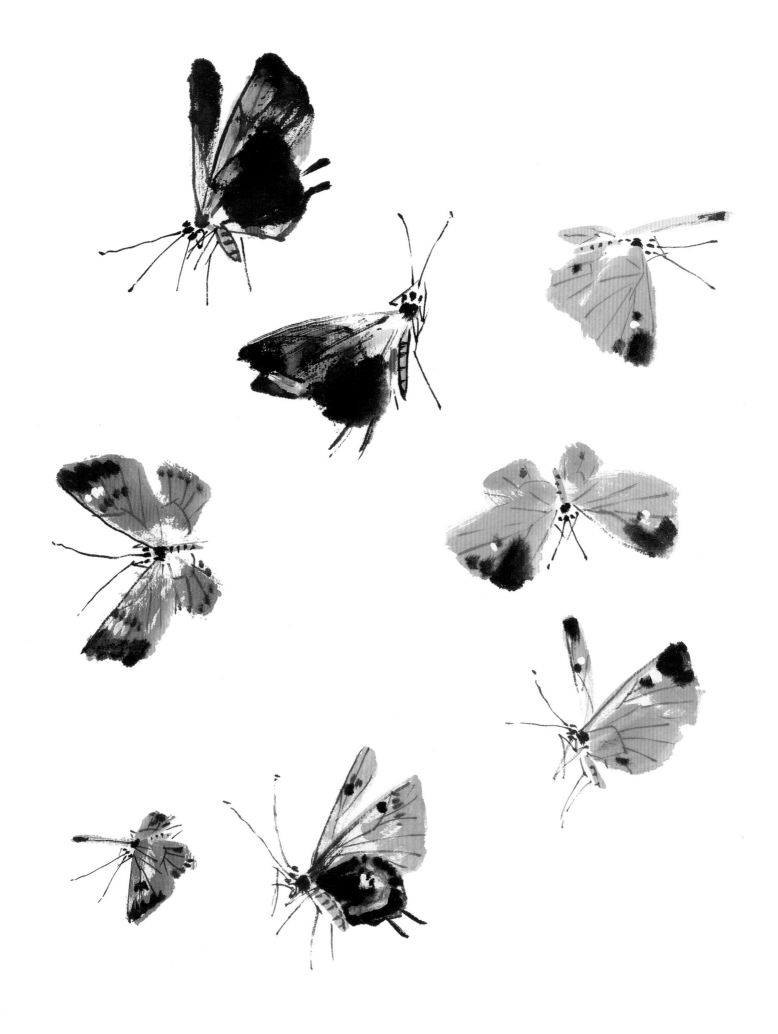

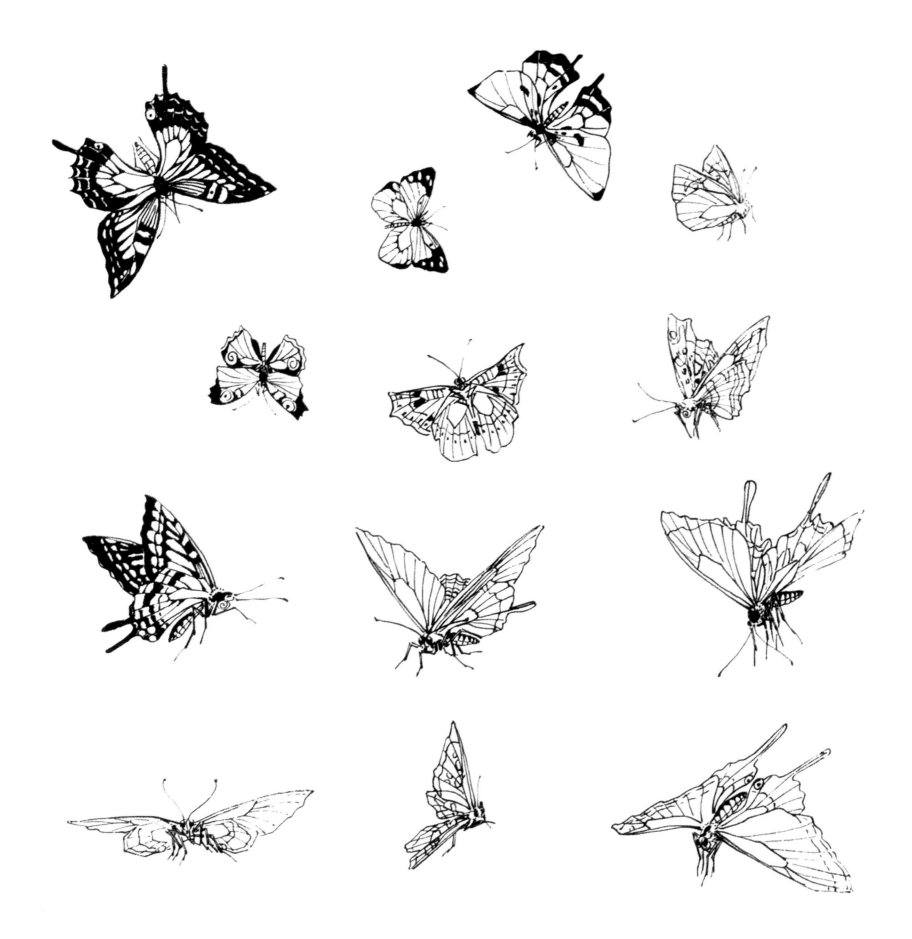

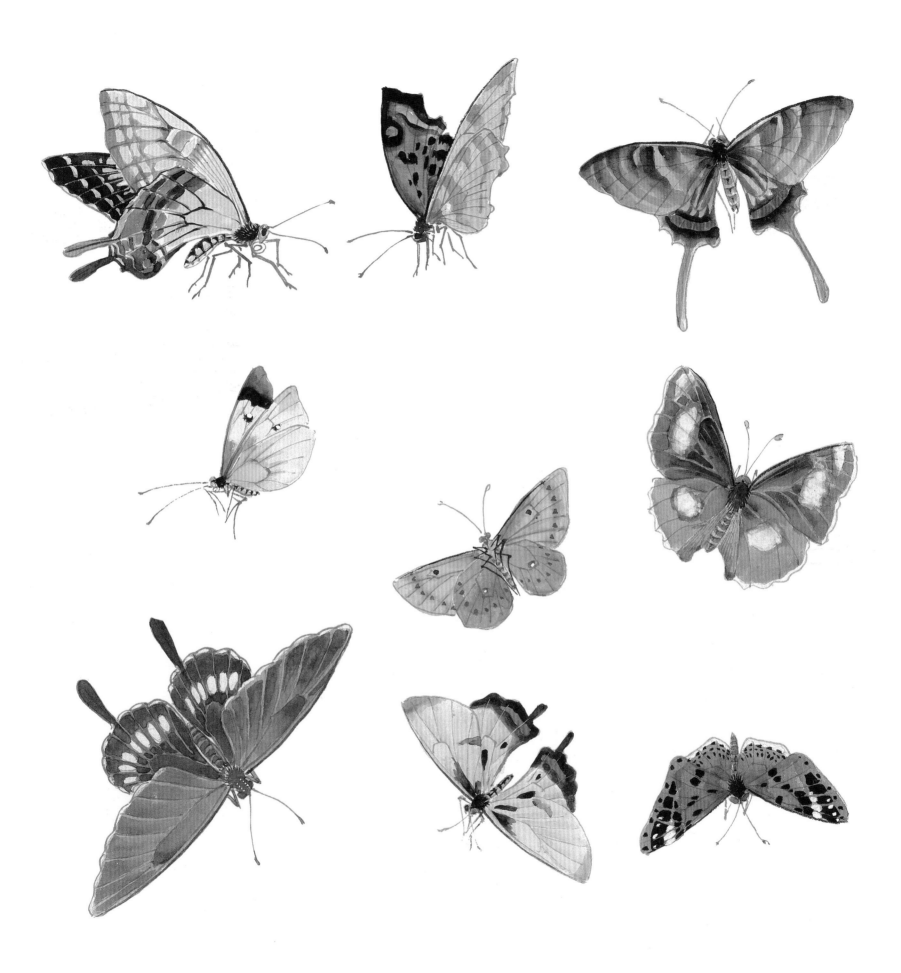

蛾

◎ 结构特征：体多肥大，被密毛。口器不及蝶类发达。触角有鞭状、羽状、纺锤状等。翅二对，外被细鳞，软弱不善飞。翅的下面色彩比上面美丽。静止时翅向左右平翼。

头部

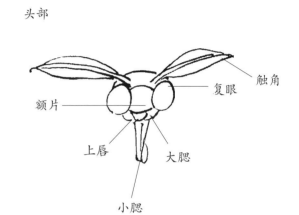

额片

触角

复眼

上唇

大腮

小腮

◎ 写意画法：以淡赭乱胸、腹和翅部，要注意适当留白。未干时添上斑纹，使之有茸毛之感。接着，补触须和肢部，再点以石青斑。

◎ 工笔画法：先以淡墨勾出各部轮廓。然后，用淡赭和略深色渲染背、腹，赭墨色添眼、背部斑纹，以及翅间个别深色部位，并以淡赭点勾翅面。最后，以粉色染翅中间白色部位。

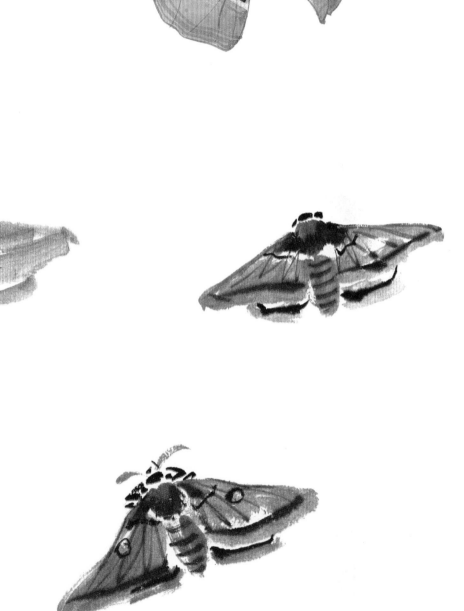

蛾写意画法示范

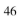

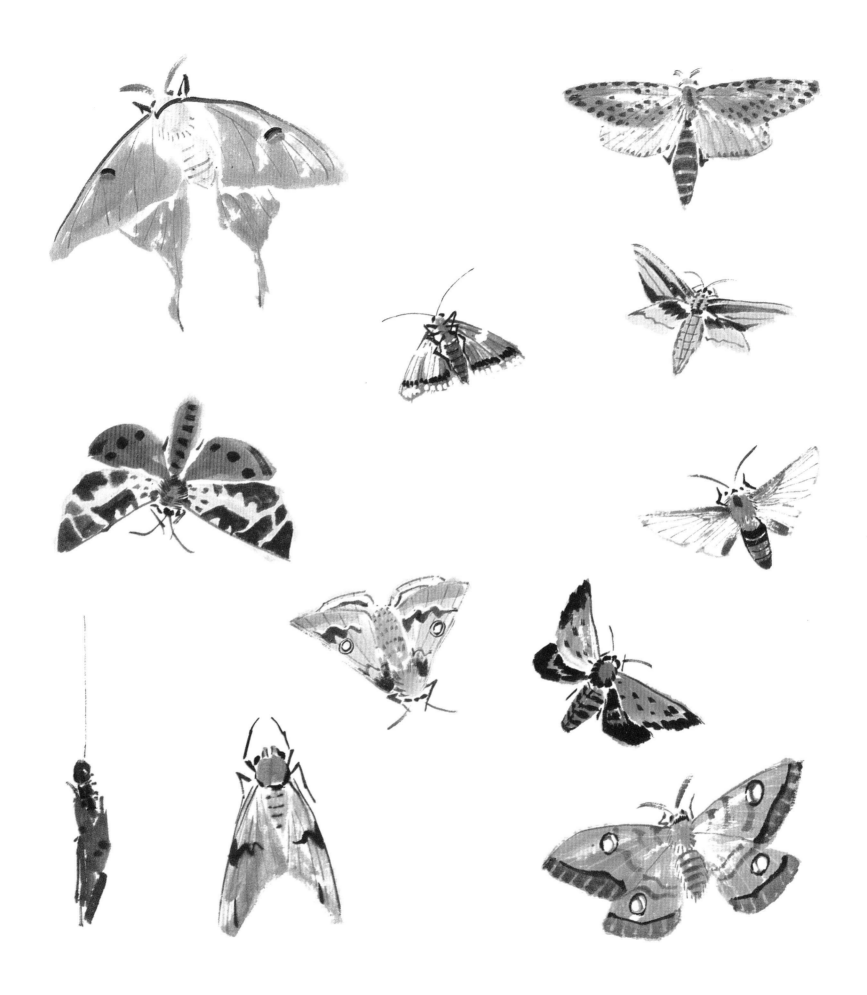

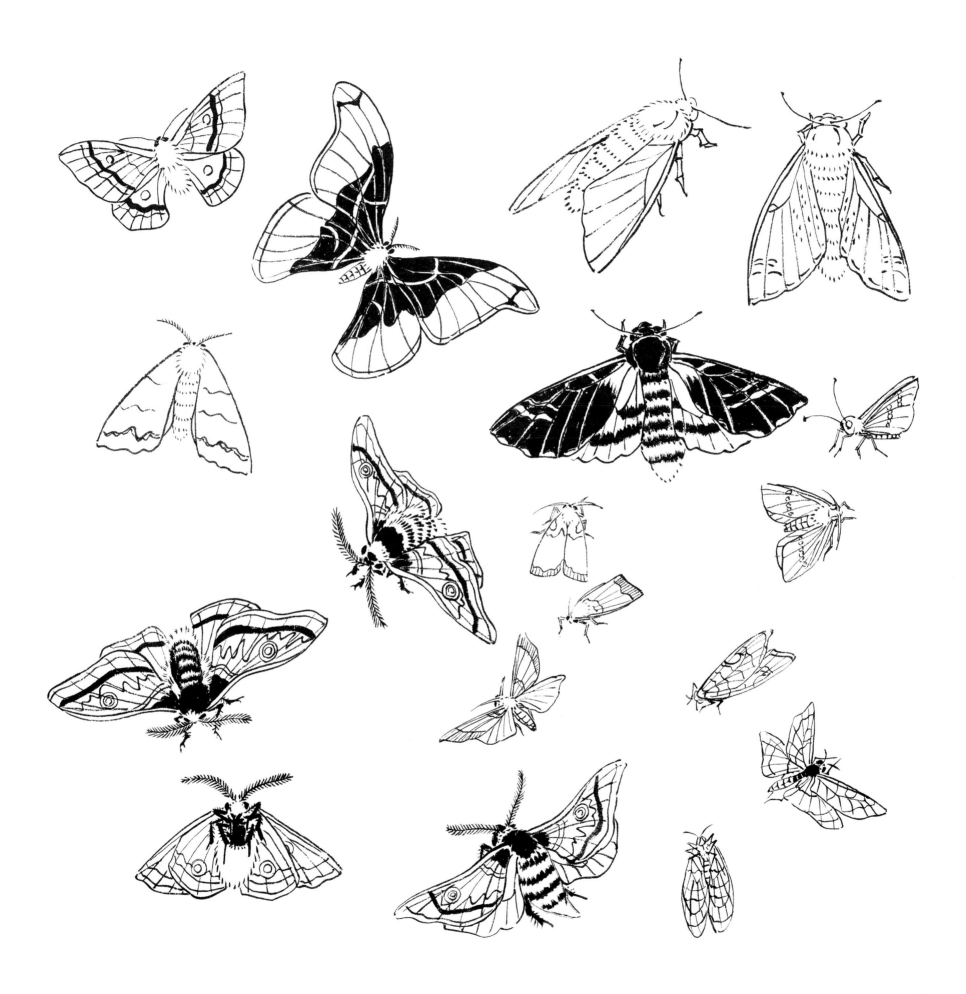

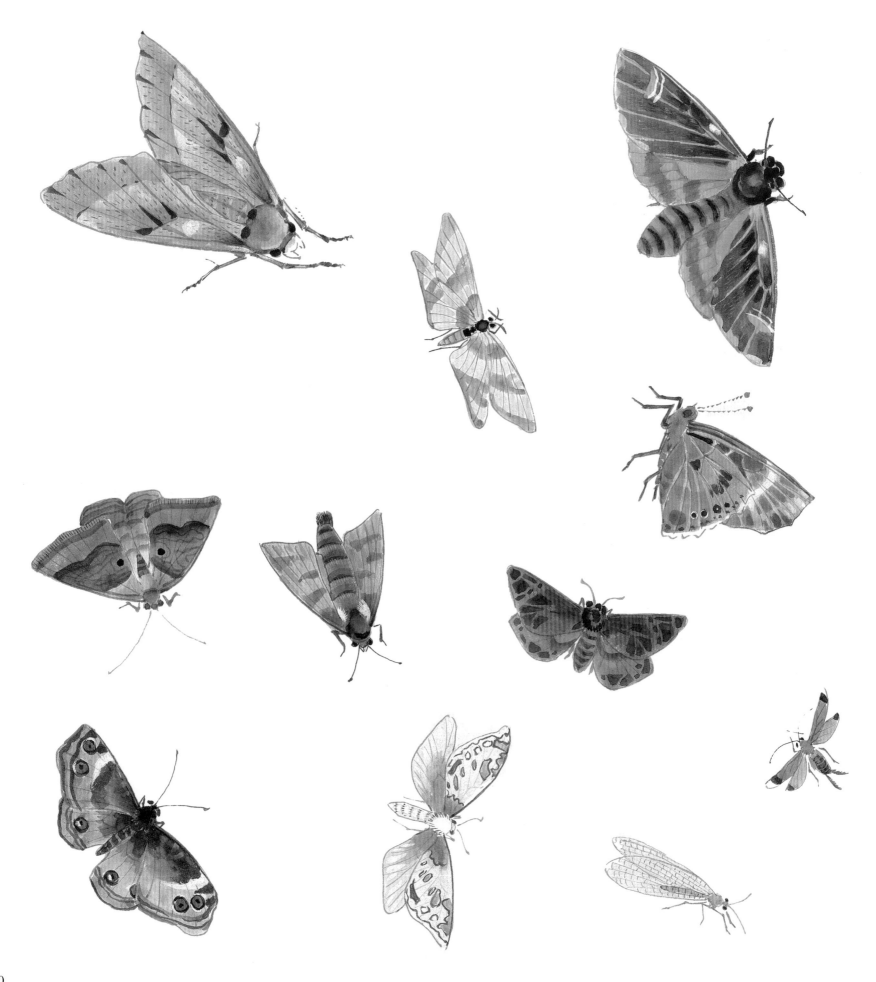

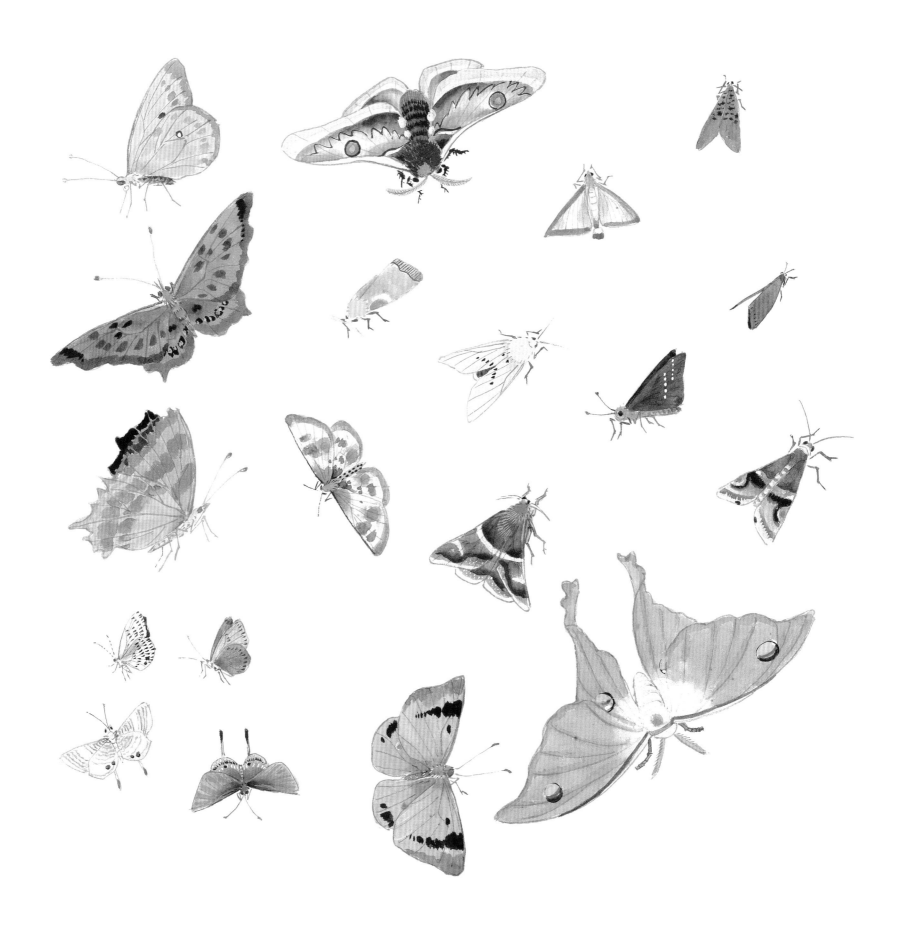

4 /// 两栖类

青蛙

◎ 结构特征：因背面有两条黄色斑线，又名金线蛙。头呈三角形，耳的鼓膜露出，口阔大，颚有细齿，舌分叉，能骤然翻出口外食虫。前肢小，有四趾；后肢大，有五趾，趾间有张蹼。皮面滑润多粘液，整体绿色，间有淡灰色斑纹。善跳跃能游水，能鸣。因捕食农作物害虫，有益于人类而保护之。

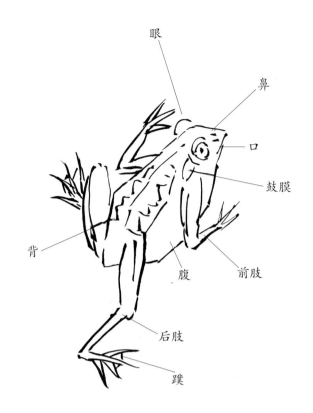

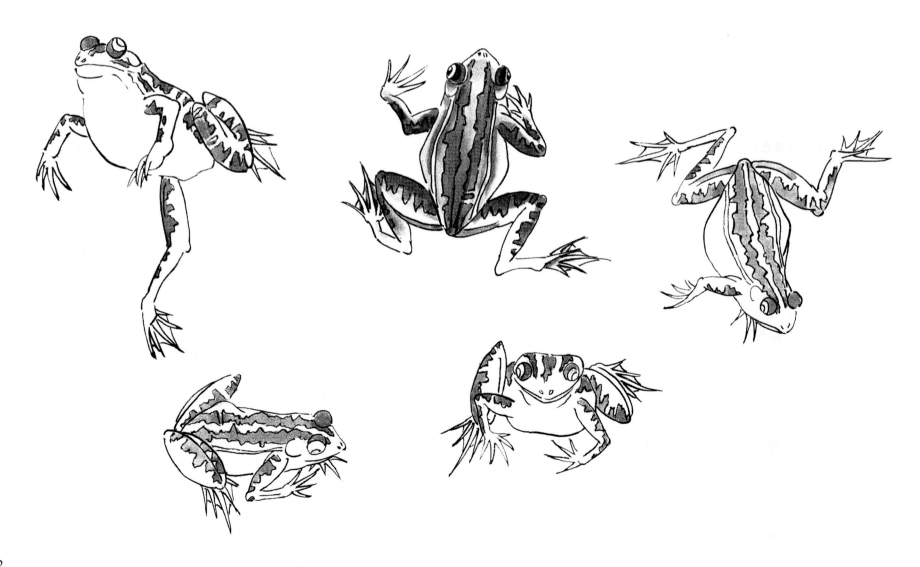

◎ 写意画法：以汁绿色蘸石绿色丑背、腹和眼部，接着加四肢。再用粉黄色画背面金线，以及眼圈内填色。粉色着腹部。最后，用深墨添上斑纹。

◎ 工笔画法：先以淡墨勾出各部轮廓，略深墨画出斑纹。再用石绿染头、背、足部，粉色染腹部和下颚，并以中黄色染眼部和添上背面金线纹。

青蛙写意画法示范

1. 用汁绿色调赭石色画出背部，圈出双目。

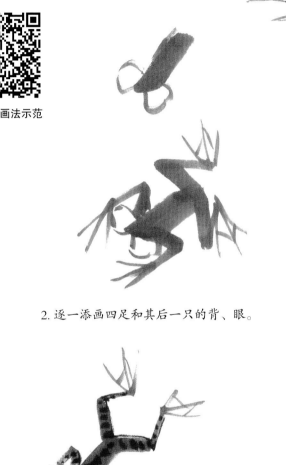

2. 逐一添画四足和其后一只的背、眼。

3. 补上其后一只的四足。

4. 趁湿用深墨干笔点出斑纹。

5. 最后，用藤黄填画双目，不宜太实。用淡墨线勾出水纹。

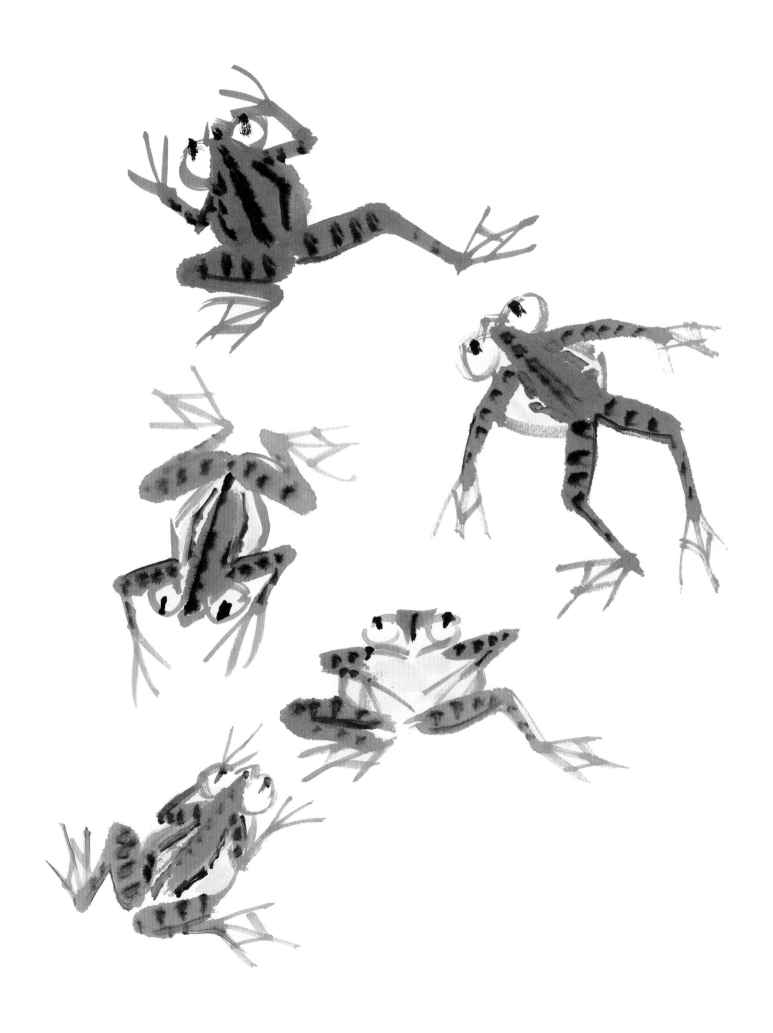

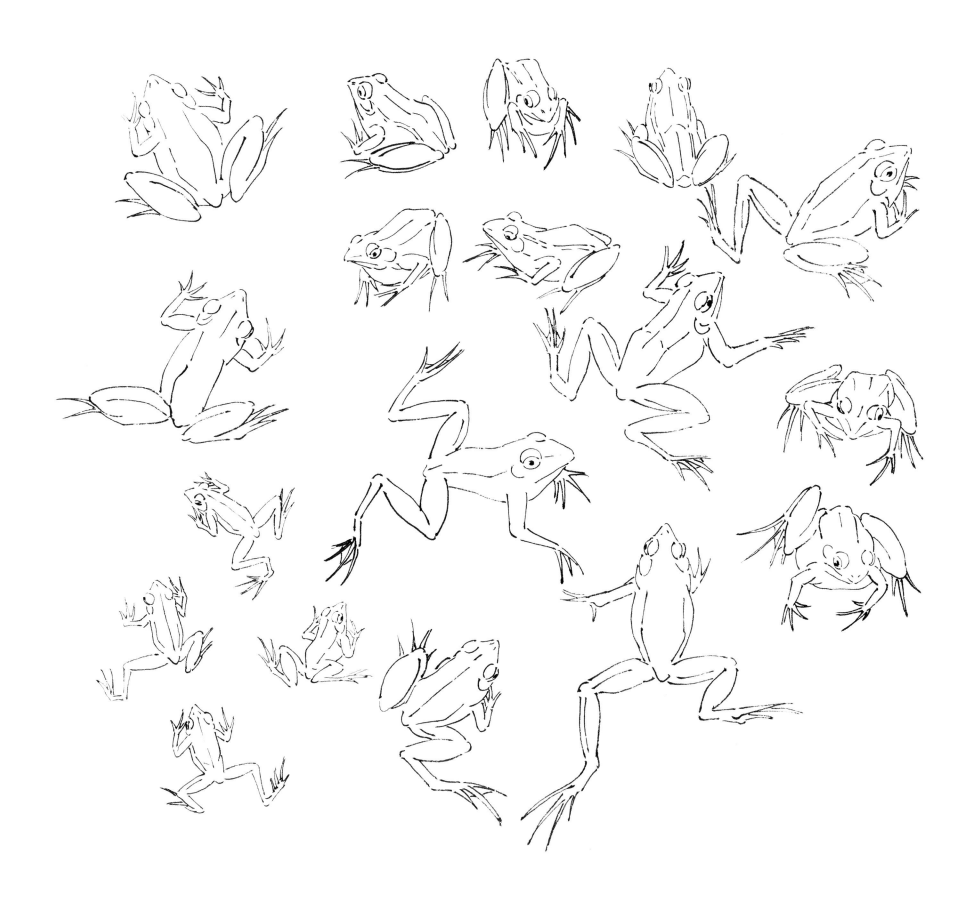

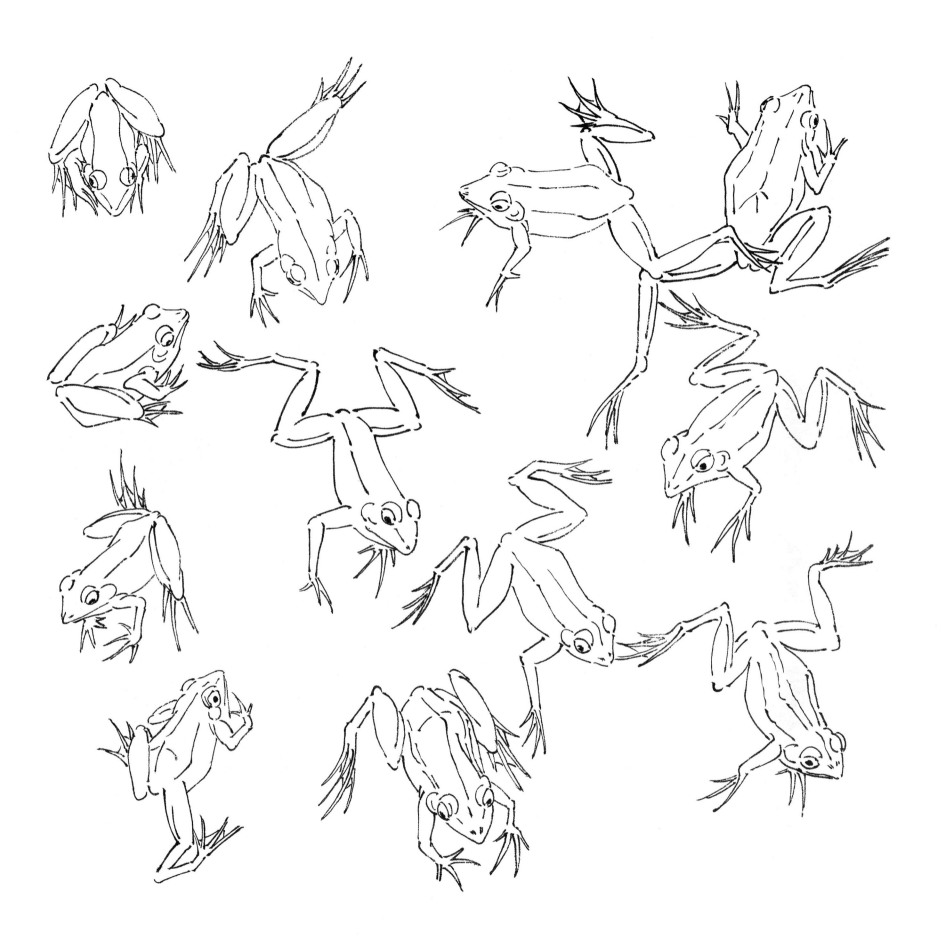

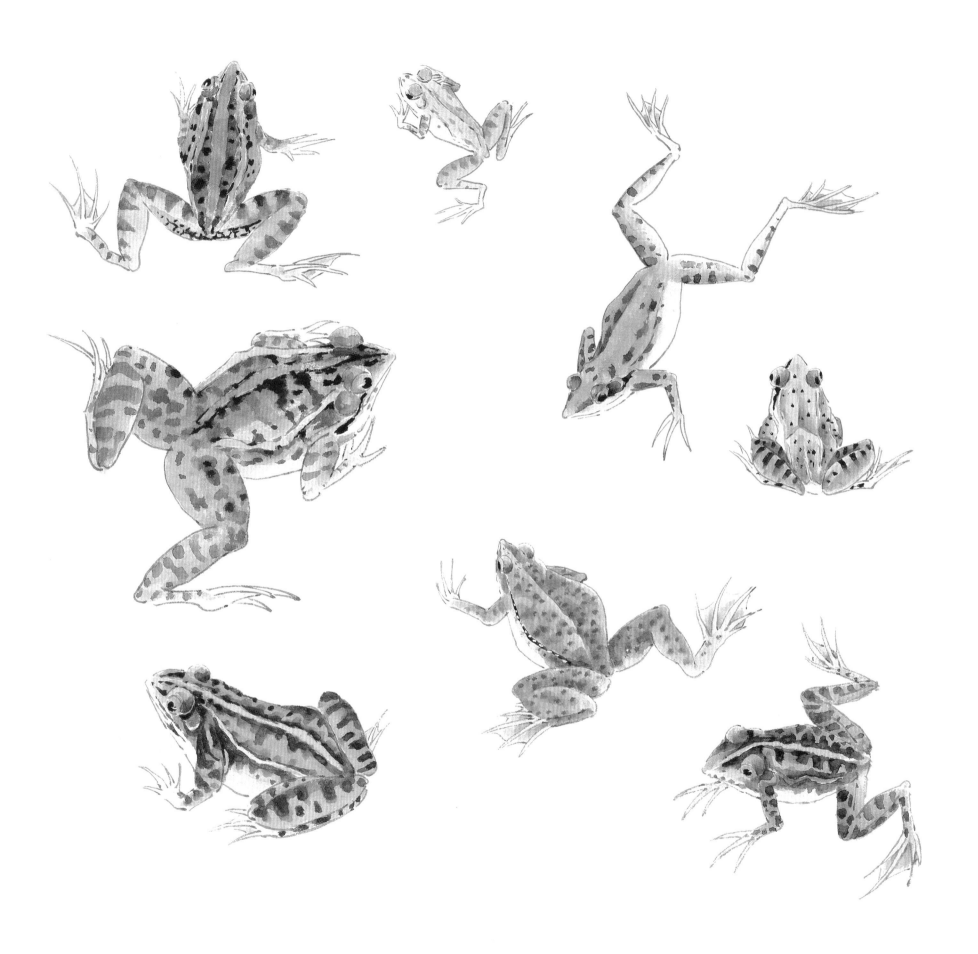

蟾蜍

◎ 结构特征：蟾蜍又名癞蛤蟆，体较肥大，形丑恶。色灰褐，并有黑褐斑，腹面稍白。皮面燥而不润，多疣状突起，有毒腺。捕食时亦如蛙之舐取。不善跳跃，常徐徐匐行。

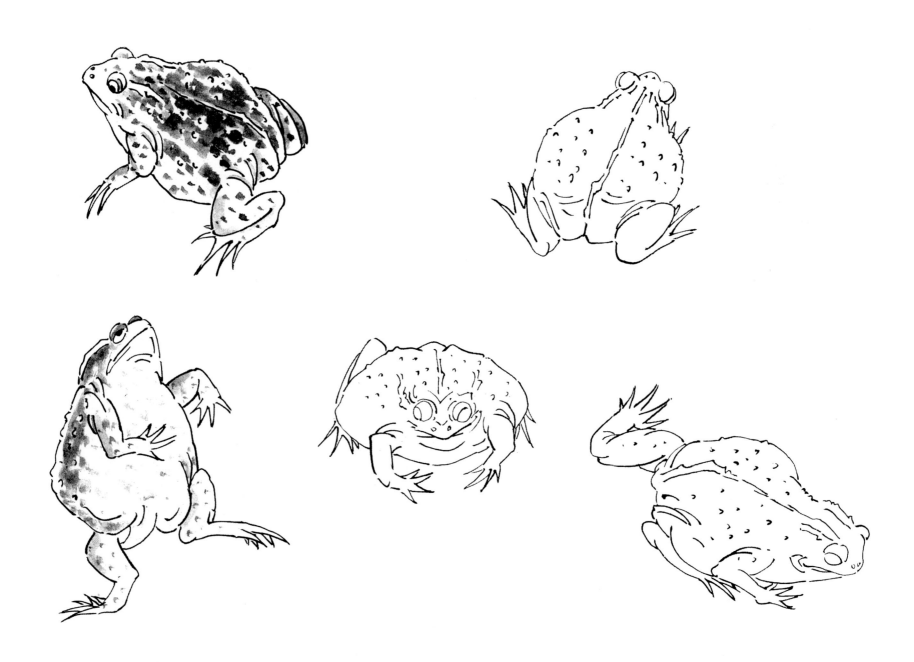

◎ 写意画法：先以赭墨乩体形，藤黄点眼部。然后，用墨笔加斑纹，要注意大小和疏密。最后，再在腹部点上粉色。

◎ 工笔画法：先以淡墨色勾出各部轮廓。再用赭墨和粉黄色染头部、背部和足部，淡粉色染腹。最后，用深墨点睛，桔色圈眼眶。

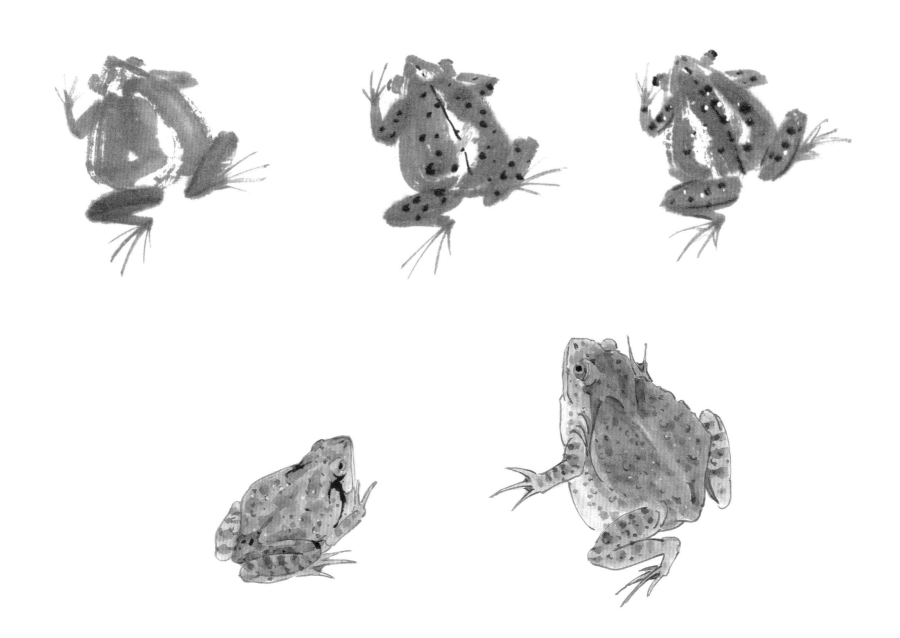

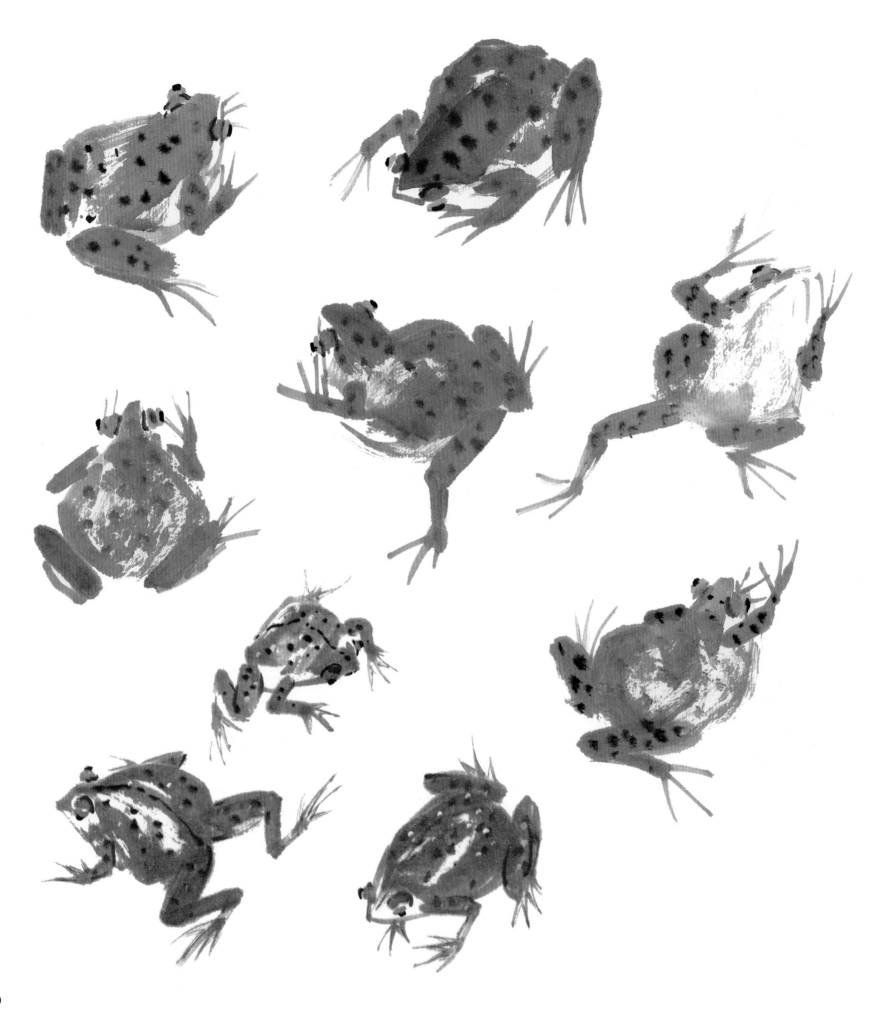

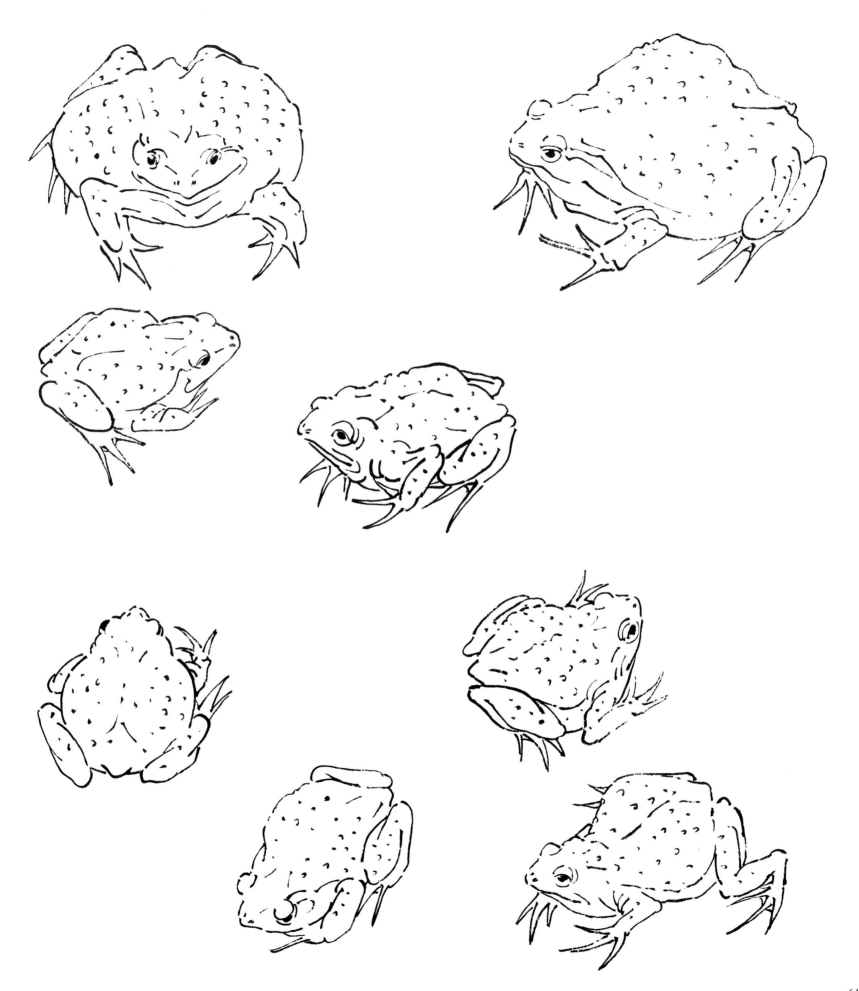

5 /// 有吻类

紫蚁

◎ 结构特征:赭黑色,腹部为紫色,并有淡黄边。头小,触角短。能飞,吮吸树汁为生。

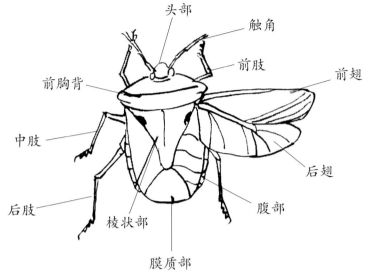

头部 触角 前胸背 前肢 前翅 中肢 后翅 后肢 棱状部 腹部 膜质部

吻

◎ 写意画法：先以淡赭墨画背、翅，略深色添足、眼和触角。接着，侧面再加腹，勾翅脉，点斑纹（正面的除不加腹外，其他如上）。末了在背部黑点上再加石青色。

◎ 工笔画法：先用墨线勾画出结构形态，再用赭石涂色。然后，用淡墨在结构处衬染出光影效果。最后，用深墨点背部，在墨上再点石青色。

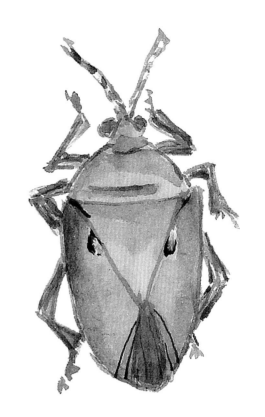

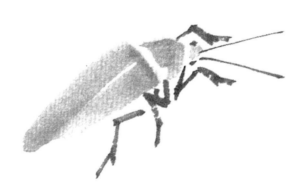

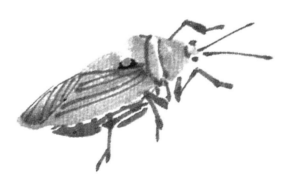

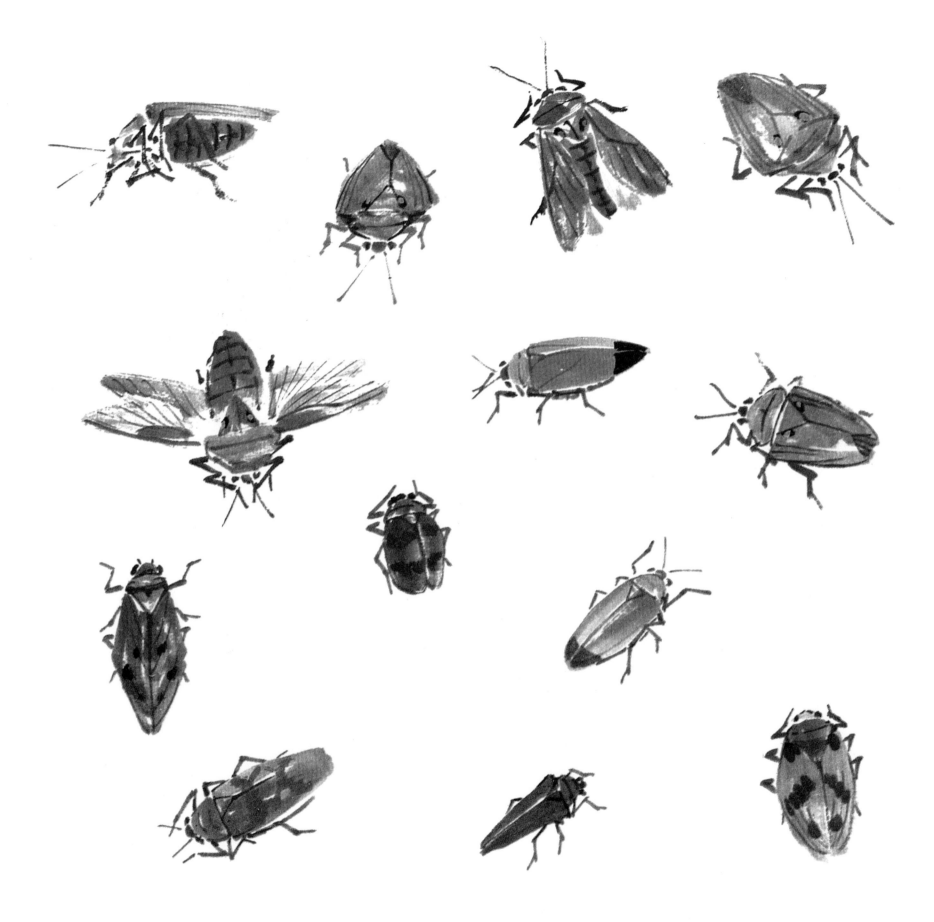

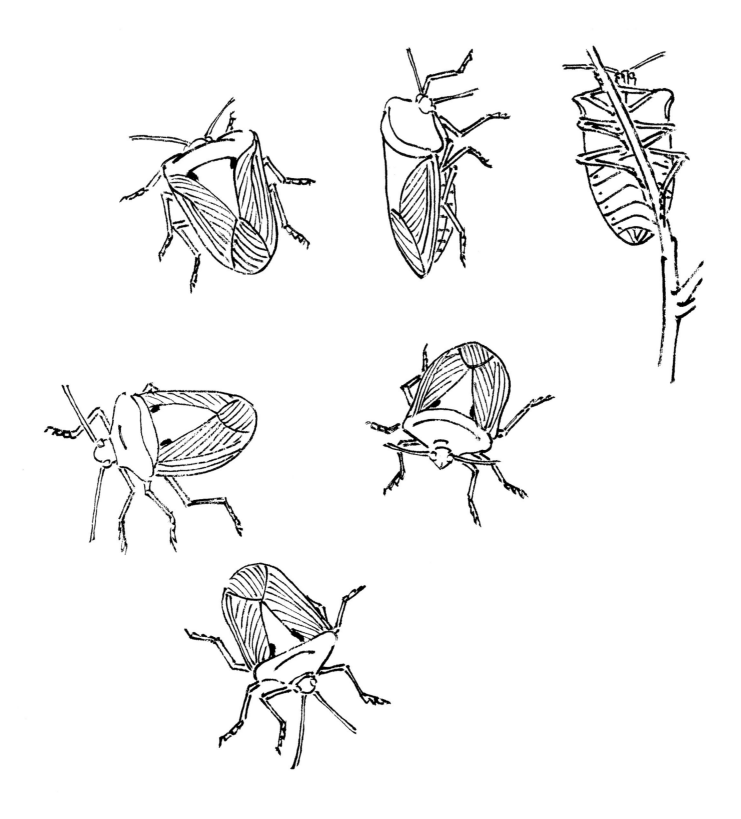

蝉

◎ 结构特征：蝉又名知了。体黑色，颈短。头灰黄有密生短毛。腹部黑和橙黄色各半。翅透明，基部微橙黄，翅脉清晰。六肢，前肢大部分黑色，中、后肢黑和橙黄相间。夏秋时，鸣嘶于树木上。

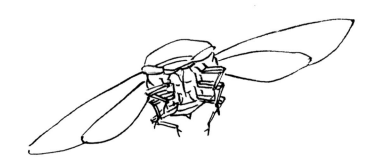

翅部

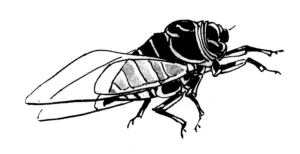

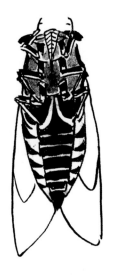

◎ 写意画法：先以深墨乱背胸，要留出亮部。接着，添右翅、头、足、腹，再补左翅。最后，填橙黄色，翅后隐现腹部，可用赭色补上。

◎ 工笔画法：先以淡墨勾出各部轮廓，深墨染结构。然后，施上赭黄色，腹部染赭色，前后翅以薄粉和赭色渲染。待干后，勾上翅纹，翅要呈透明状，其体隐约可见。

蝉写意画法示范

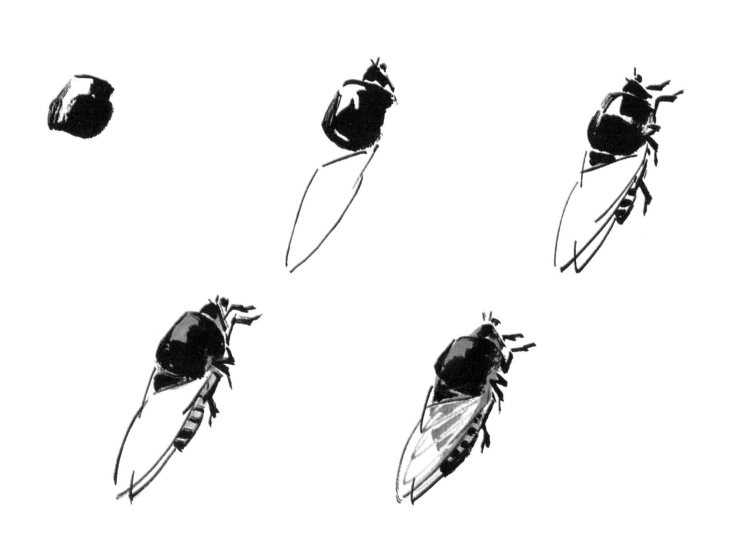

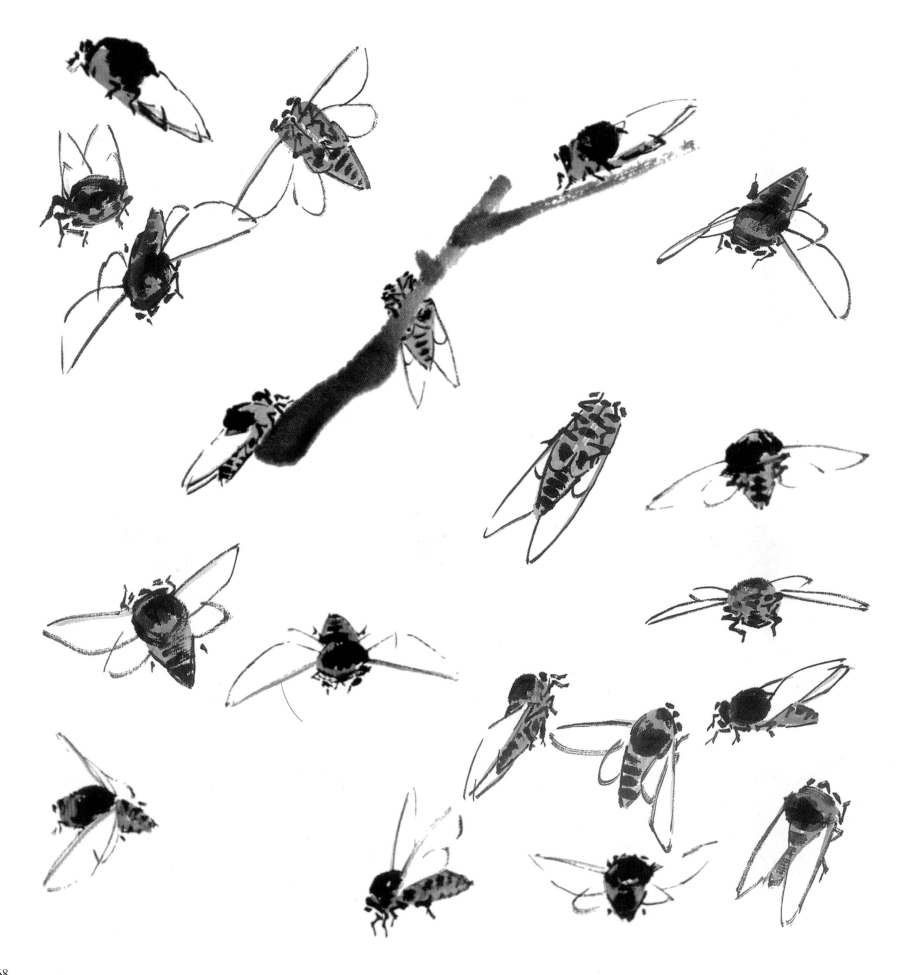

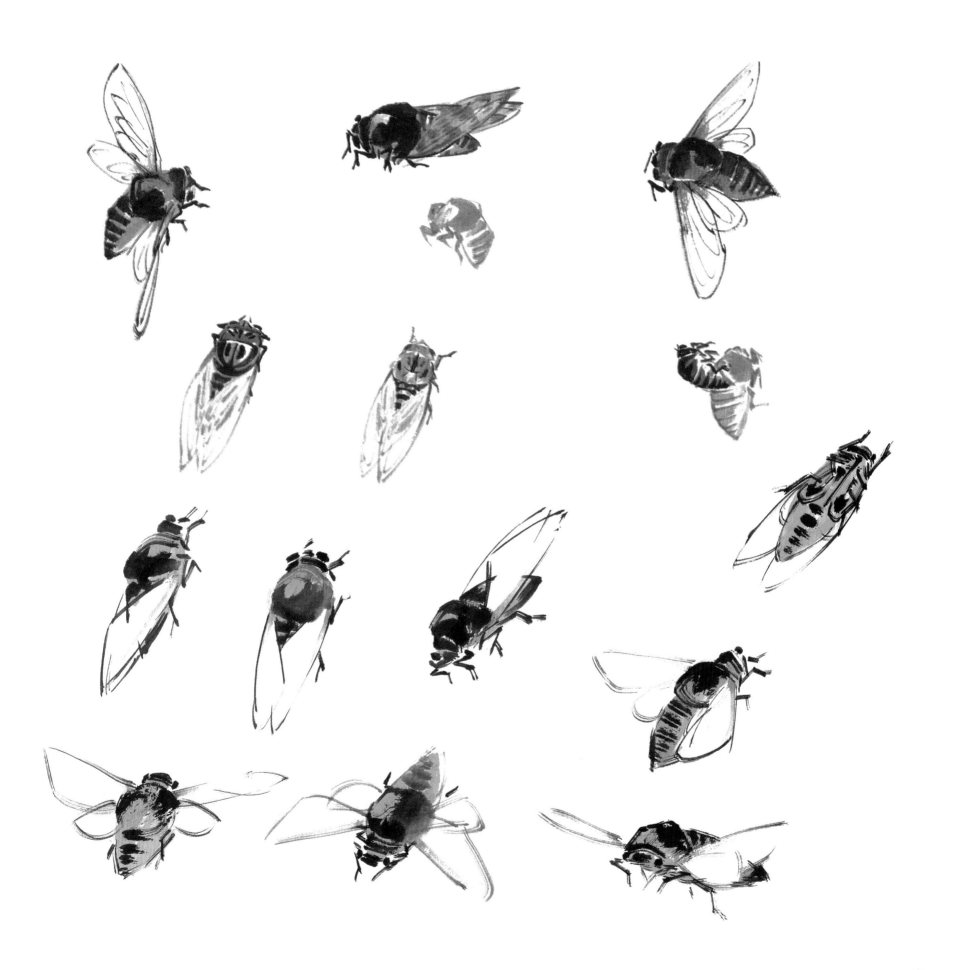

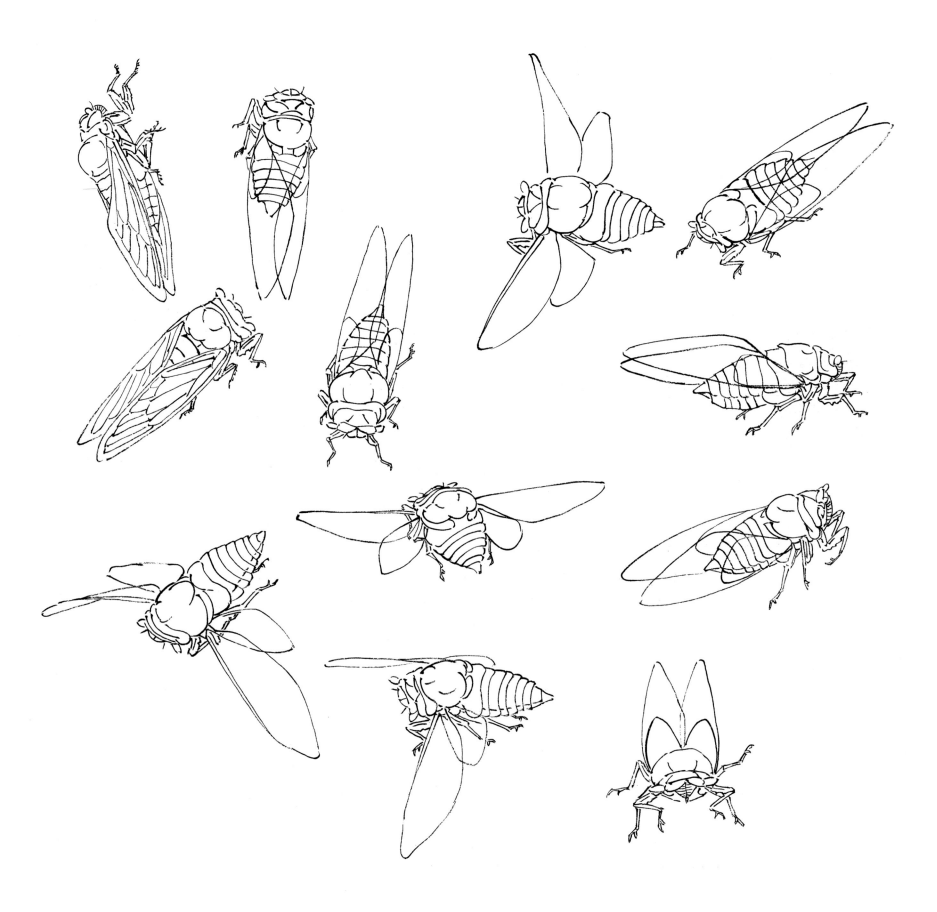

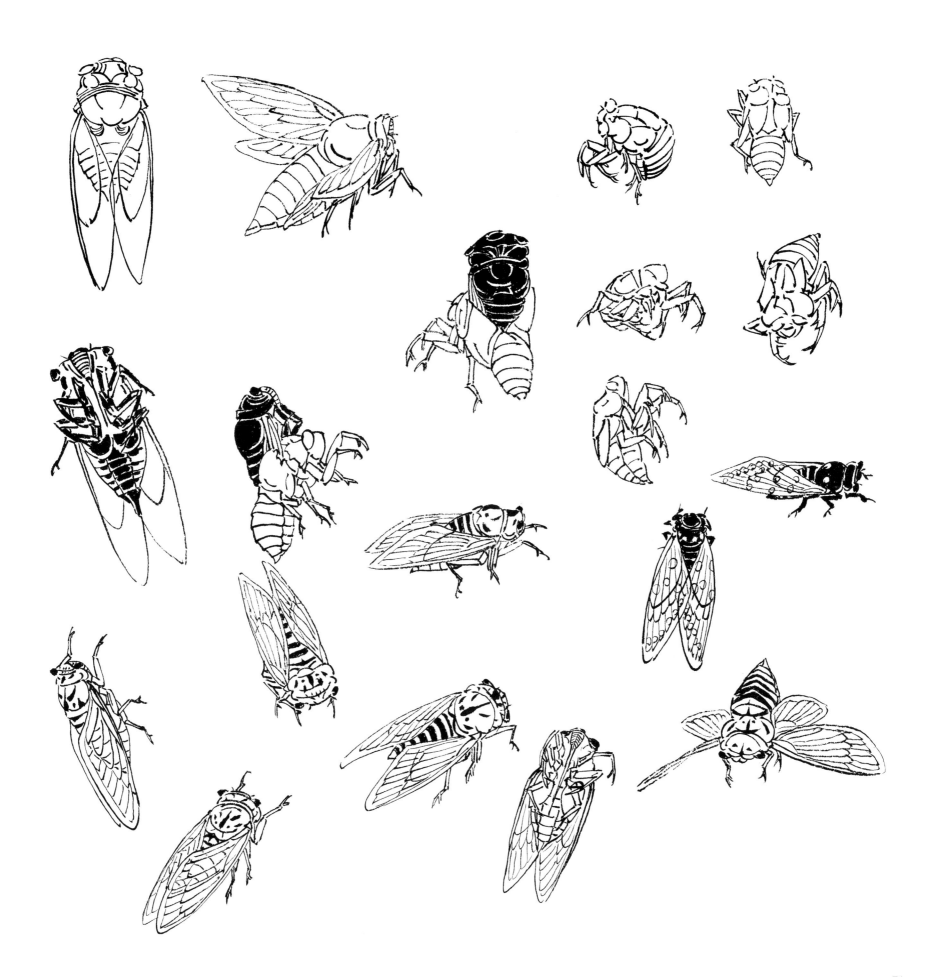

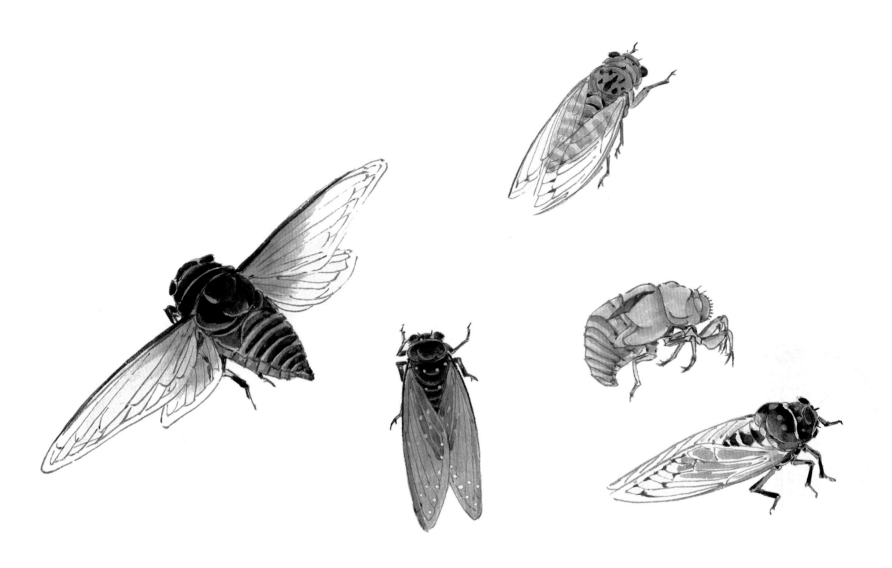

6 /// 鞘翅类

天牛

◎ 结构特征：体长圆。色暗赭黄有光泽。头圆锥形。复眼色黑，呈肾脏形。触角为鞭状，比体长，分十一节。大腮发达，形尖锐。前胸背多横皱，两旁有一棘。前翅为革质而为翅鞘，基部有黑色小颗粒。后翅系膜质，形大，质透明。六肢，后肢稍粗长。

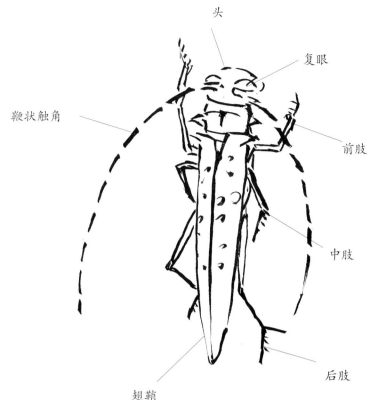

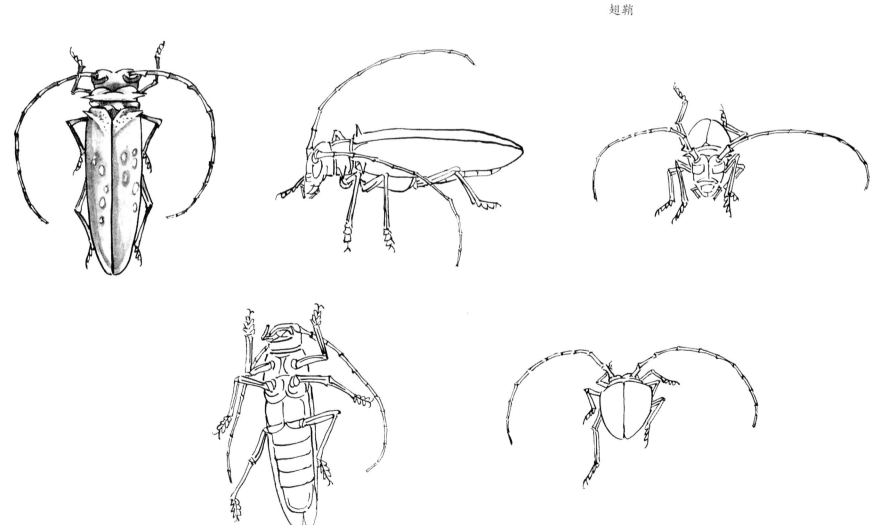

◎ 写意画法：先以赭黄蘸少量淡墨乱出鞘翅，再加头、胸部。然后，用略深墨添肢，深墨补复眼和腮，顺手画上斑纹，出触角。最后，用粉色在鞘翅上加点。

◎ 工笔画法：先以淡墨勾出各部轮廓，再用深墨染头、背、足部，染时注意明暗深淡。待干后，翅面染石青，然后点略有疏密的粉斑。最后，腹部染赭色，并以赭墨色染出分段。

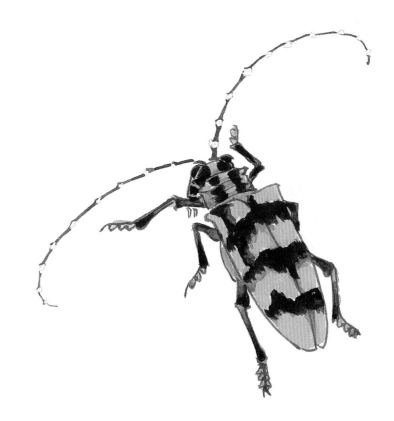

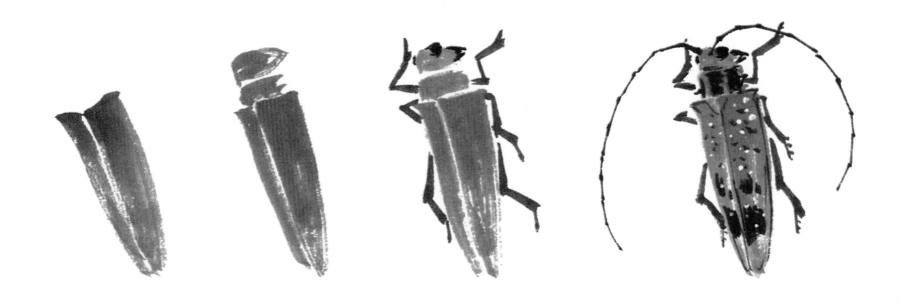

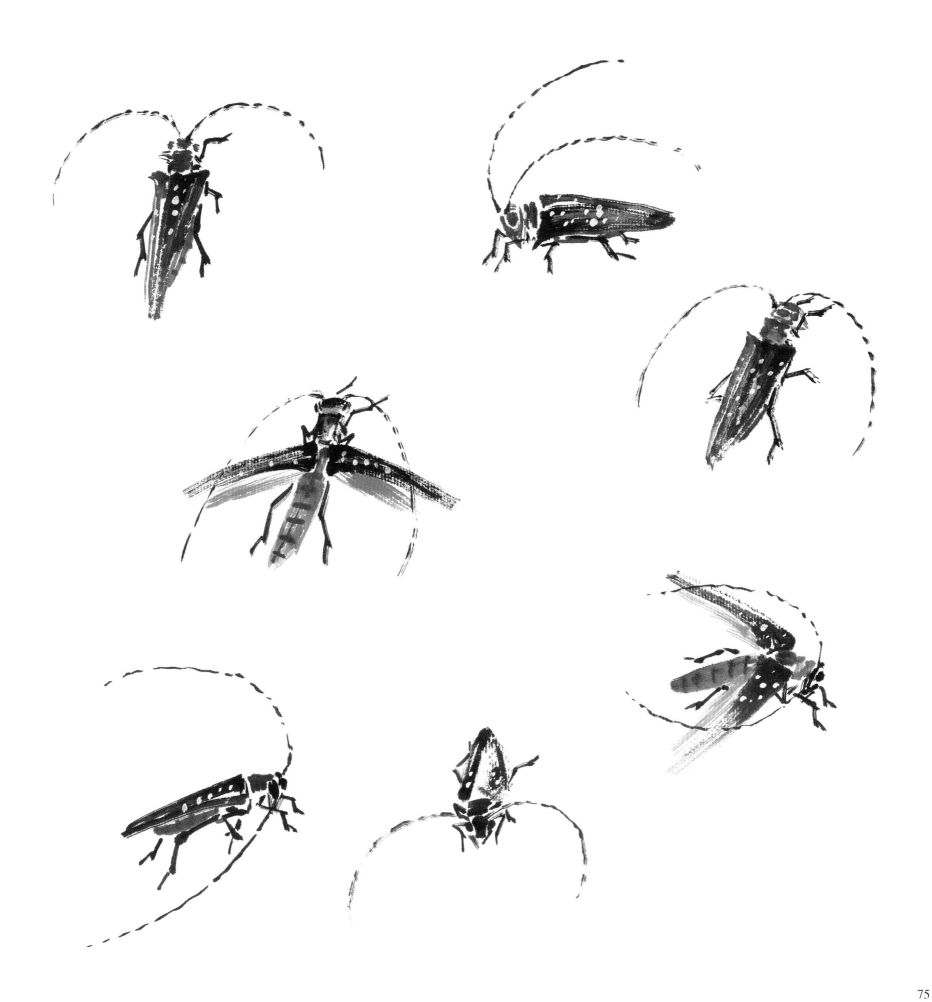

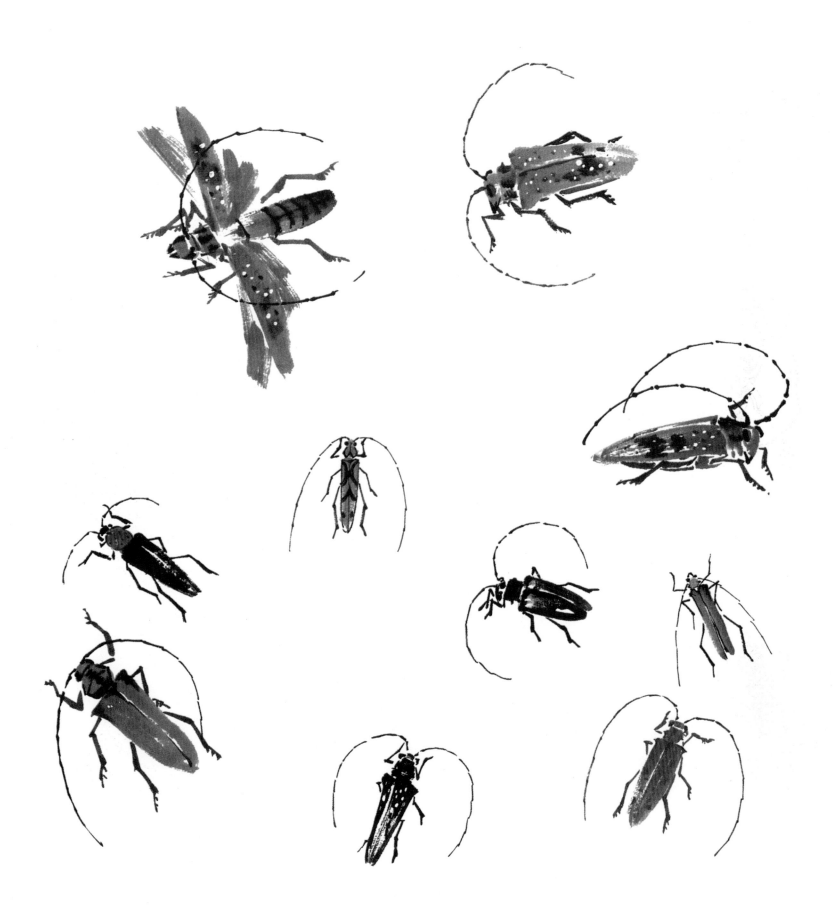

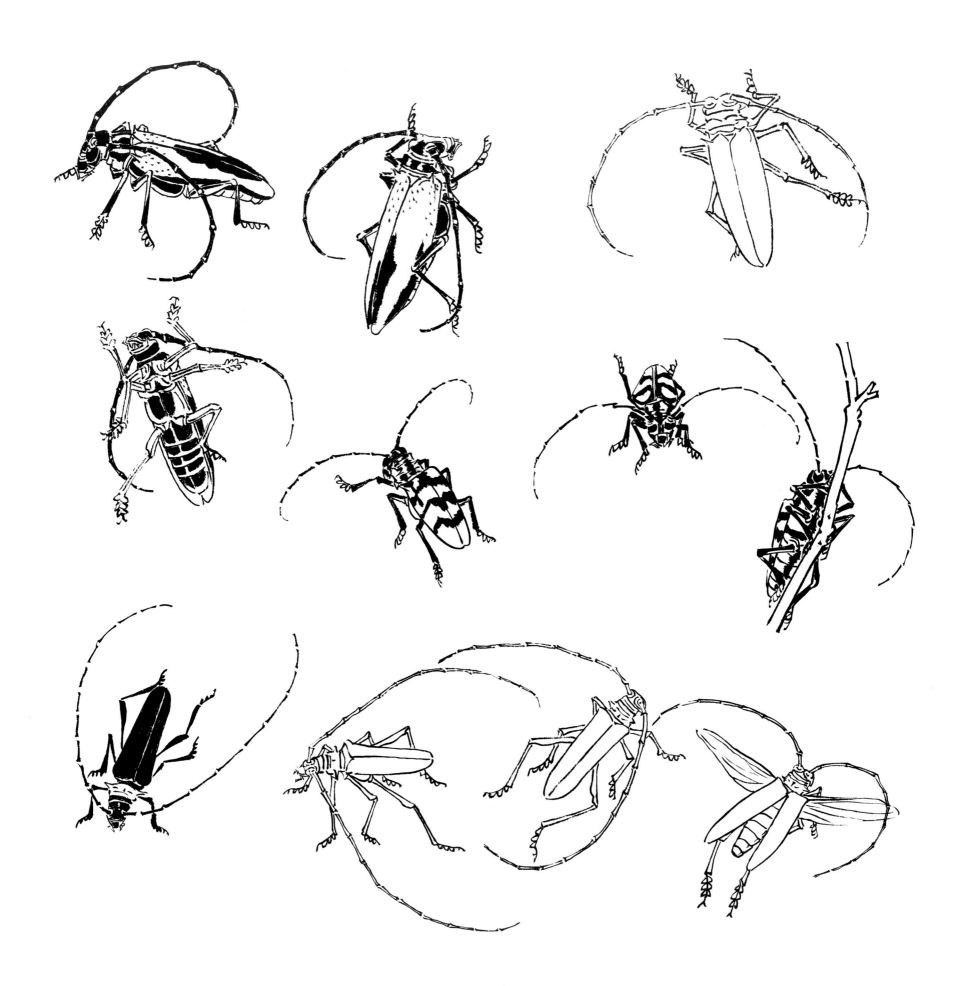

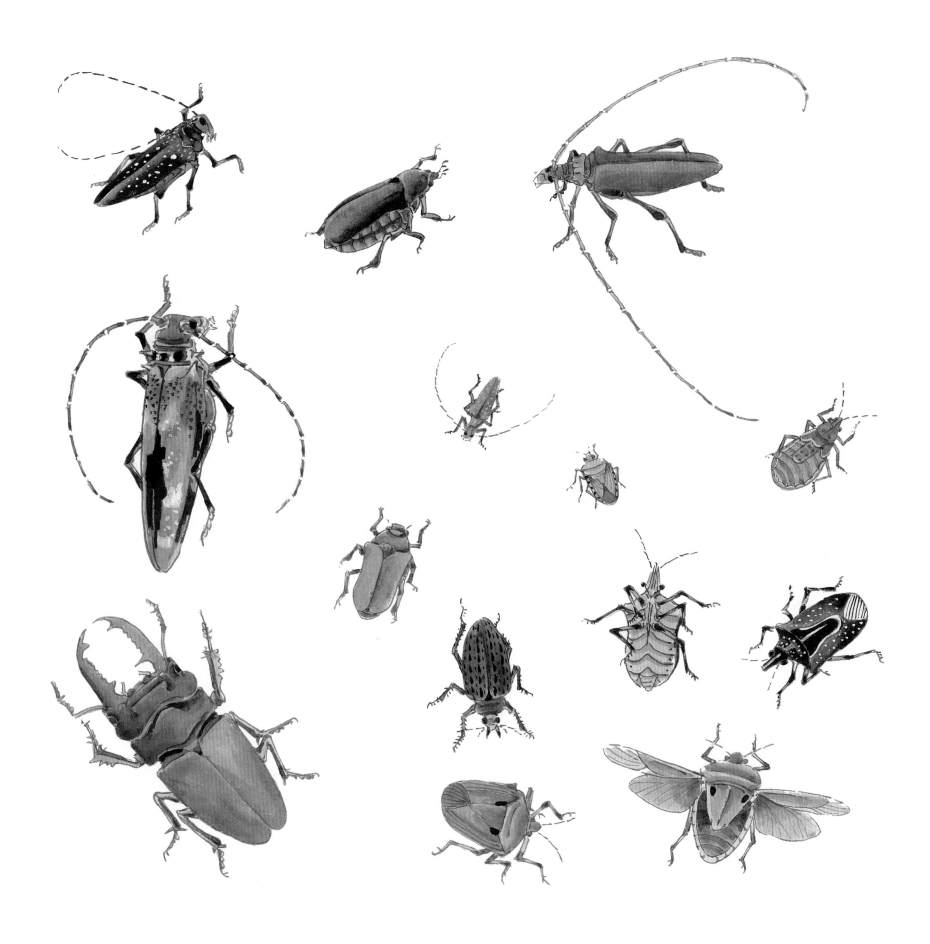

7 /// 蜘蛛类

蜘蛛

◎ 结构特征：体形圆或椭圆，分头胸、腹两部。胸与腹面具足四对，各足分七节，末端有钩爪。腹部肥大，近尾处有肛门，能分泌粘液，接触空气后，即凝结为丝，造成网状巢兜取食物。不喜群栖。

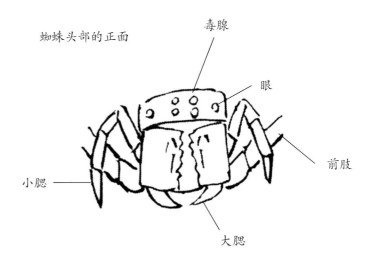

蜘蛛头部的正面　　　　毒腺　　眼　　前肢

小腮　　大腮

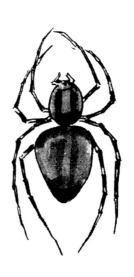

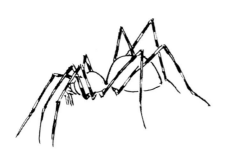

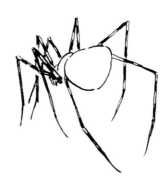

◎ 写意画法：先以淡墨虬背腹。然后，用深墨添口部、点斑纹，再补上肢部。斑纹宜有大小参差，微有渗化的效果。

◎ 工笔画法：先以淡墨勾出各部轮廓，略深墨色染出躯体，然后用深墨点斑纹和足部。

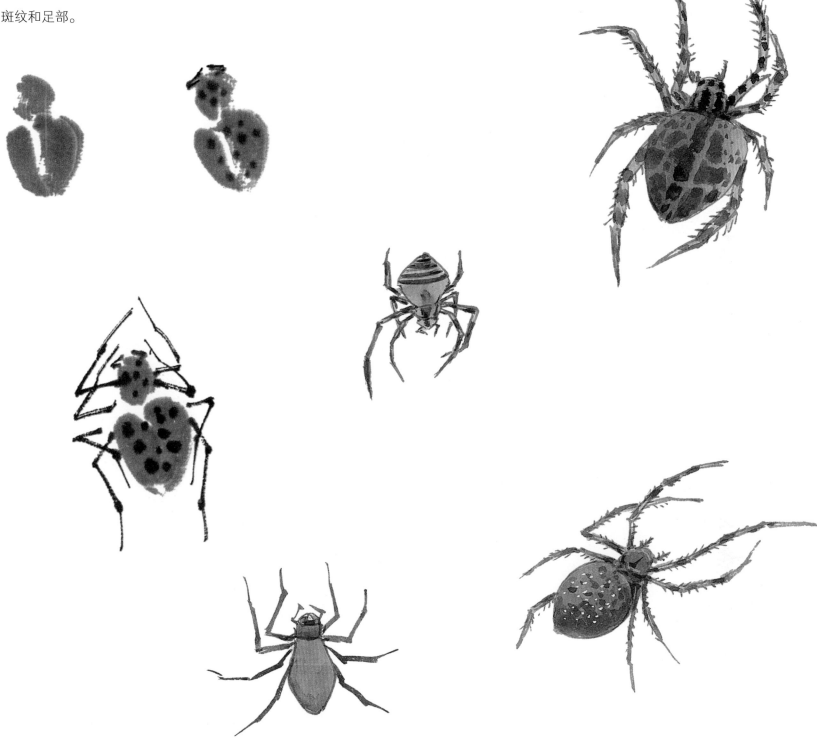

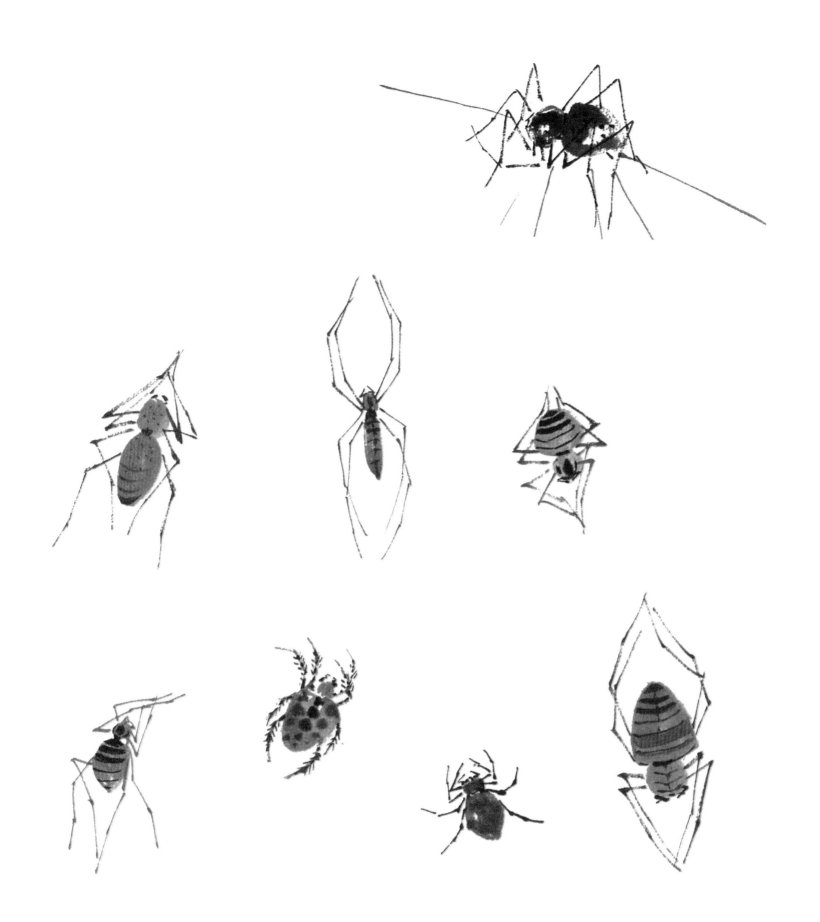

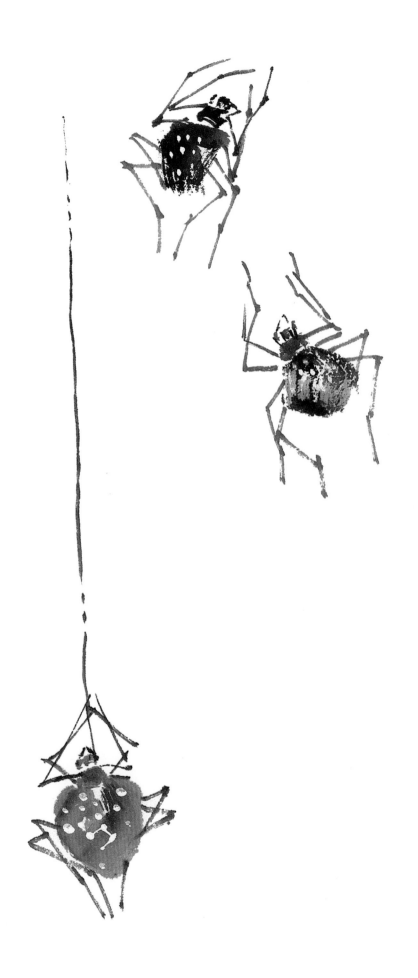

8 /// 直翅类

叫哥哥

◎ 结构特征：全身呈绿色，触角细长，腹部大，翅短，色亦绿。雄性前翅近基部有微凸的发音镜，鸣声短促，昼夜皆能鸣。

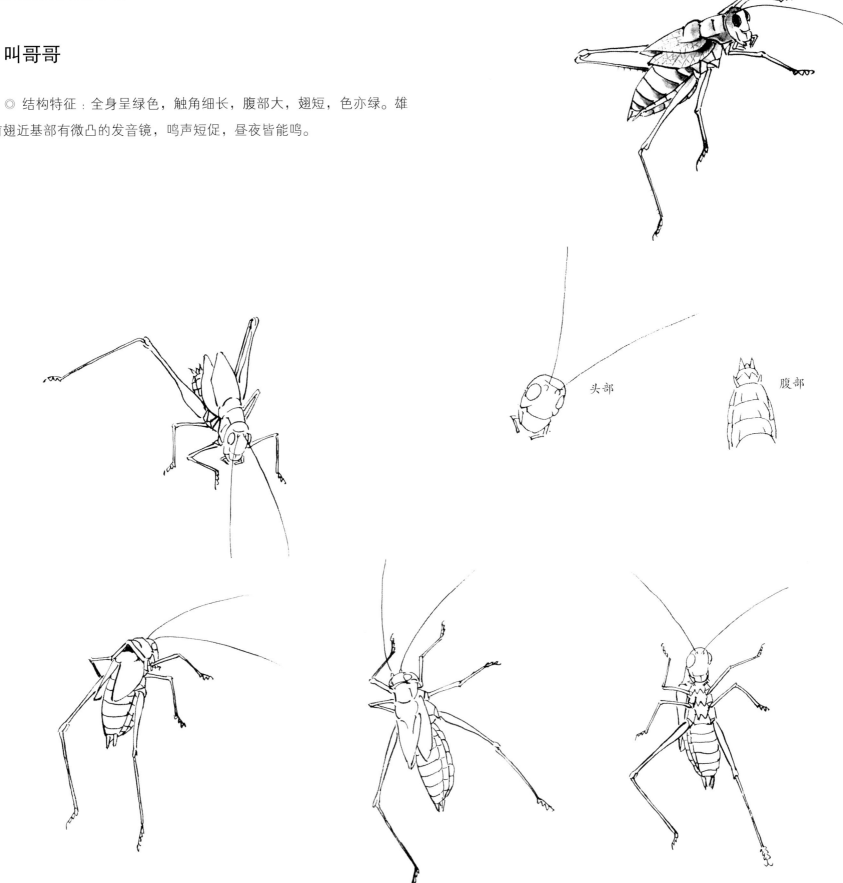

头部

腹部

◎ 写意画法：先以汁绿色乱头、颈部，再添鼓起的双翅和翅下胸部。然后，用淡汁绿蘸藤黄色画腹，赭色加翅基部的发音镜。仍用汁绿色蘸赭色补肢，撇触角，点眼，画翅脉。最后，用深赭色在颈、胸、背结构处加以分清。

◎ 工笔画法：先以淡墨勾出各部轮廓，汁绿色染头、胸、腹和足部。然后，染略深色，染出部分结构，用石绿色再加深头、胸、足。最后，再用淡赭色和汁绿色染翅，深赭色加深衔接处，粉黄色染腹、胸局部，添赭色加强一些衔接处，并虚勾翅纹和触角。

叫哥哥写意画法示范

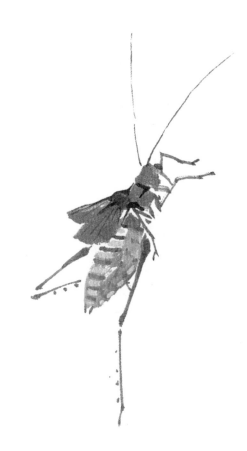

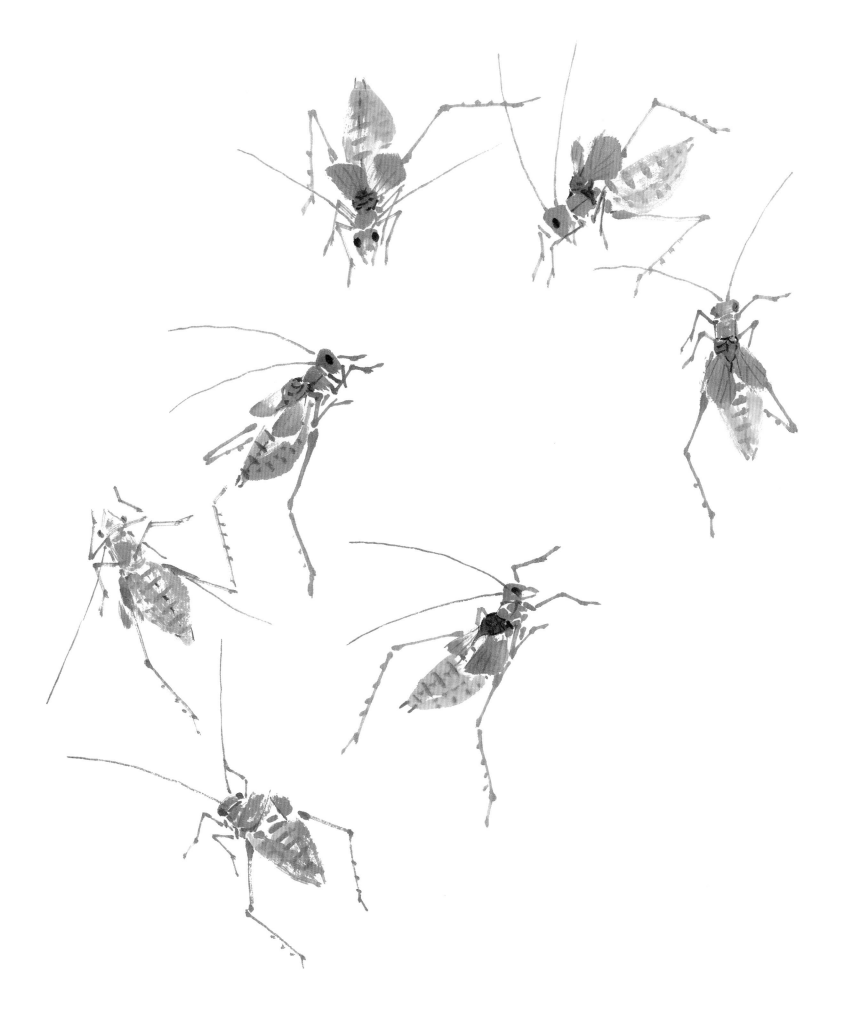

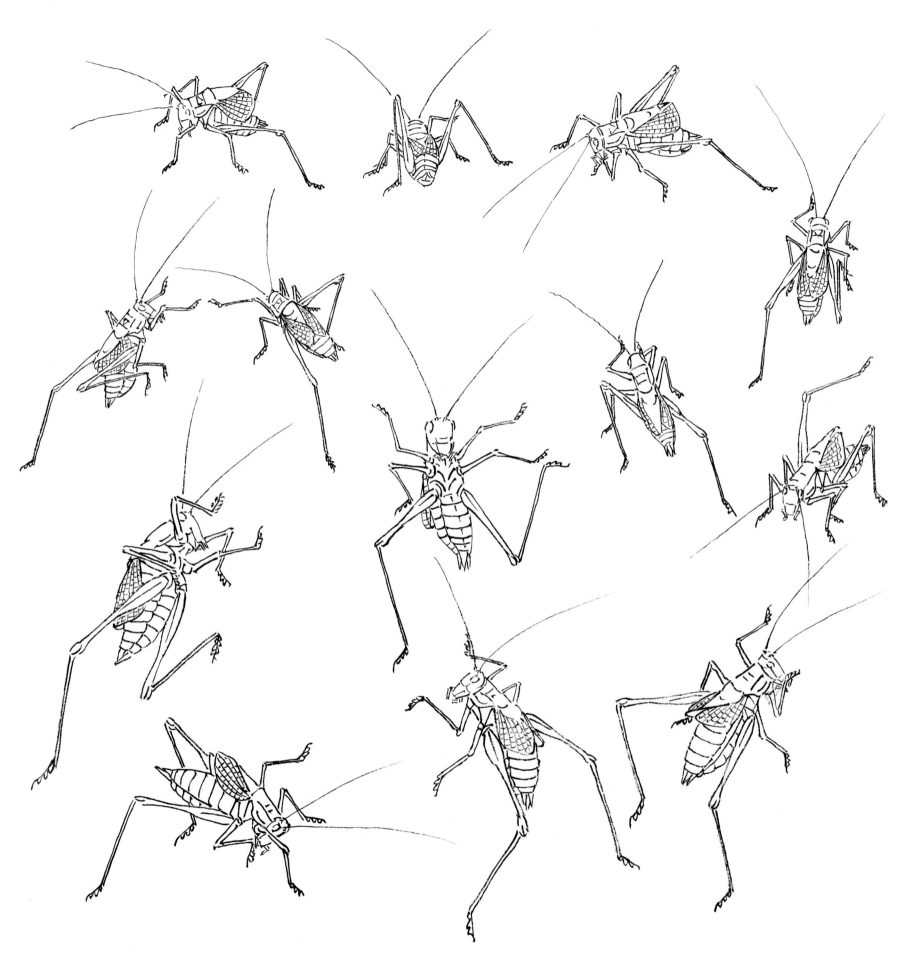

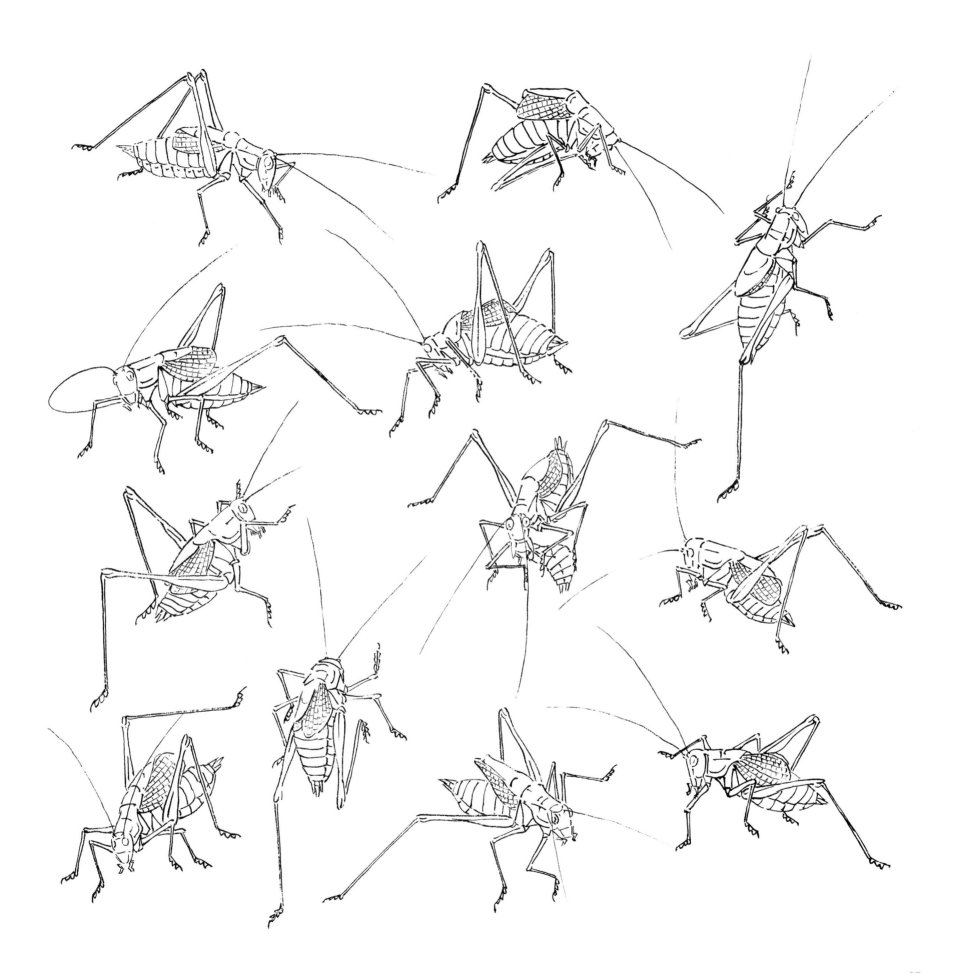

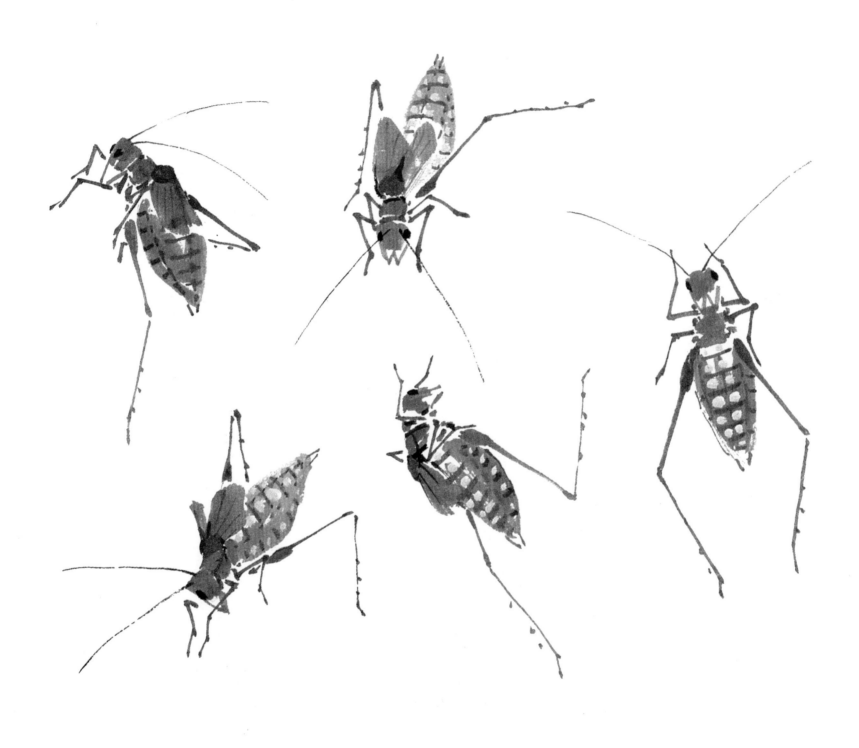

纺织娘

◎ 结构特征：全身呈绿色或黄褐色。头部较小，触角丝状。胸部前狭后阔。后肢长，善跳跃。翅达于尾端，雄性前翅有微凸的发音镜，能鸣。

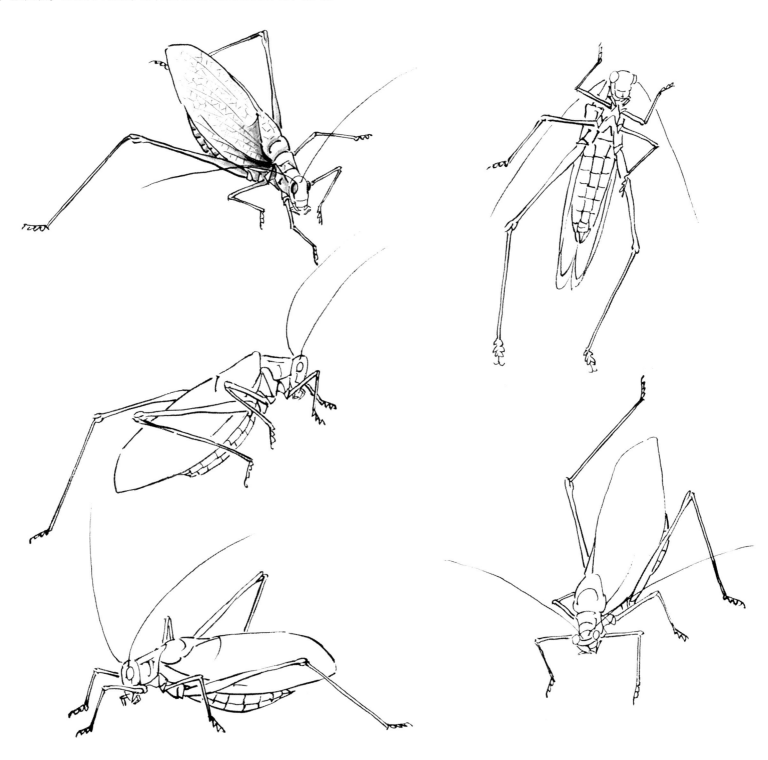

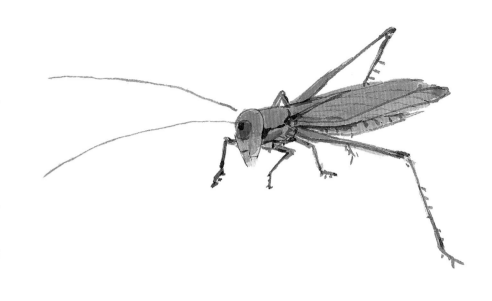

◎ 写意画法：先以汁绿色乱头、颈部，顺手添上长翅。然后，画上腹部，画时即用原汁绿色笔蘸藤黄色即可。再用赭石色补发音镜。最后，仍以赭色笔蘸汁绿色出肢、撇须、画腹节，更深色点眼、颈背部的结构处，重加以分清。

◎ 工笔画法：先以淡墨勾出各部轮廓，汁绿色染躯体，翅后部略淡并染接淡赭色，腹部略黄。然后，以石绿色加染发音镜和部分翅、眼，足染赭色。最后，用汁绿色虚勾翅纹，赭墨色加深衔接处、发音镜纹饰和触角。

纺织娘写意画法示范

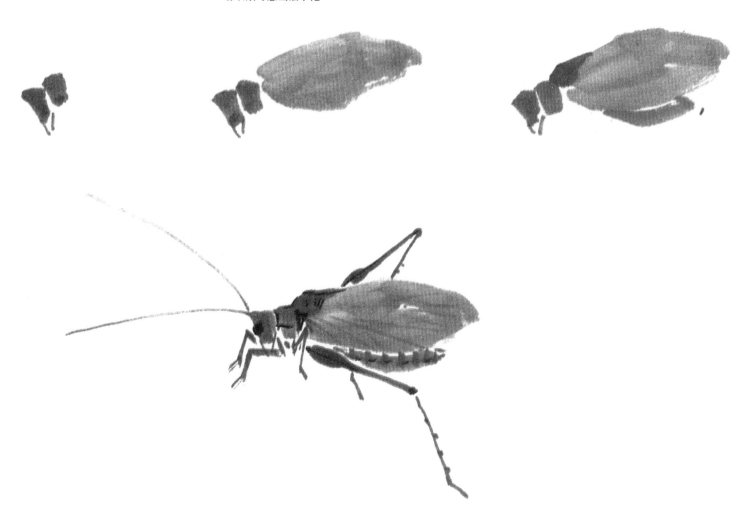

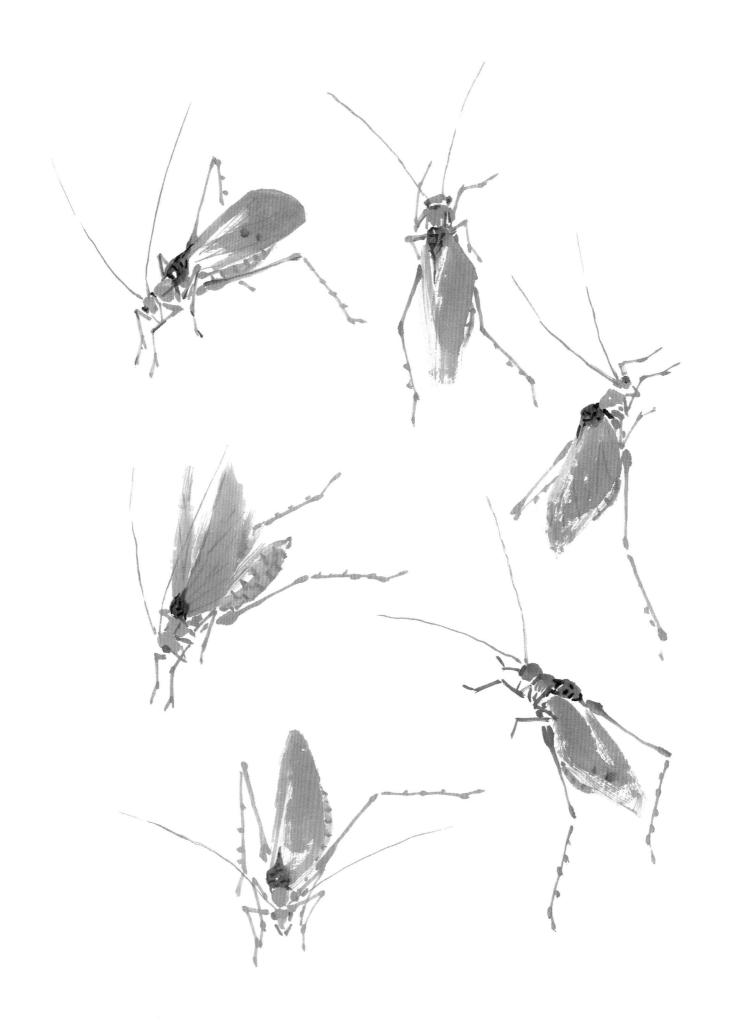

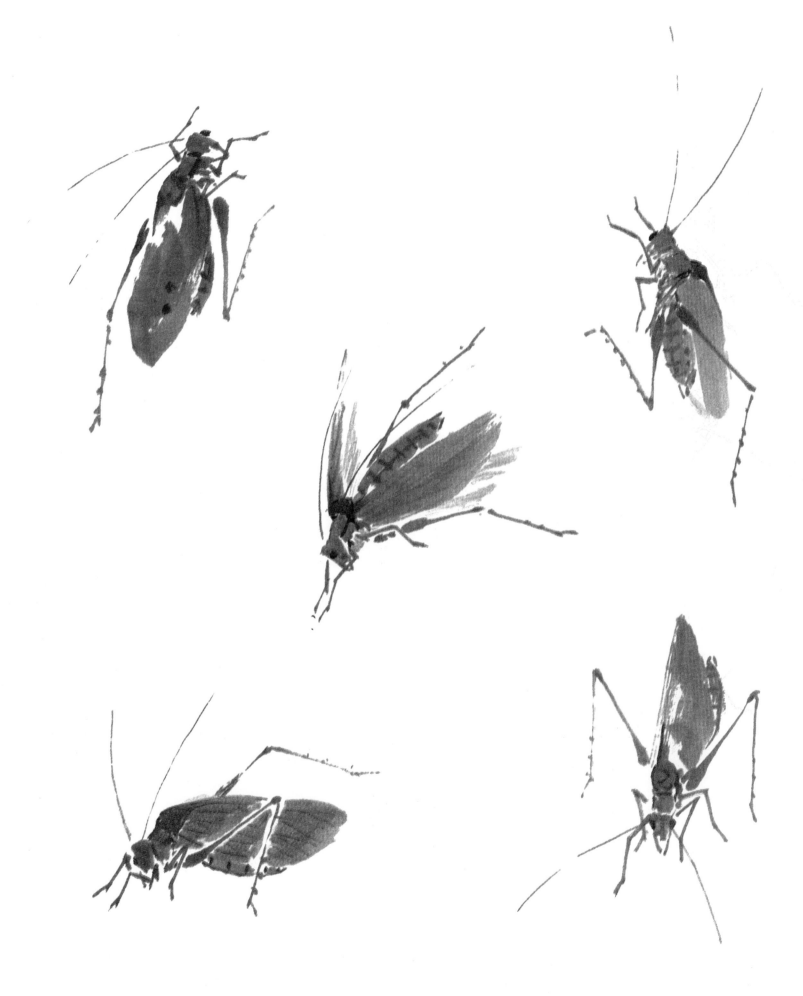

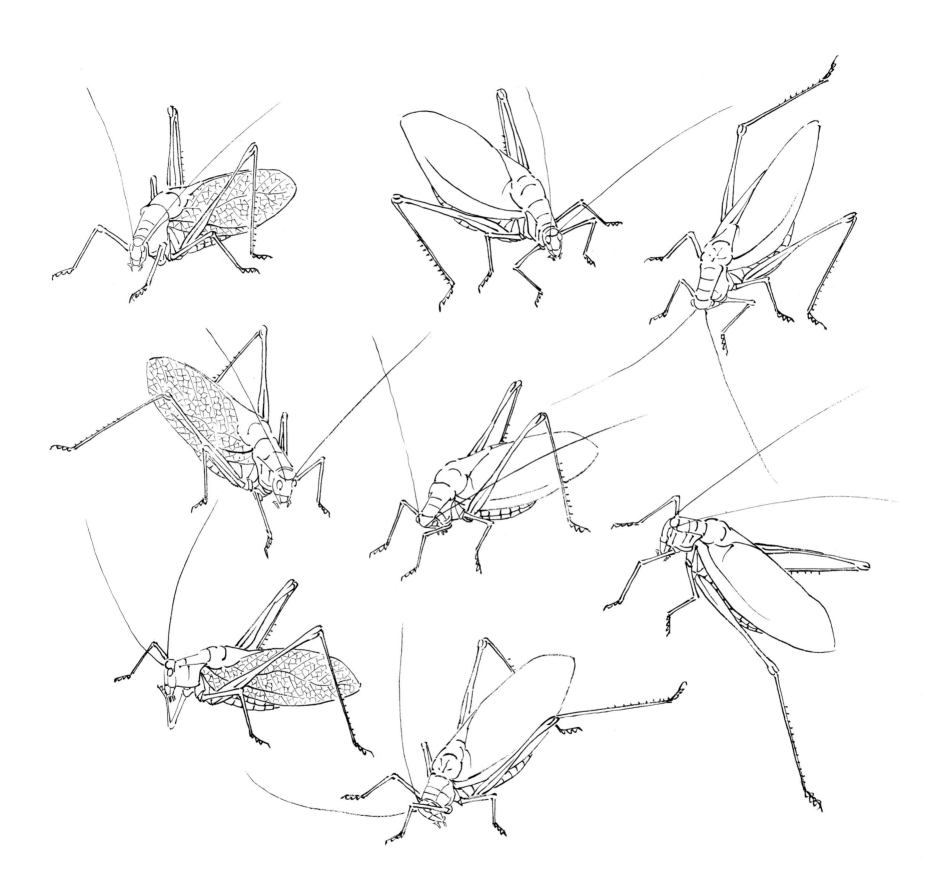

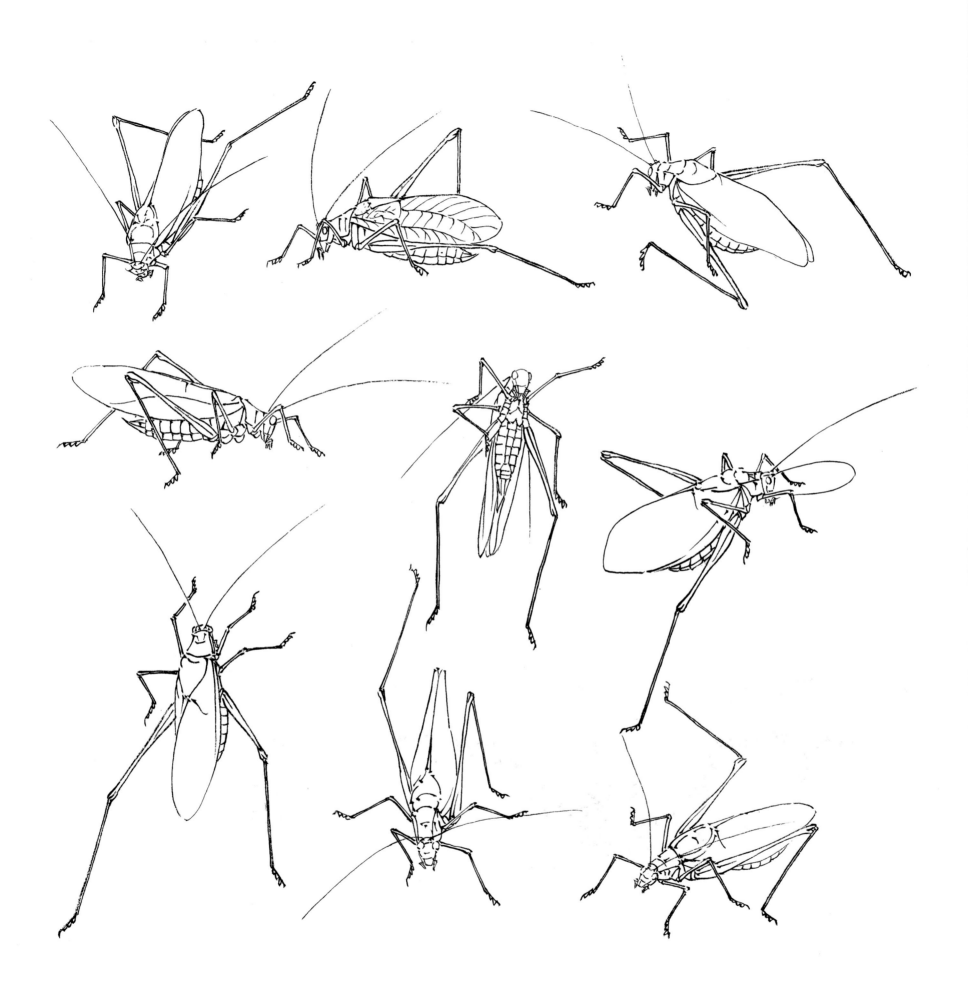

蛮螽

◎ 结构特征:体色黄绿,形比草螽小。头小,触角长。前翅短,后翅长。
颈与翅末有黄色直条纹。雌性有产卵管。

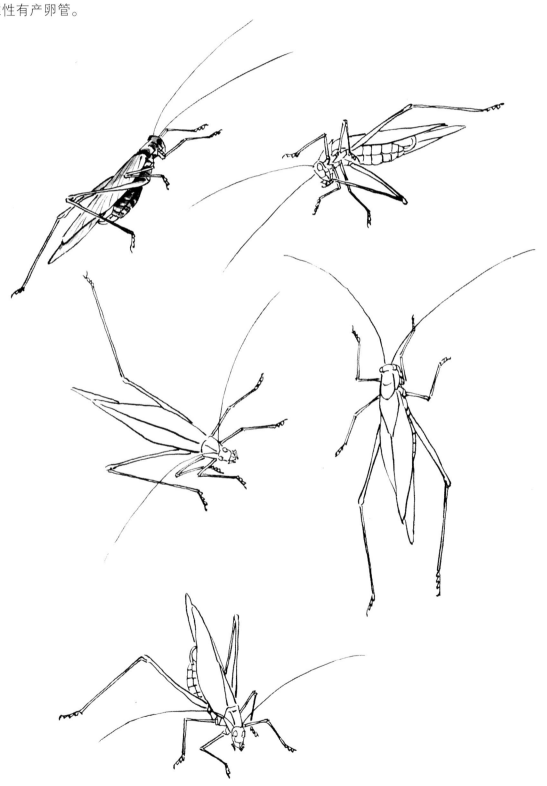

◎ 写意画法：先以汁绿色蘸石绿色乳头和颈，顺手添长短翅。再在笔尖蘸藤黄色补腹部。最后，赭色画发音镜，出肢部，撇触角，勾腹节，并逐一修饰细部。在画翅部时，应掌握后部的虚部和出肢时关节处的顿挫。

◎ 工笔画法：先以淡墨勾出各部轮廓，淡汁绿色染躯体，中黄色染腹部，赭色染发音镜和足后部。然后，用石绿色加染汁绿色部位，粉黄色腹部加点。最后，赭色加深衔接处，并添上触角。

蛩螽写意画法示范

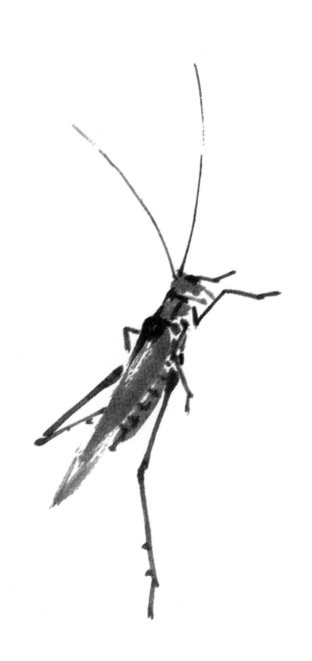

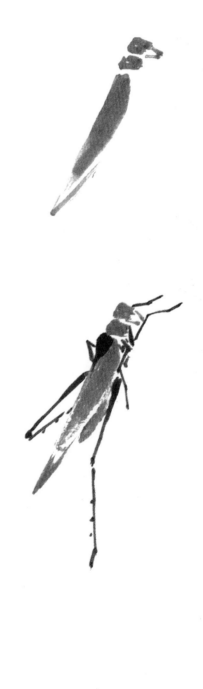

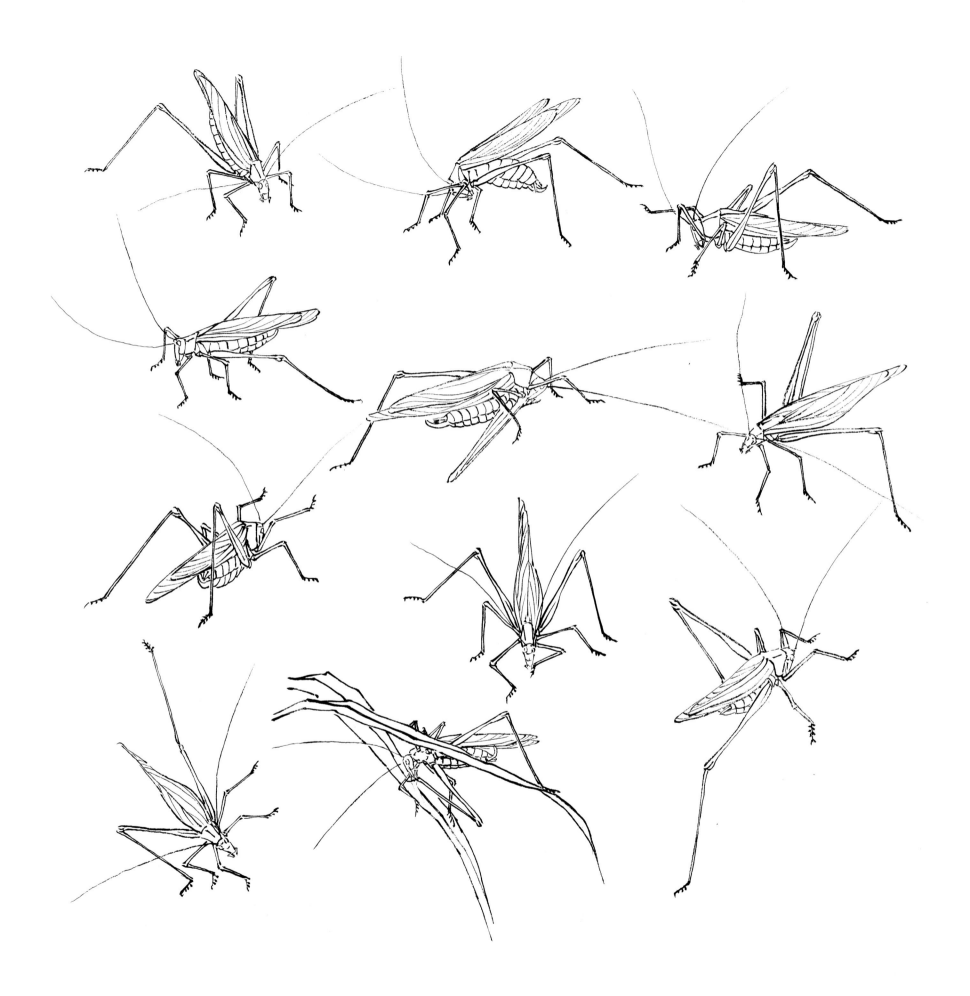

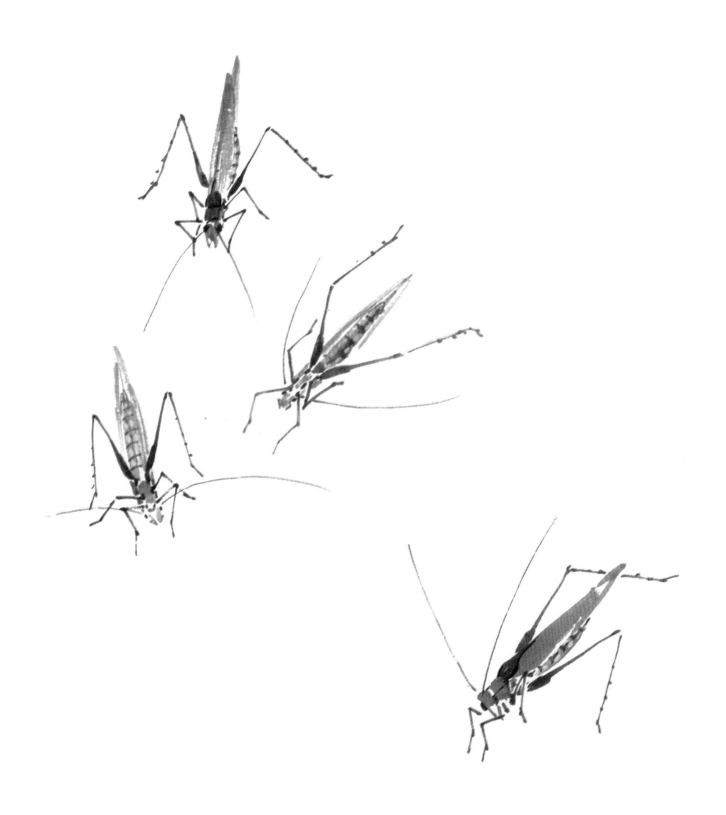

草螽（雌）

◎ 结构特征：体色有绿色和褐色二种。头为圆锥形，顶略尖。触角为鞭状，比体长。前翅长过腹部二倍，有发音镜。雌性有产卵管。

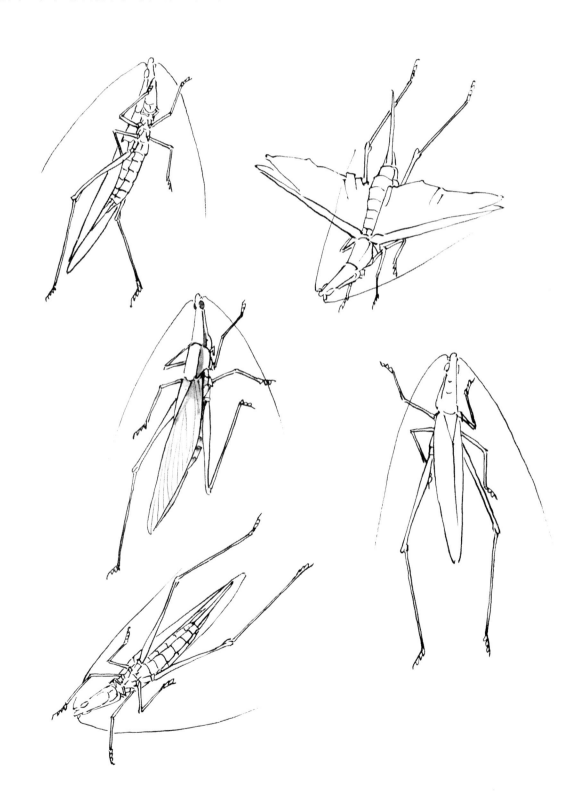

◎ 写意画法：先以汁绿色蘸石绿色乱头和颈，顺手添上长翅。再蘸藤黄色补腹部，赭色画发音镜。最后，复于笔尖添汁绿色出肢，点眼，撇须，勾腹节。在作画过程中，下笔务必准确，不宜重复修改。

◎ 工笔画法：先以淡墨色勾出各部轮廓，石绿色染躯体。待干后，用汁绿色加染侧面和足部。然后，虚勾翅纹，中黄色染腹，再以暗红色分染出分段，并添圈眼部和触角。

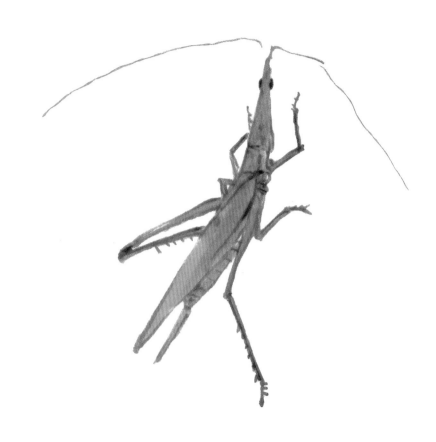

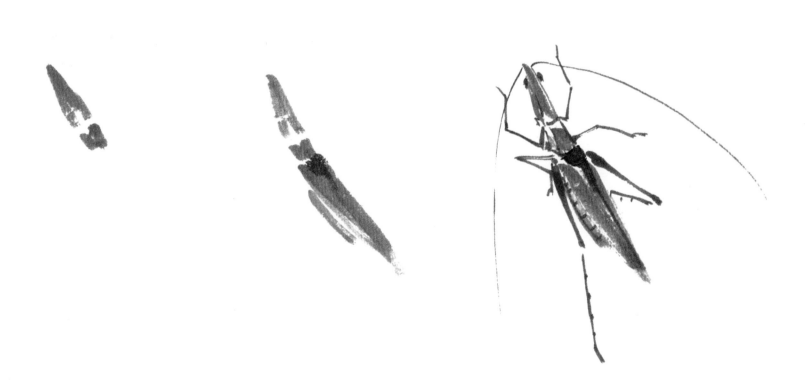

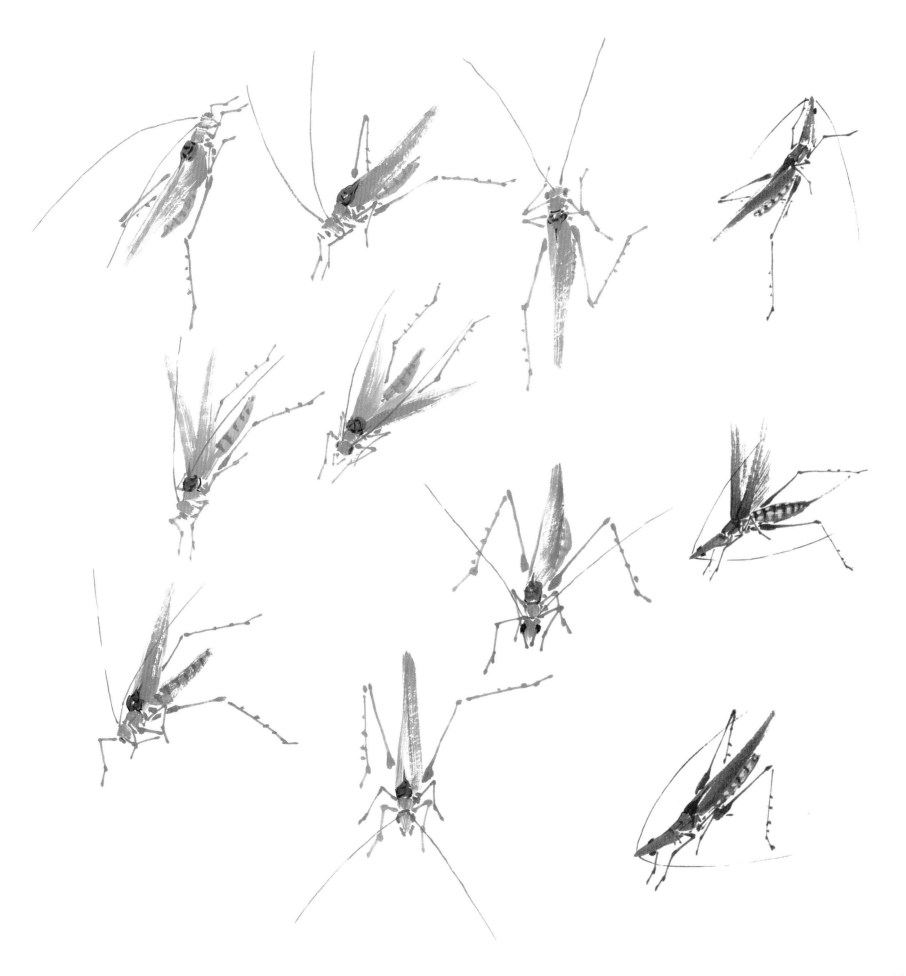

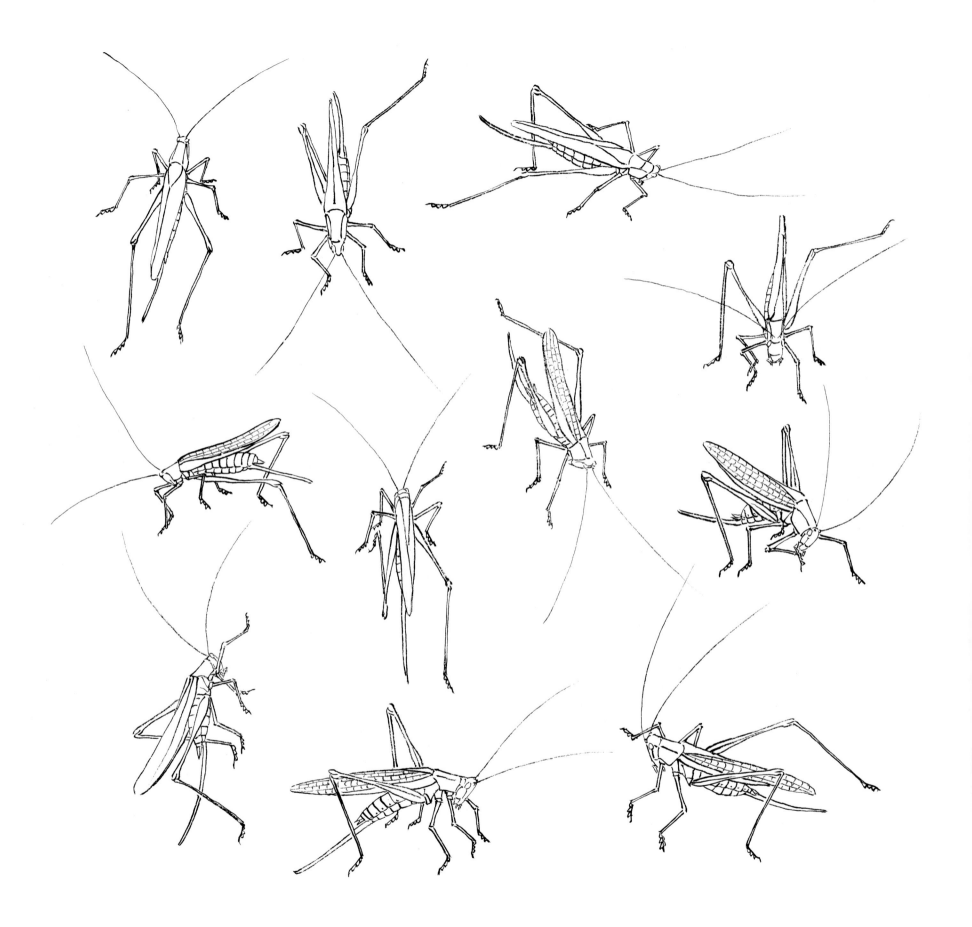

蟿螽

◎ 结构特征:体形长,色绿。头部为圆锥形,头顶尖,具短触角一对,
其基部有复眼。翅能飞,后肢善跳。

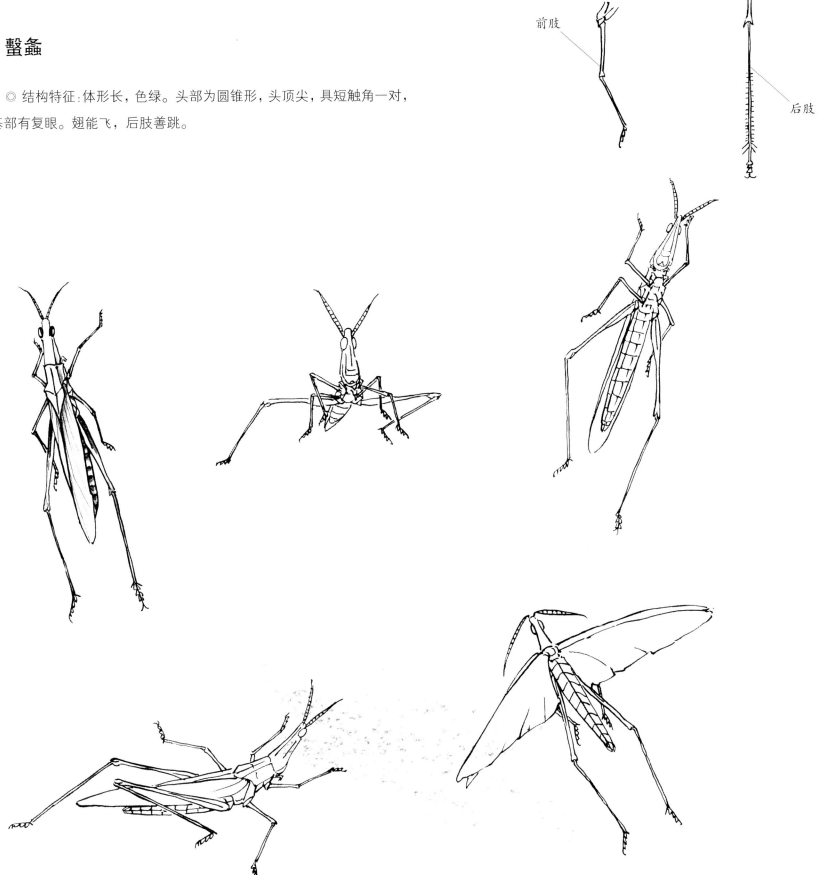

前肢

后肢

◎ 写意画法：先以汁绿色蘸石绿色乱头部，可分二笔出，以示两个结构面。接着，添颈、翅，同样都用二笔画成，反映出颈部的正侧、翅的基部和前翅的不同面。最后，以汁绿色蘸赭色撇触角，点复眼，出六肢，并逐一完善细部。

◎ 工笔画法：先以淡墨色勾出各部轮廓，汁绿色染躯体。待干后，再用石绿色加深，复以赭红色添加个别衔接处。

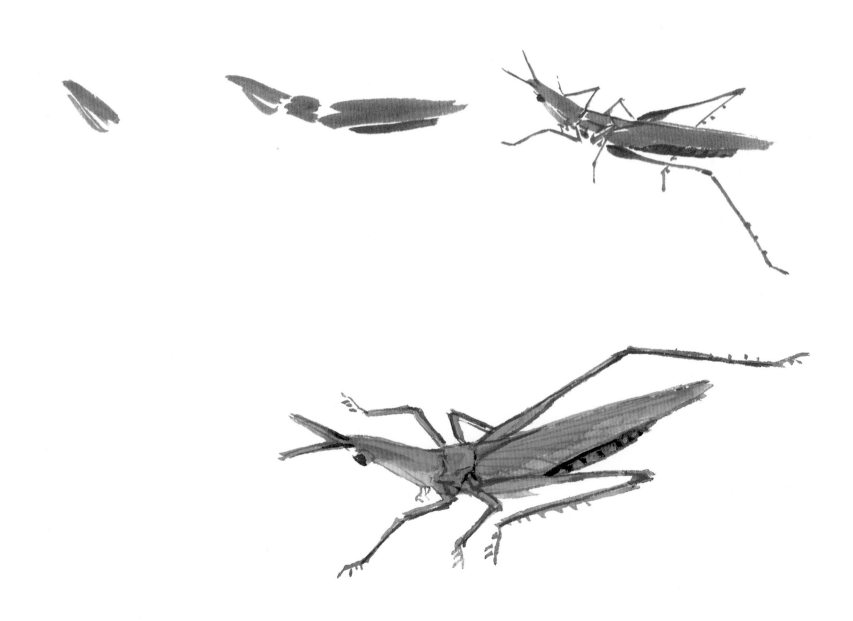

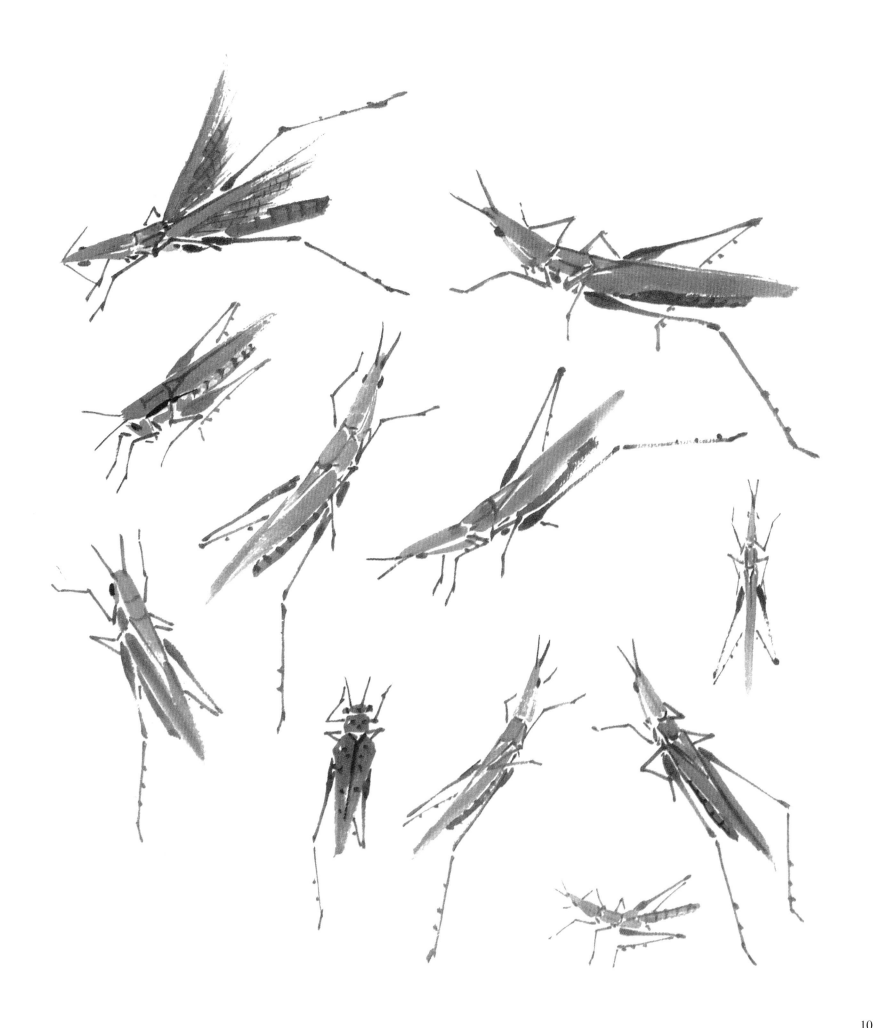

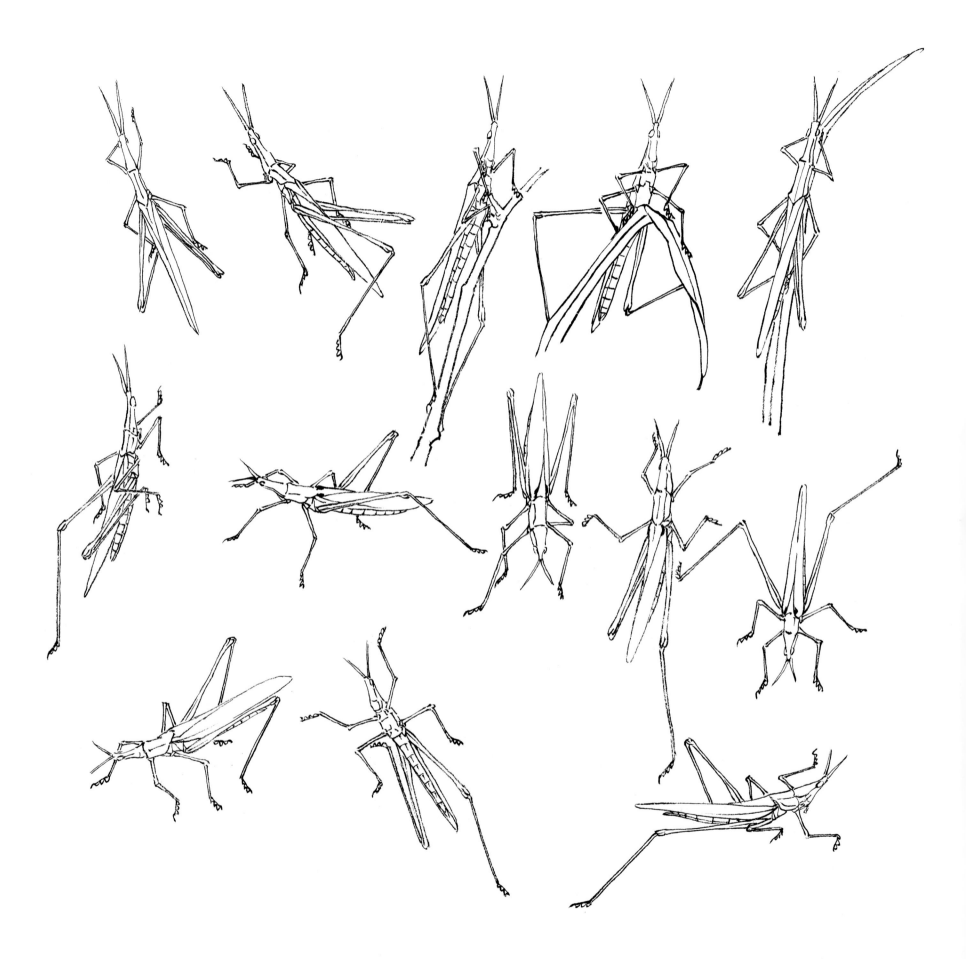

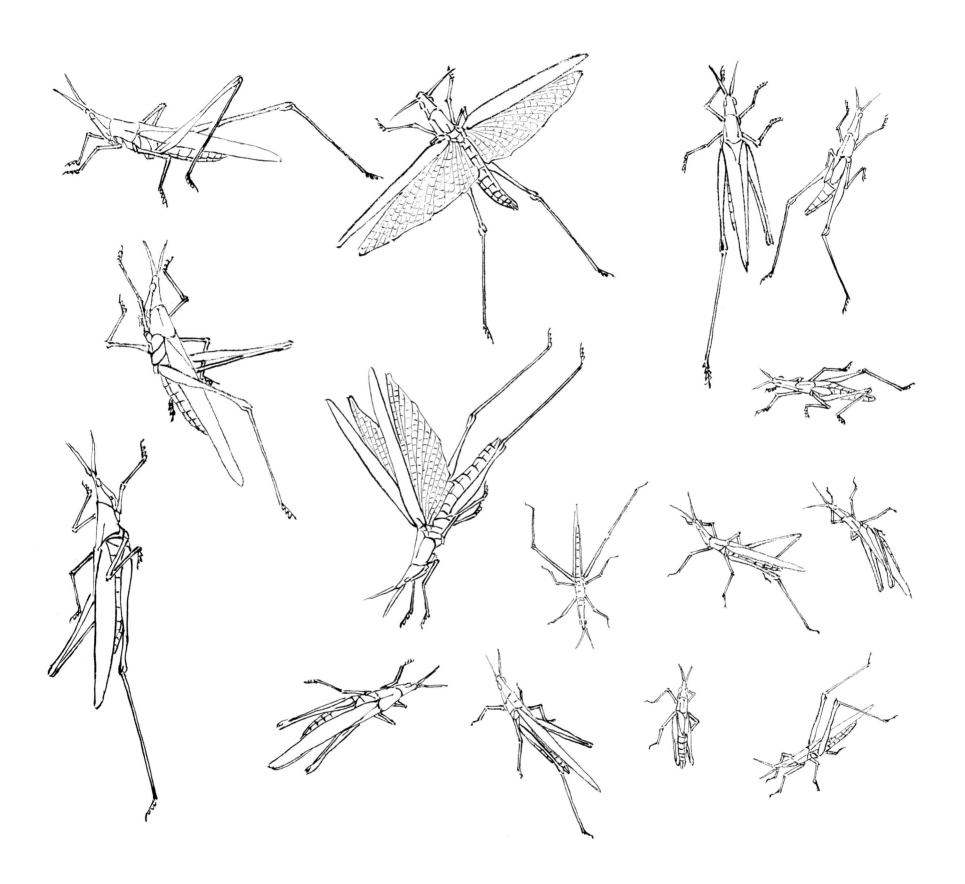

蚱蜢

◎ 结构特征：身体呈绿色，头尖，呈圆锥形，触须短而有节，后翅为半透明红色，后肢特长，善爬行、跳跃和飞行。

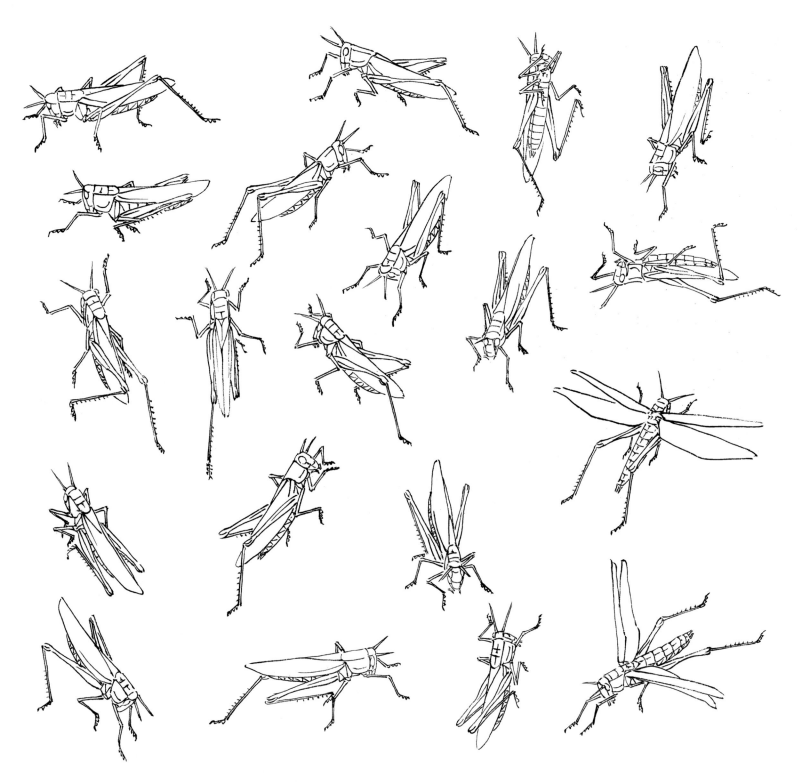

◎ 写意画法：先用较浓的汁绿色画头部，顺手加胸背，添翼部，画出六肢。然后，用汁绿色加赭石色画须、点眼和补翼根部，笔上添加紫红色画腹部。最后，收拾细部。

◎ 工笔画法：先以淡墨色勾出各部轮廓，汁绿色染躯体。待干后，染部分石绿色，再用赭色画触角、眼和足，曙红色着腹部，并以略深色画出分段。最后，逐一收拾衔接处和翅纹。

蚱蜢写意画法示范

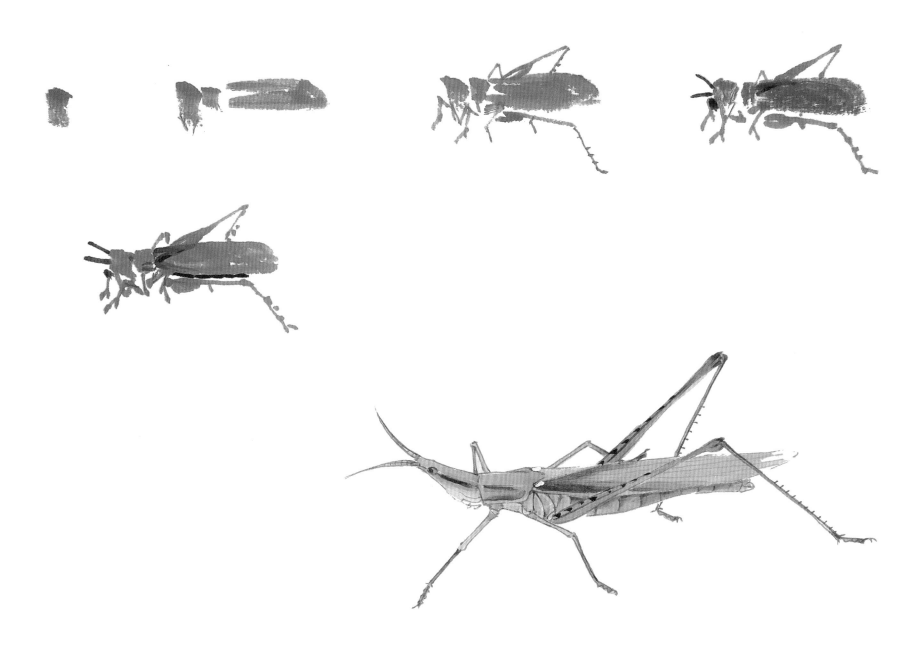

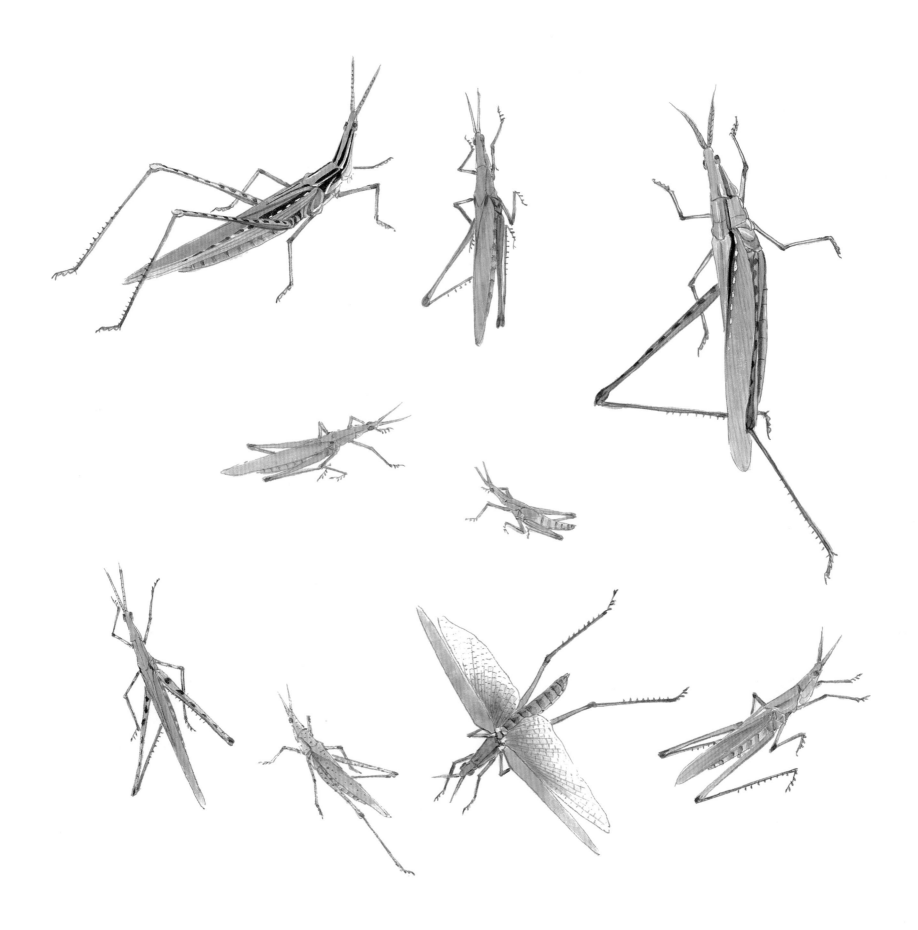

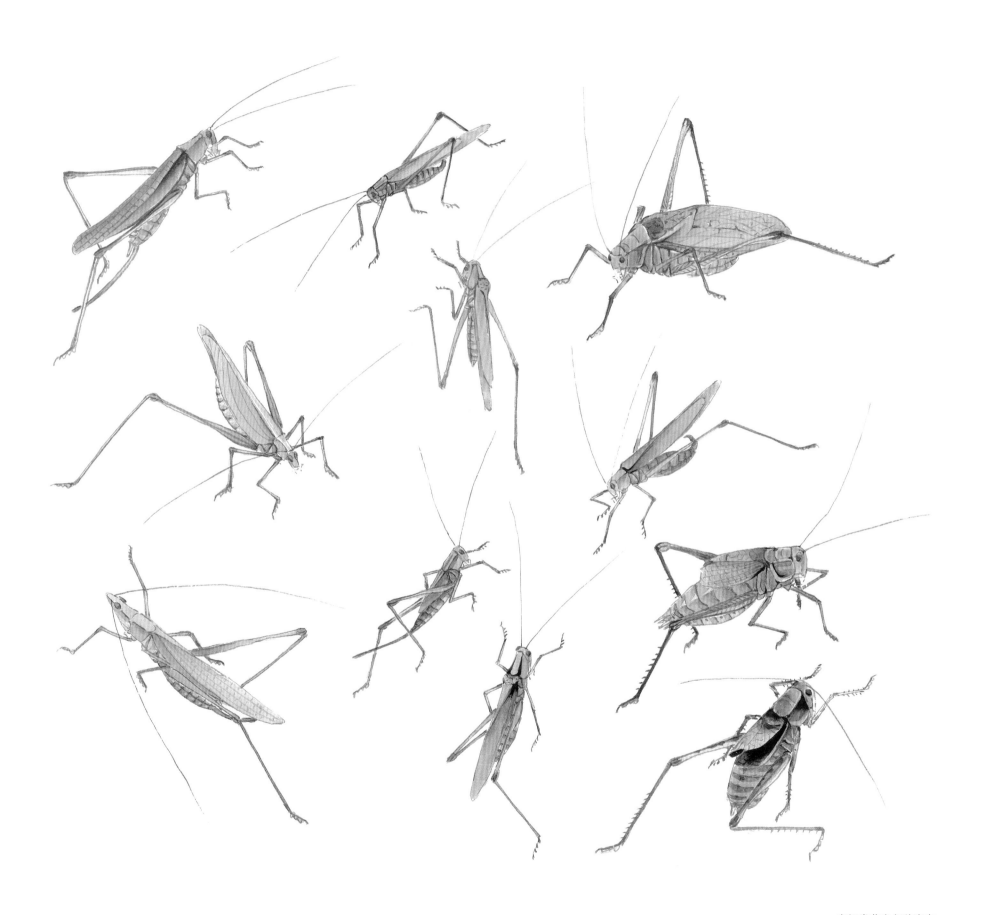

直翅类草虫各种姿态

螳螂

◎ 结构特征：体长，色绿，腹大，头小，复眼突出，面呈三角形。触角细，为鞭状。前胸长，两侧有锯齿状小齿。前肢发达为镰状，善攫物。能飞行。

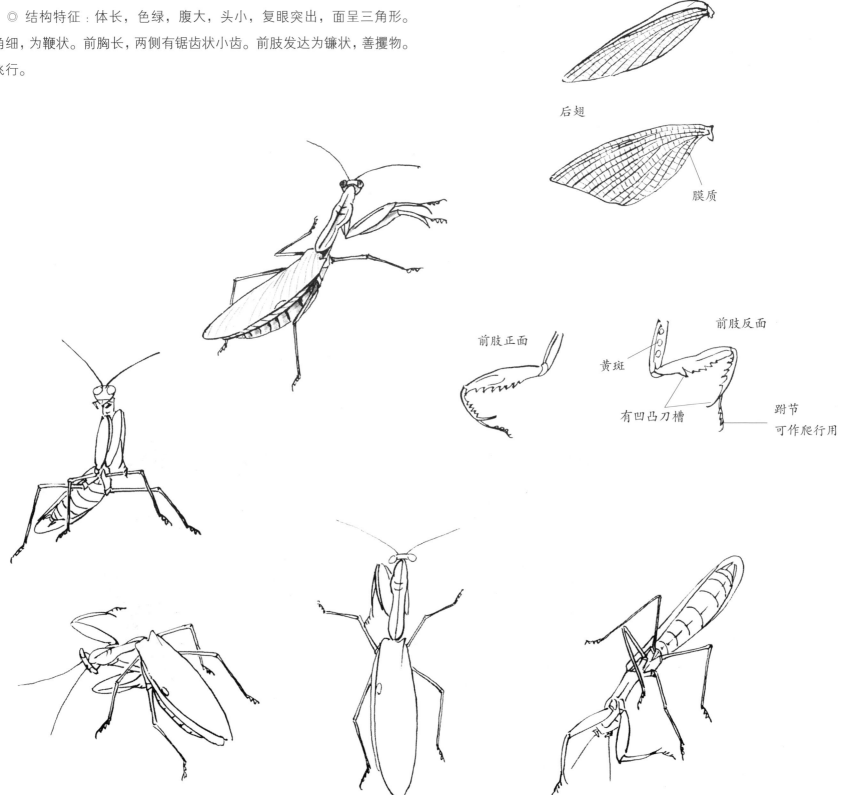

前翅　　　　　　　革质

后翅

膜质

前肢正面　　　　　　　前肢反面

黄斑

有凹凸刀槽　　　　　跗节
　　　　　　　　　　可作爬行用

◎ 写意画法：先以汁绿色蘸石绿色乬三角形头部，额、眼、腮要交代清楚。接着，添交叠两翅和镰状前肢，略深色补中、后肢，用藤黄色加腹部。最后，以赭绿色完善细部。

◎ 工笔画法：先以淡墨色勾出各部轮廓，石绿色染躯体。再加汁绿色分染结构，加黄色着腹部。再用赭色画眼、头和触角。然后，略深汁绿色虚勾翅纹和颈、爪部，并用深墨色加翅斑和粉点。

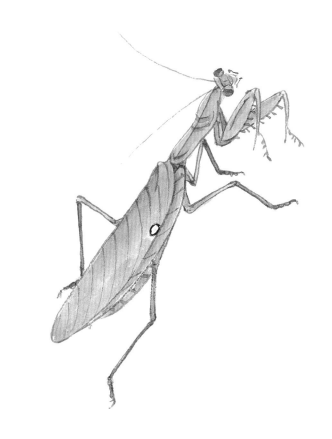

螳螂写意画法示范

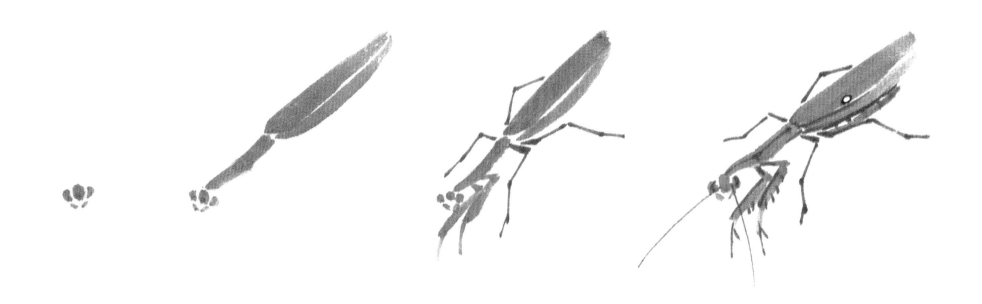

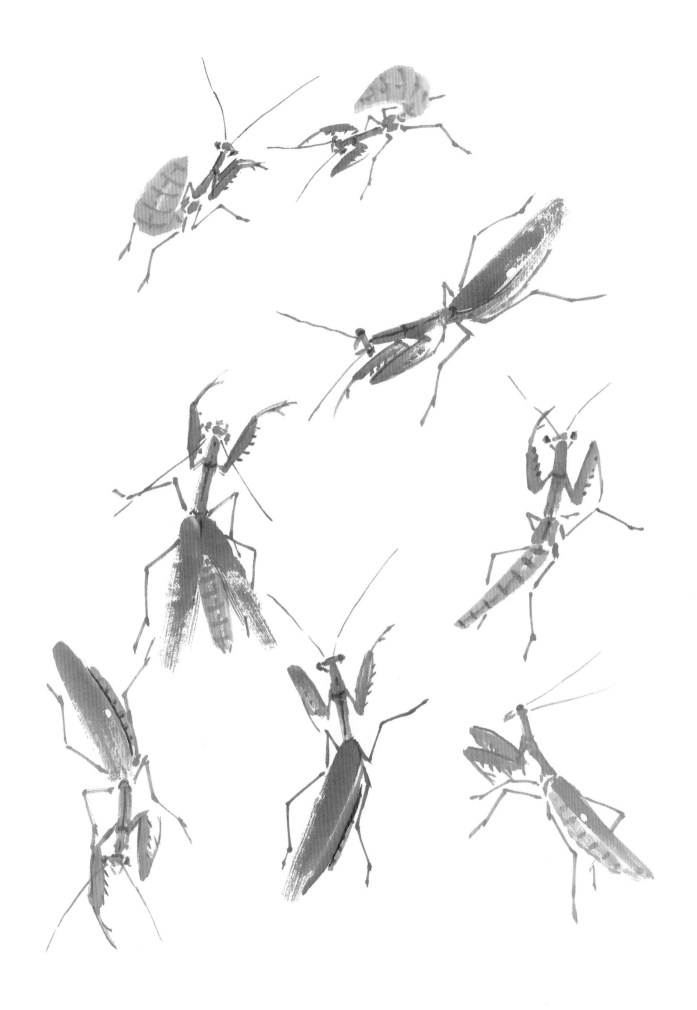

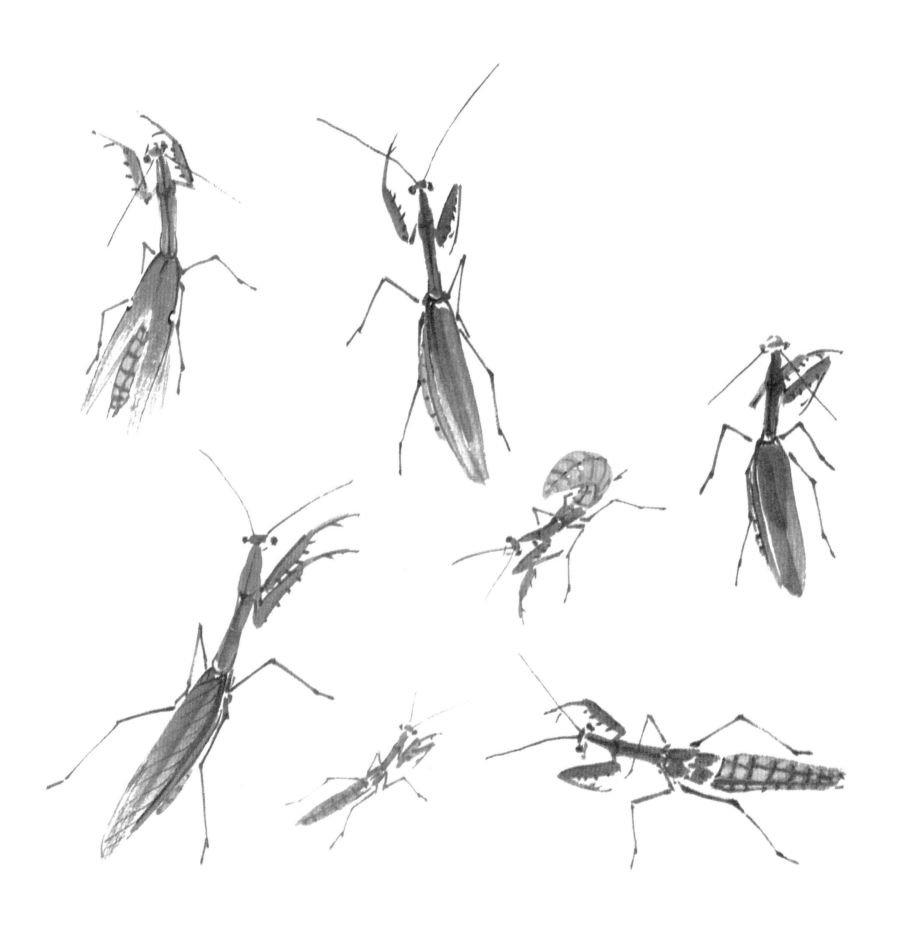

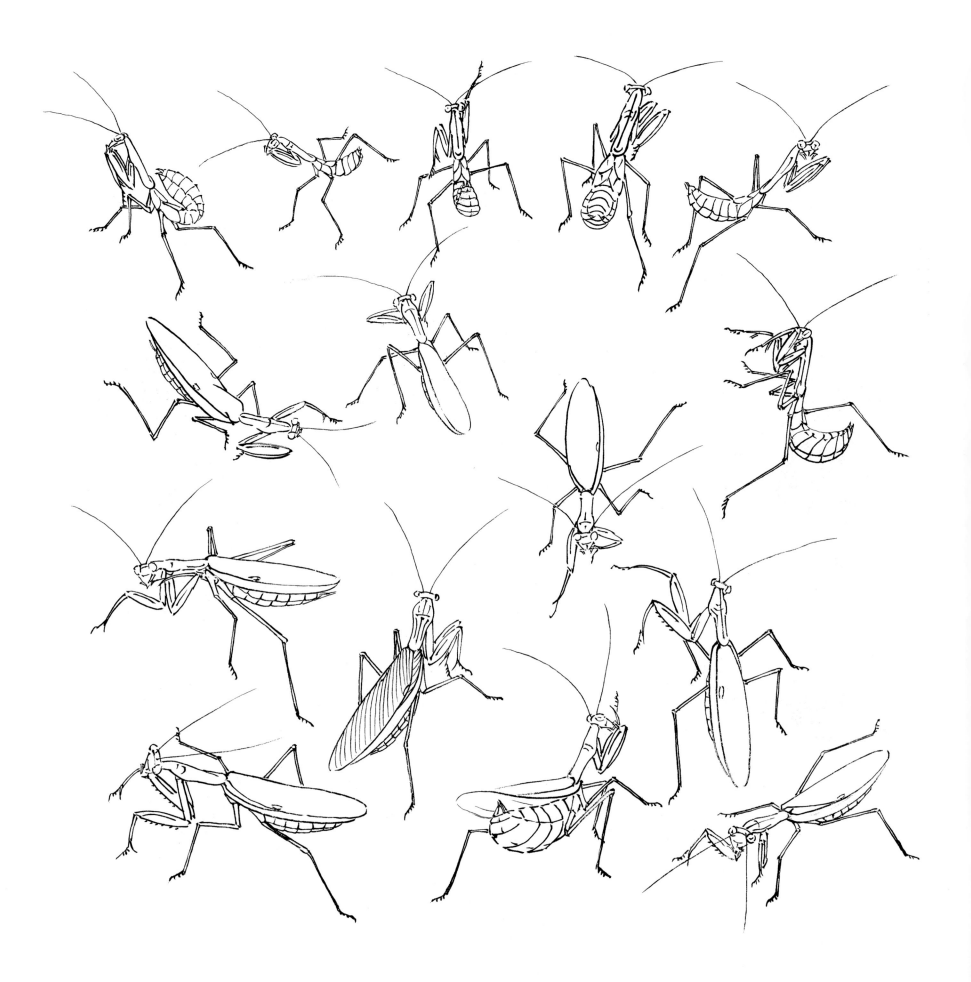

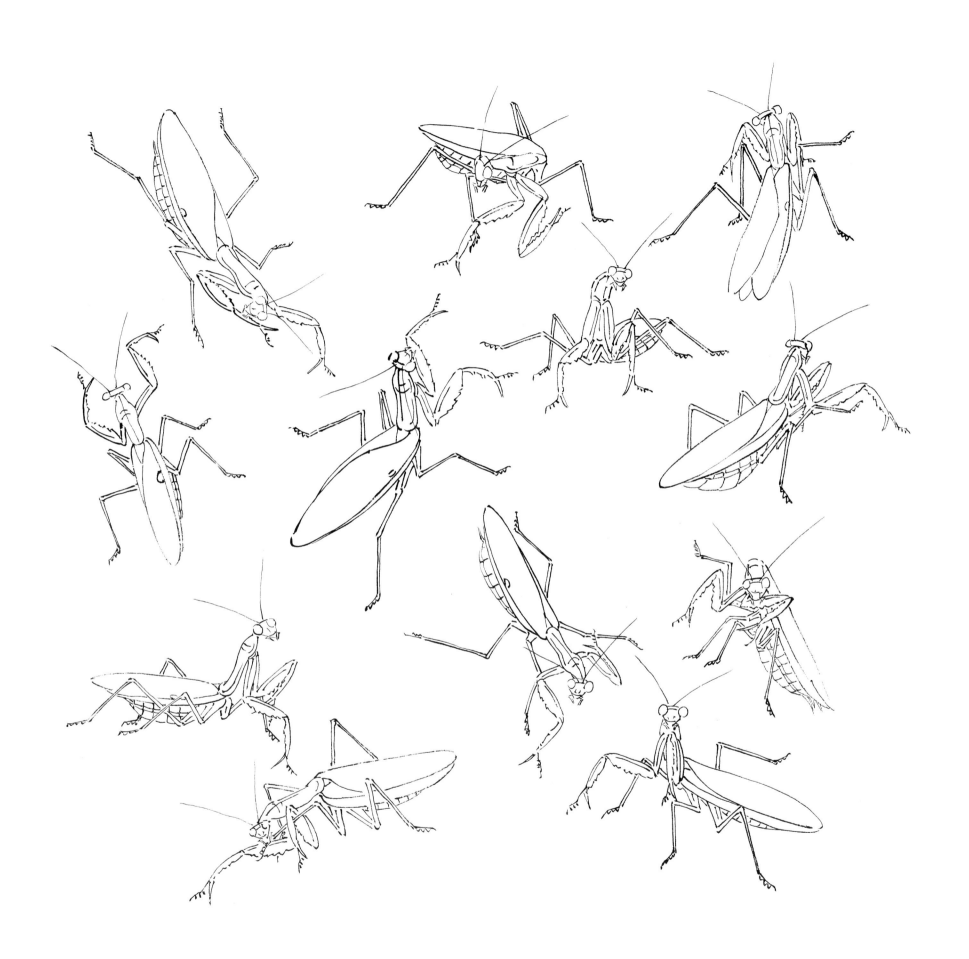

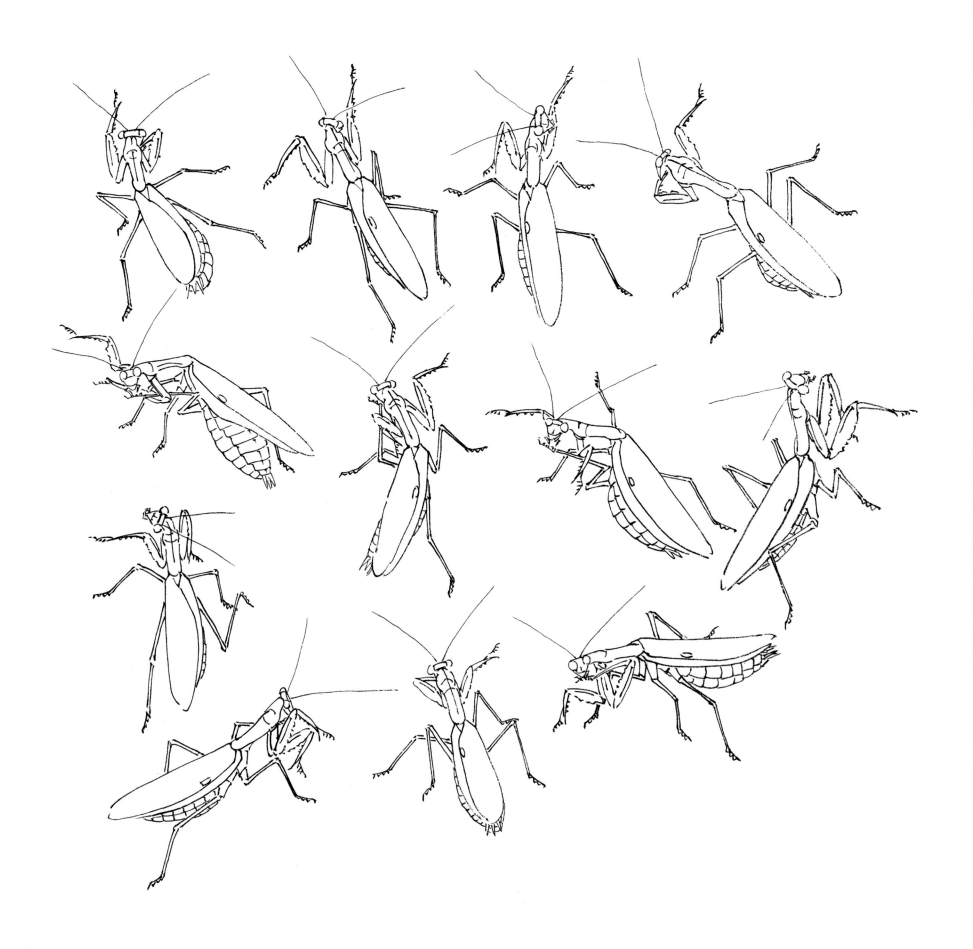

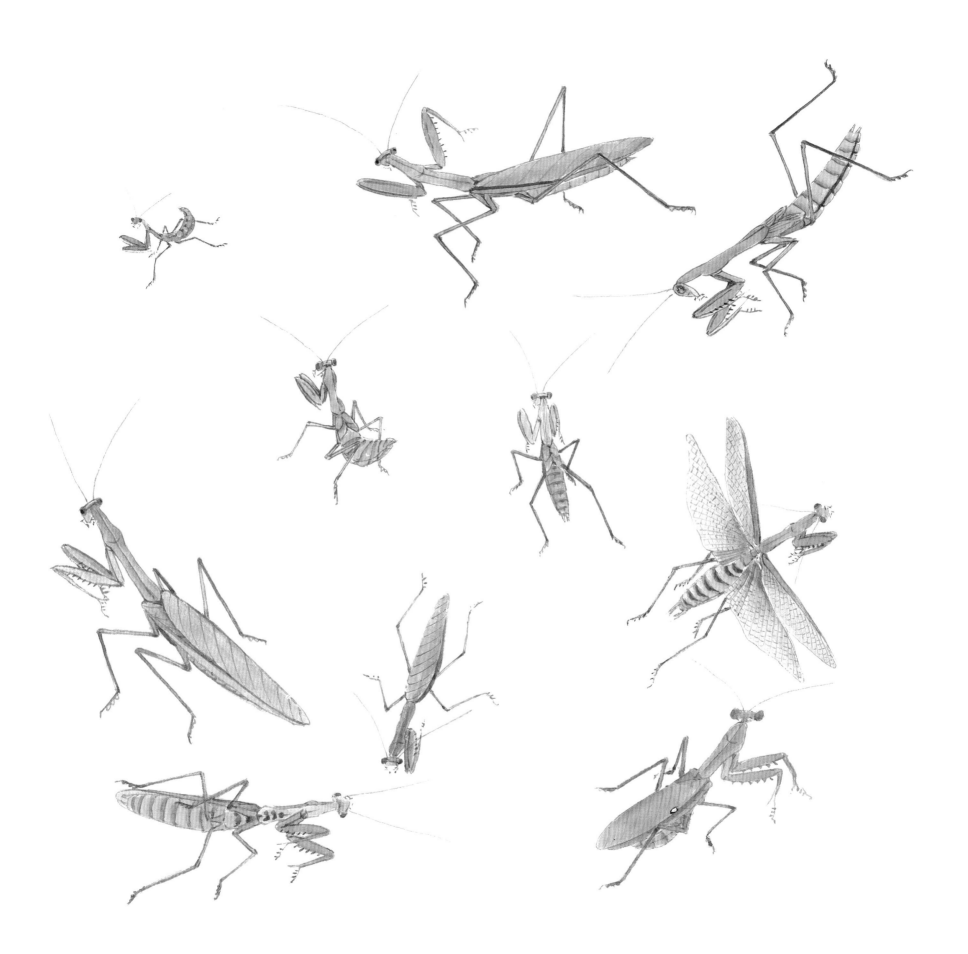

油葫芦

◎ 结构特征：体色黑褐有油光。触角比身体长，形如丝。前翅较短，不蔽尾端，后翅摺叠，尖端突出如尾。脚节短粗，尾端有尾毛一对。雄翅能摩擦发声。

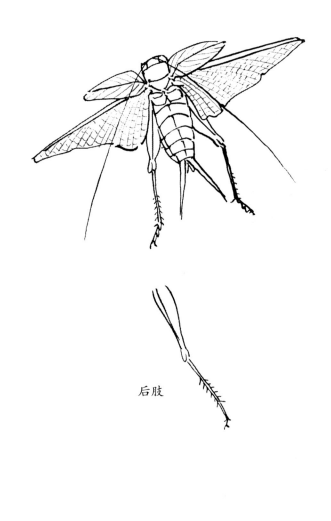

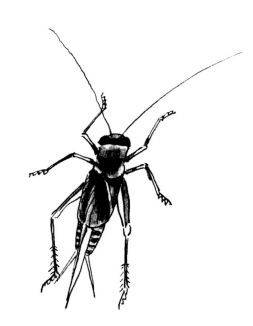

后肢

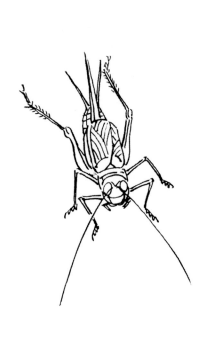

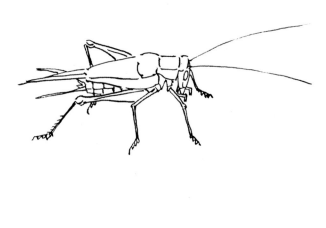

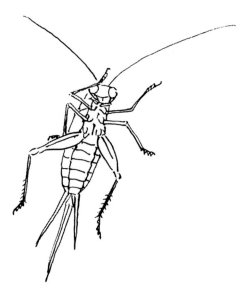

◎ 写意画法：先以赭墨色乱头部，分眼、额、腮三部分画出。接着添翅部，并拉后翅摺叠尖端。然后，用较深赭墨加肢，撇须，勾翅脉，分腹节。最后，眼部提深色，后肢填上粉色。

◎ 工笔画法：先以淡墨色勾出各部轮廓，淡赭墨色染躯体。待干后，深赭墨色染衔接处，再点眼，赭黄色染腹部，粉色填后足侧面。最后，深赭色画出触角、点眼、画出腹部分段和虚勾翅纹。

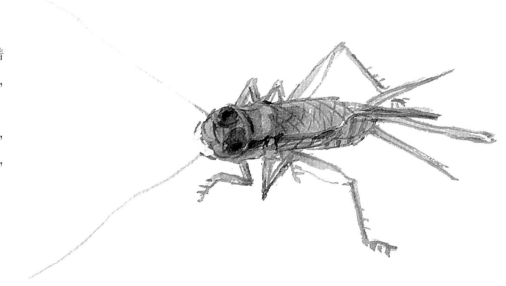

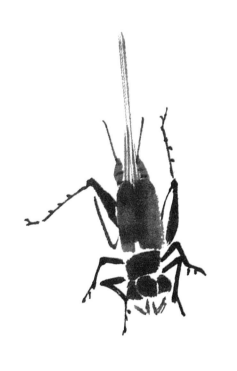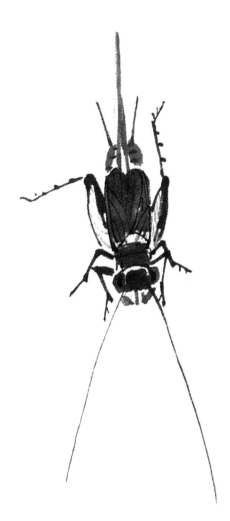

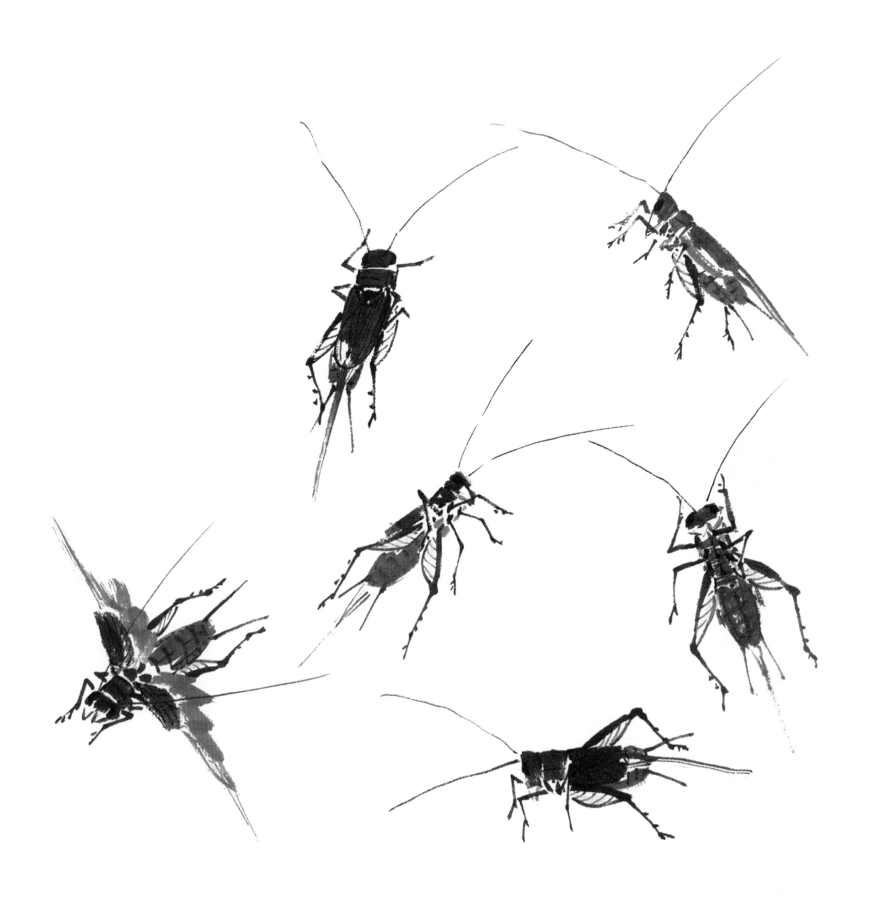

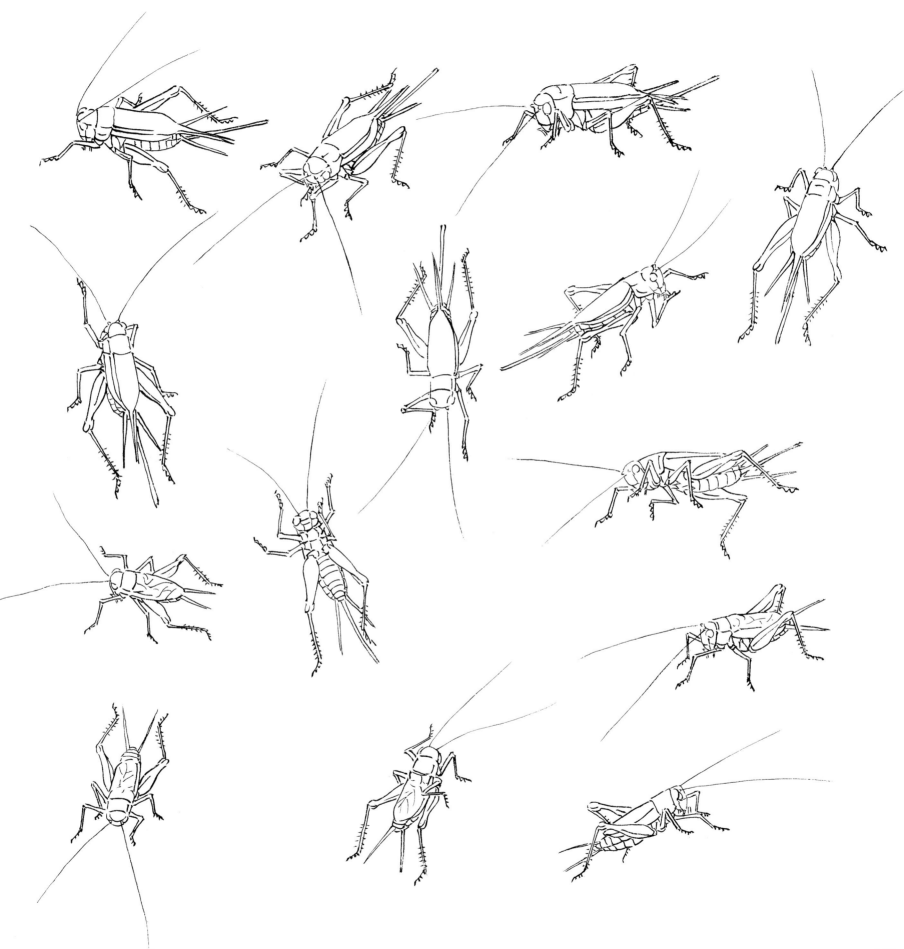

蟋蟀

◎ 结构特征：体圆长，色黑或褐。头较大，呈圆形，触角细长，雄性前翅达腹部末端，两翅摩擦能发声，后足强大善跳跃。雄性相遇必斗。雌性翅短，尾毛中间有产卵管。

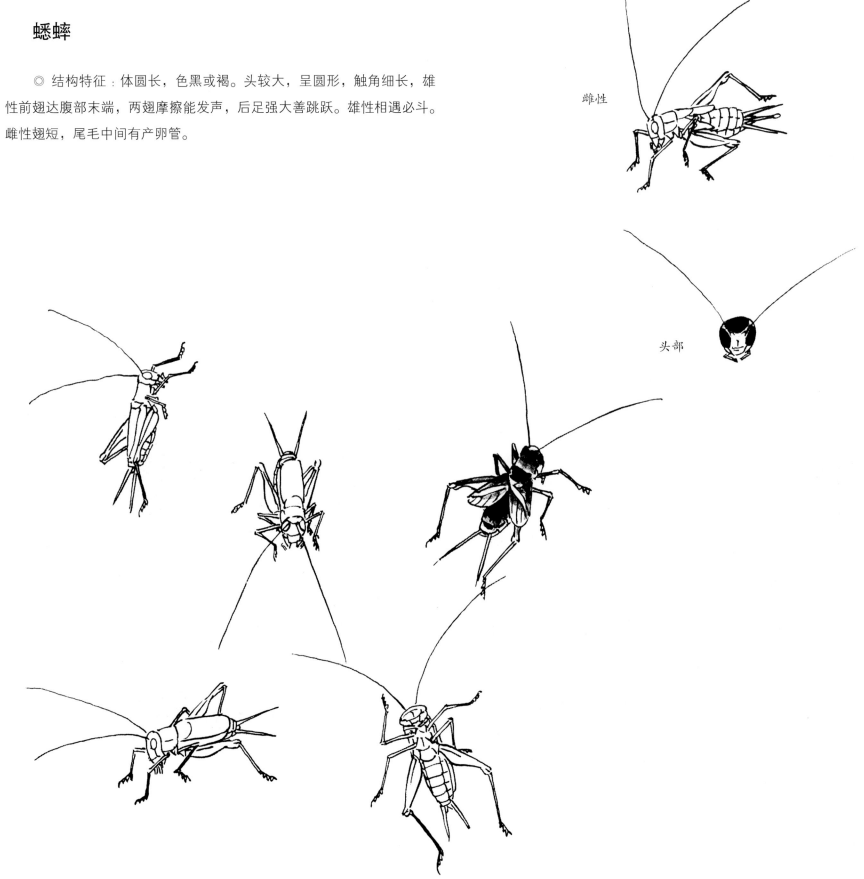

雌性

头部

◎ 写意画法：先以赭墨色乱头、颈部，顺手二笔添出前翅。再用深赭墨画肢，赭黄色加腹。然后，以深赭色画出细部，再用粉色填后肢和牙部。

◎ 工笔画法：先以淡墨色勾出各部轮廓。然后，淡赭墨染躯体，略深色分染结构，赭黄色画腹部，粉色填后足。最后，加上触角和翅纹。

蟋蟀写意画法示范

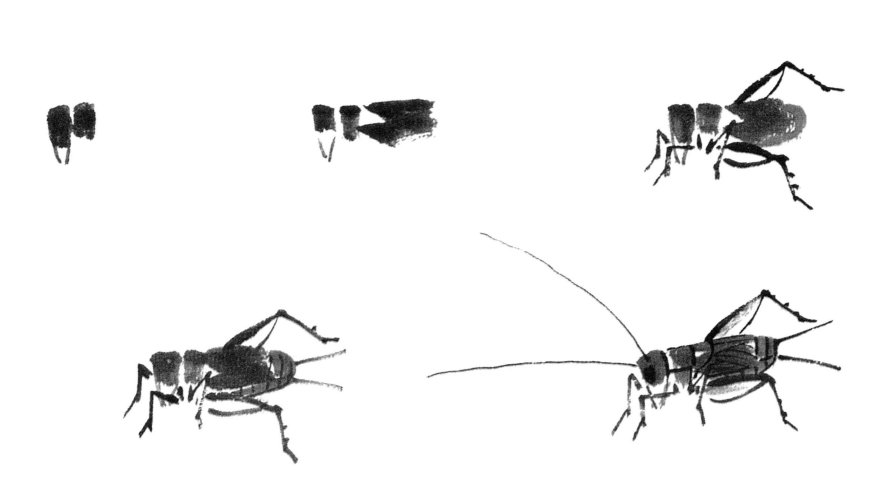

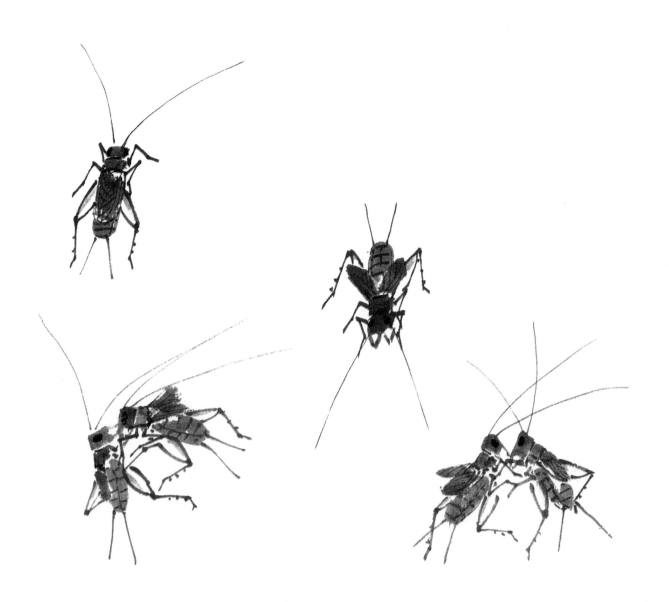

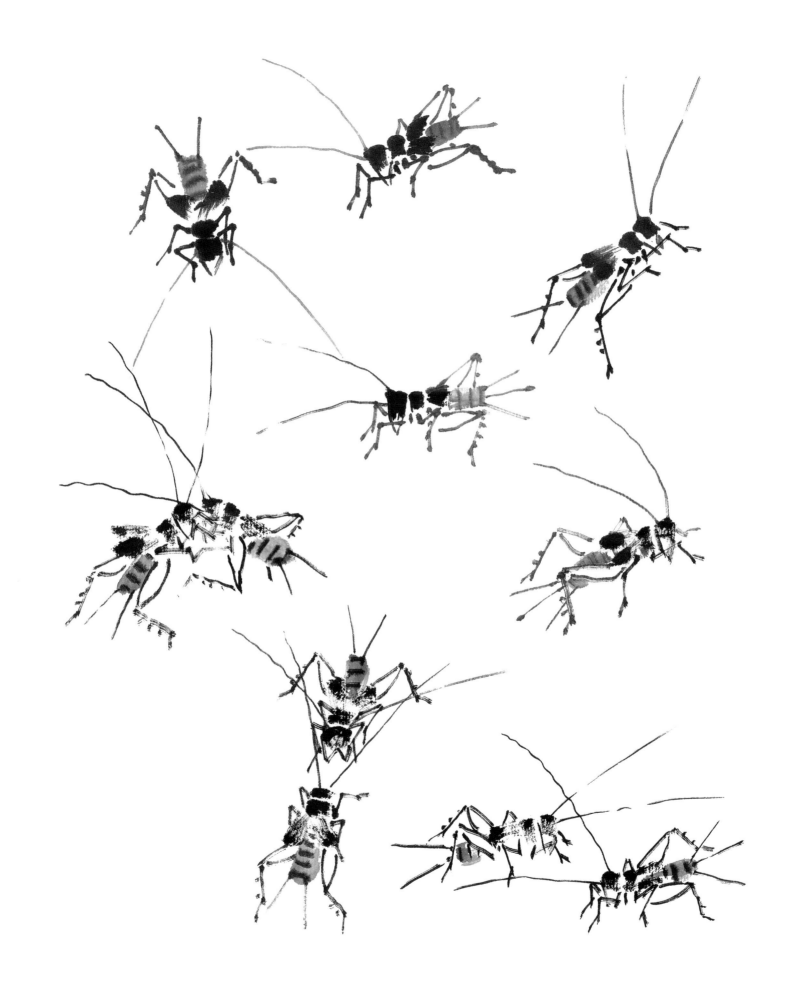

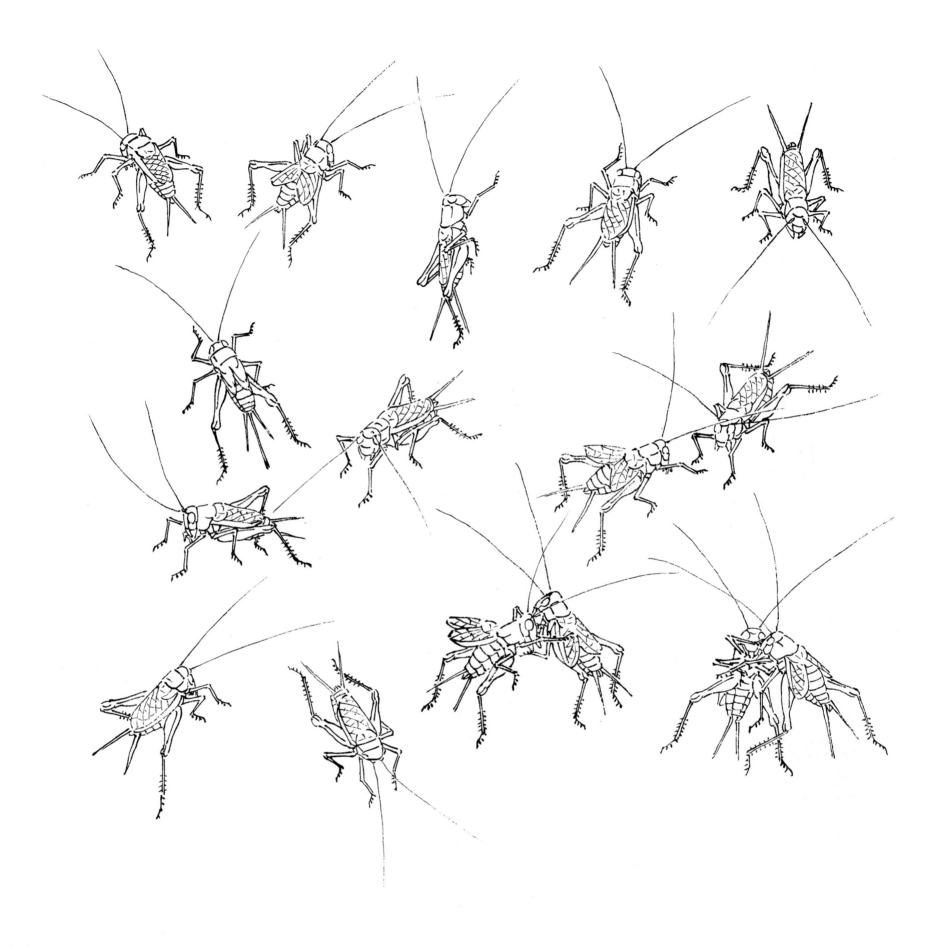

竹节虫

◎ 结构特征：体细长，形似竹。色绿或褐。头小，腹部占体长之半。肢甚长，无翅。能游于水中，静止时与小枝混同莫辨。

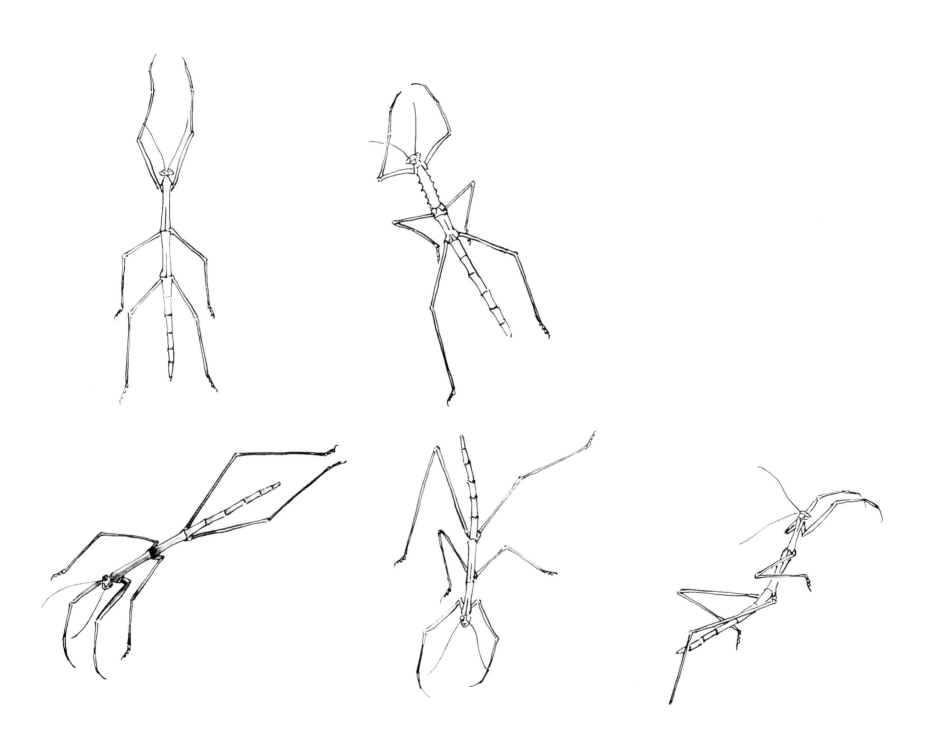

◎ 写意画法：先以汁绿色画头、胸部，顺手添上前肢。然后，用藤黄色加腹，汁绿色补中后肢。最后，仍用深汁绿色勾腹节，加深眼部，撇出触角。竹节虫的每一部分都较细长，画时要掌握这一特点。

◎ 工笔画法：先以淡墨色勾出各部轮廓，汁绿色染躯体，中黄色染腹部。待干后，用石绿色再染头、背，深汁绿色加工衔接处，出触角，加衬足部。最后，用赭色在腹部分段。

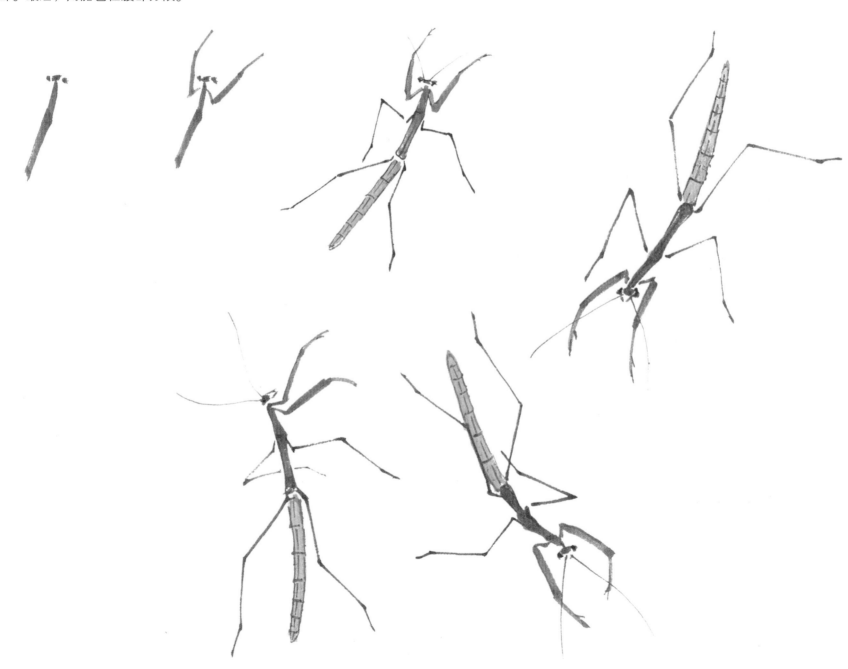

9/// 软体类

蜗牛

◎ 结构特征：螺壳为螺旋形，并有左旋和右旋之别。壳质脆薄。体柔软，有涎。触角二对，一长一短，长触顶端有眼。口在头部下面，有齿舌。匐行时，必先伸出触角，环顾四方后行进。

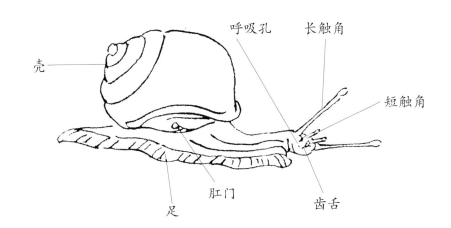

◎ 写意画法：先以淡赭墨勾出螺壳，略深色乱身躯，要前重后轻，也不宜躯体过直，应有柔软感。然后，趁湿点上斑纹，并加触角。最后，用淡黄色薄罩壳面，罩时要给以留白。

◎ 工笔画法：先以淡墨色勾出各部轮廓，淡赭黄色染螺壳，粉色掺淡赭色染躯体，并点上白色斑纹。待干后，用赭墨色染螺壳旋形结构和斑点，最后再勾壳纹。

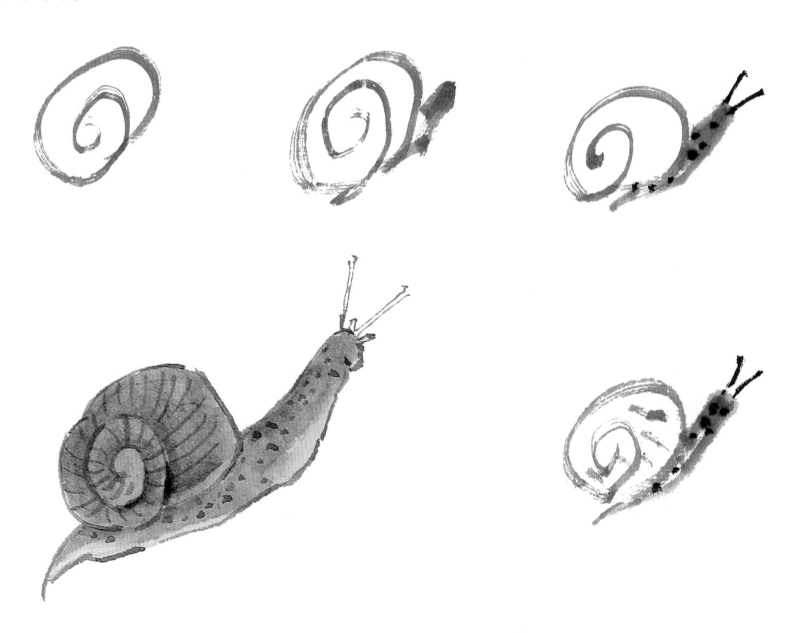

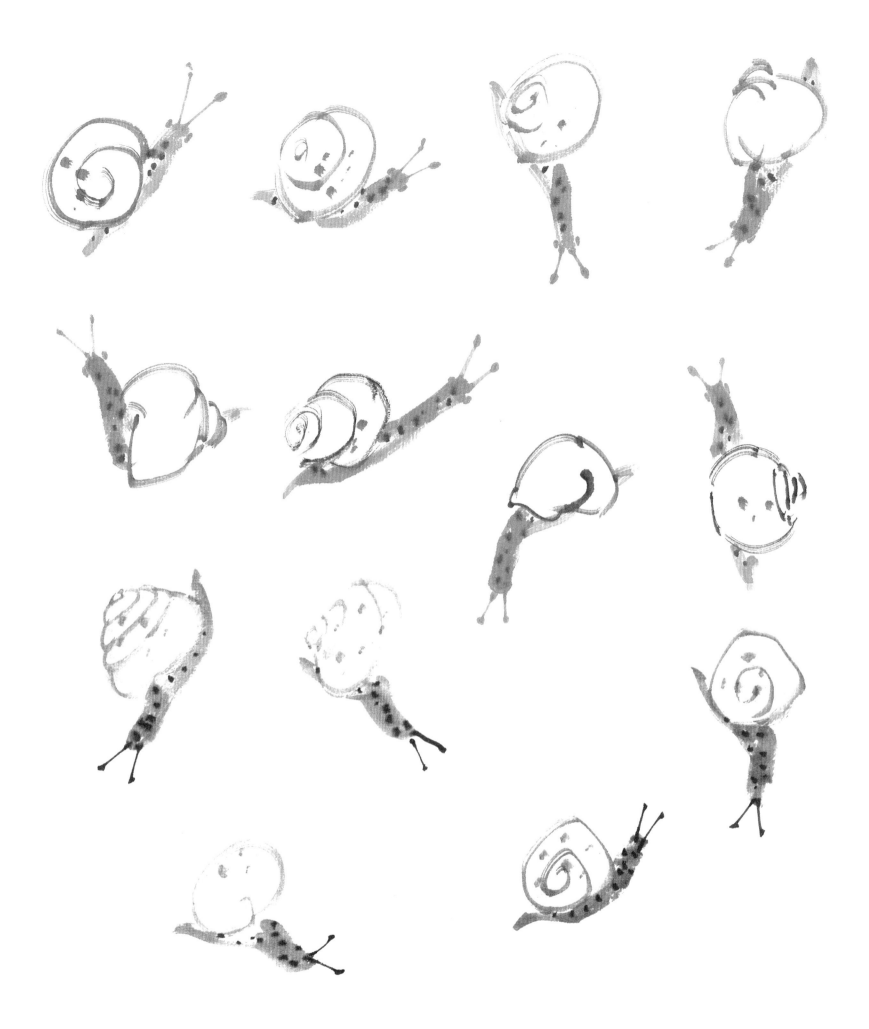

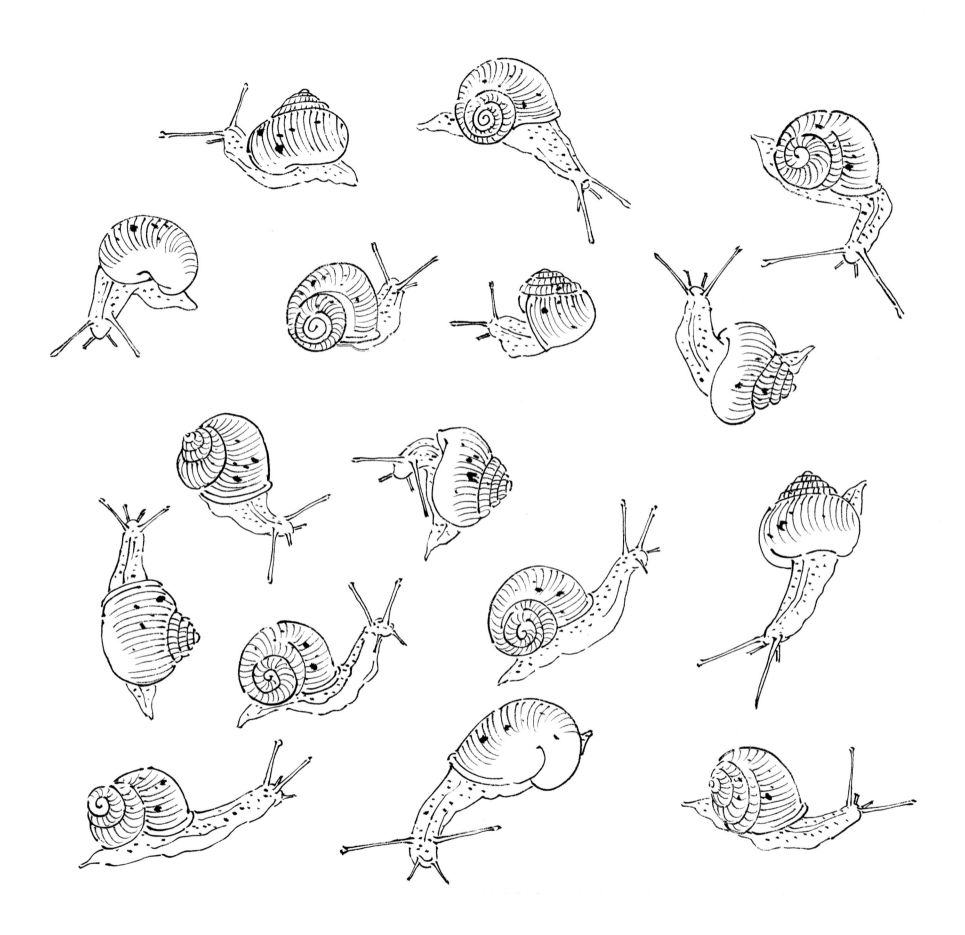

10 /// 爬虫类

守宫（壁虎）

◎ 结构特征：形似石龙子，较扁。头大。背部灰暗，有黑色小点。多粟状突起。腹部黄白。四肢皆短，各具五趾。除第一肢外，多有钩爪。趾下有襞，用如吸盘。常见于夜间壁上，捕食小虫。

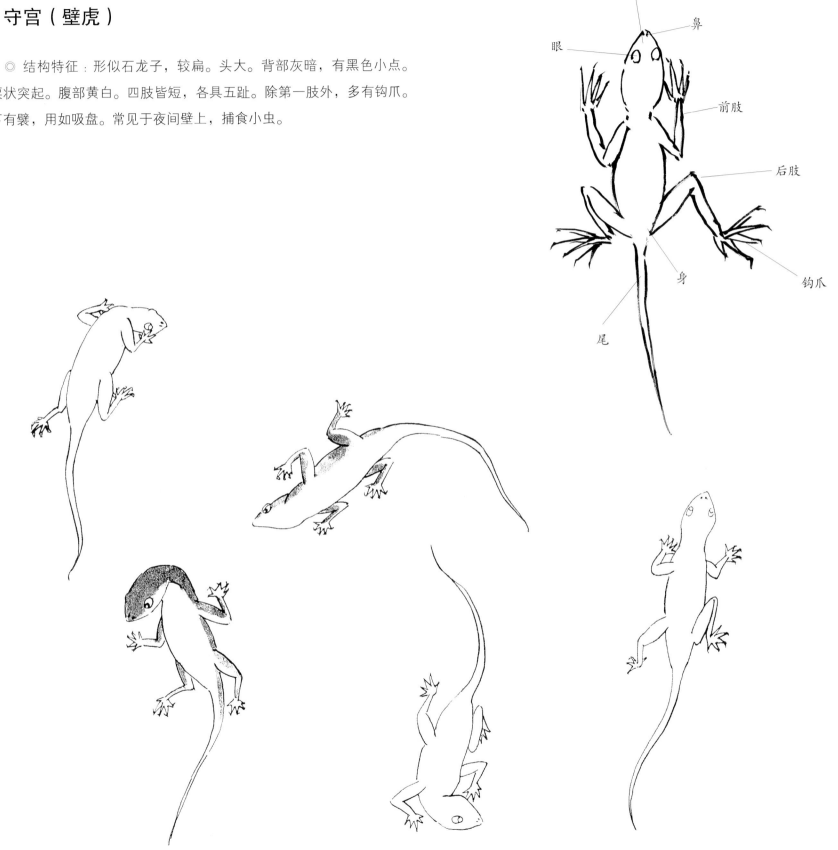

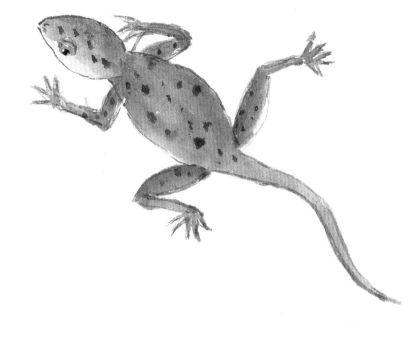

◎ 写意画法：先以淡赭墨乱头、背、尾部，再添上四肢。然后，用稍深色加背部黑色小点，顺手为肢爪提色，点上鼻孔。最后，用粉黄色圈眼，深色点睛。

◎ 工笔画法：先以淡墨色勾出各部轮廓，赭墨和淡白染躯体。待干后，加点斑纹。最后，深墨色点睛，桔色圈眼眶。

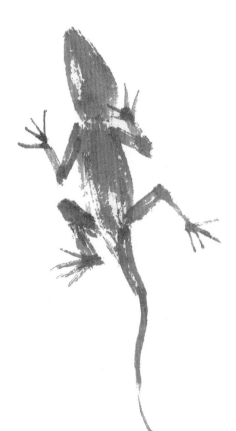
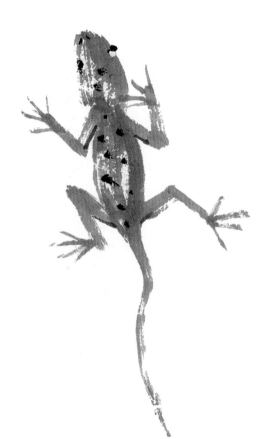

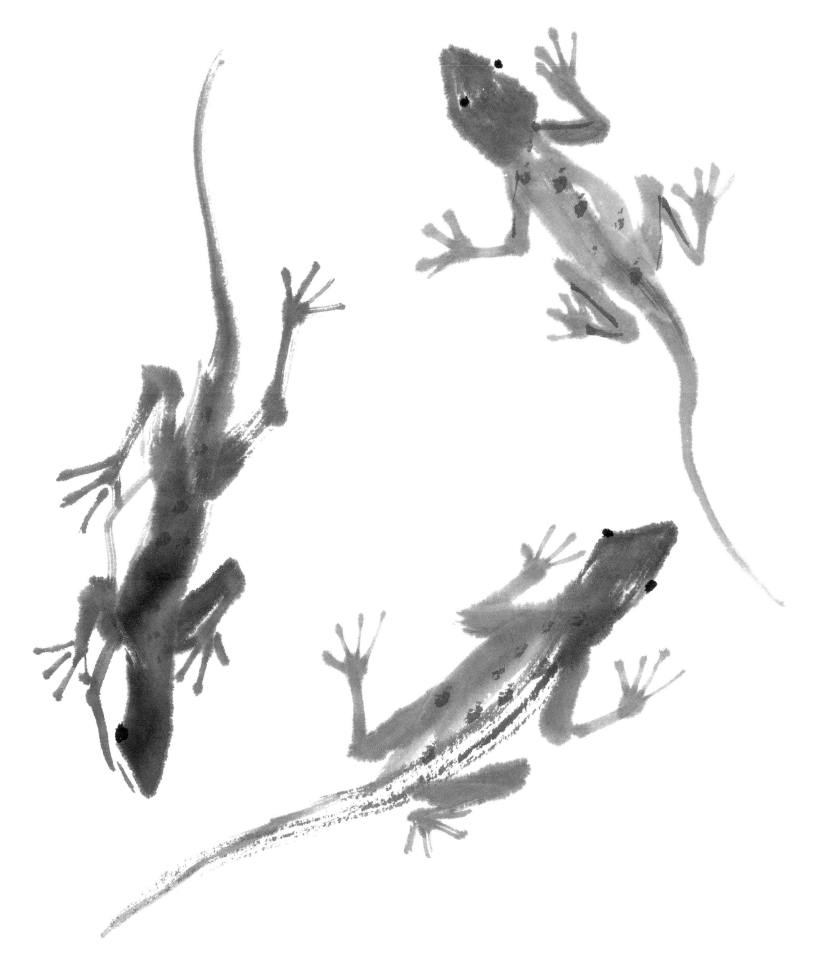

龟

◎ 结构特征：龟又名水龟。躯干圆扁，背部穹起，中央具有脊棱，背部两面皆被坚甲，甲有鳞片合成。甲背中间分列为二行者，谓主甲，计十三枚。分列于四围者，谓绿甲，两旁各十一枚。头尾四肢皆由甲的前后空隙间支出。头颅能伸缩，肢被鳞。

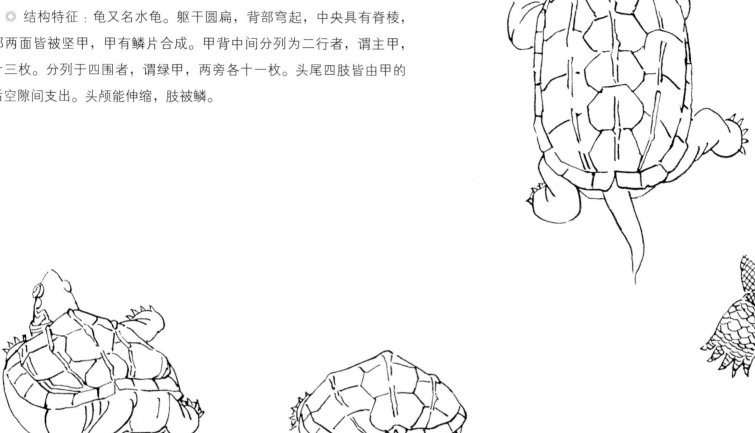

足部

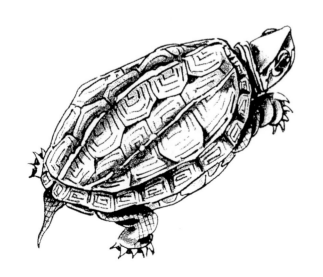

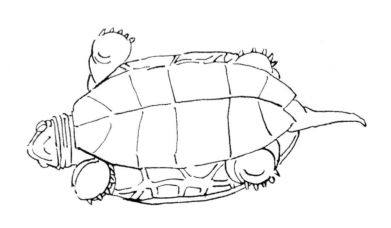

◎ 写意画法：先以赭墨色乱坚甲，略深色添头和肢部。接着，用深赭墨勾出甲背的鳞片，并在鳞片衔接处和部分暗部略加皱擦。然后，在肢上点鳞，粉黄色圈眼和加斑纹。最后，以深墨色添爪、点睛。

◎ 工笔画法：先以淡墨色勾出各部轮廓，赭墨色染坚甲。待干后，再染出凹凸结构。然后，勾出若有若无的甲纹，略深色染头部，颈皮略淡，并以粉黄色染底甲和脸斑。最后，用深墨色点睛，桔色圈眼眶。

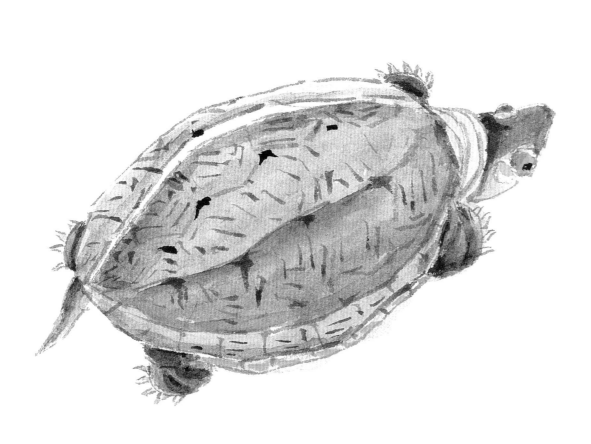

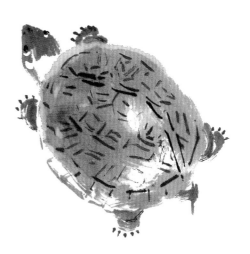

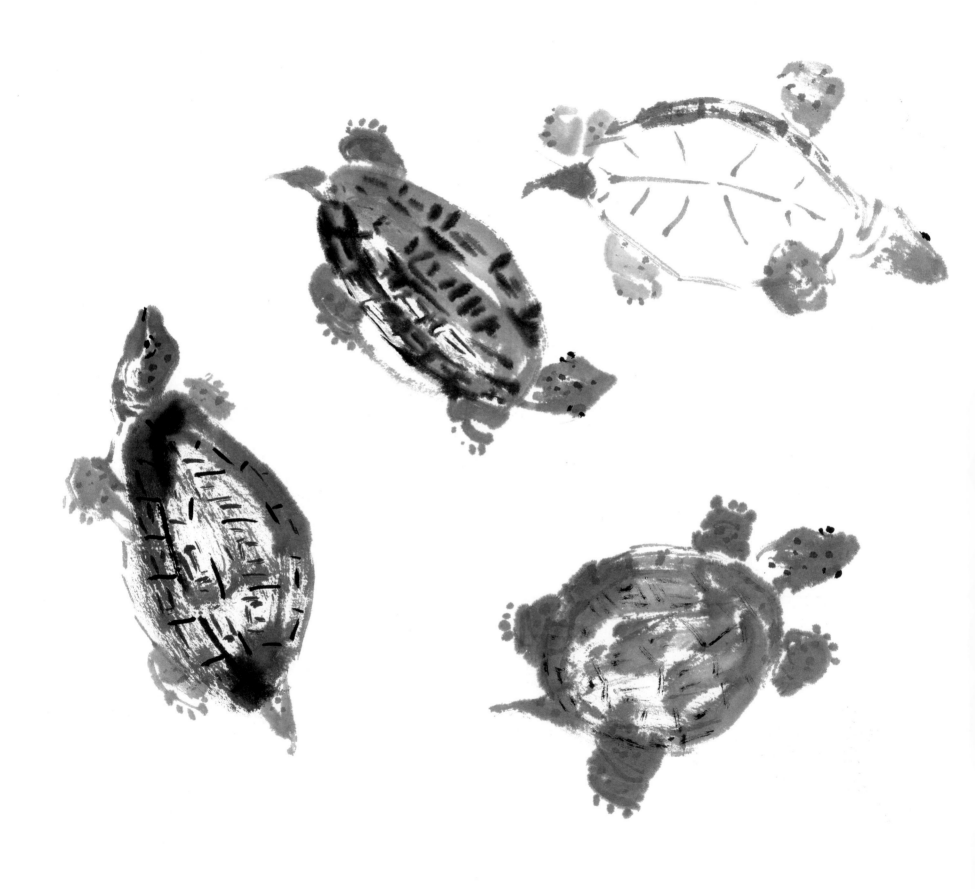

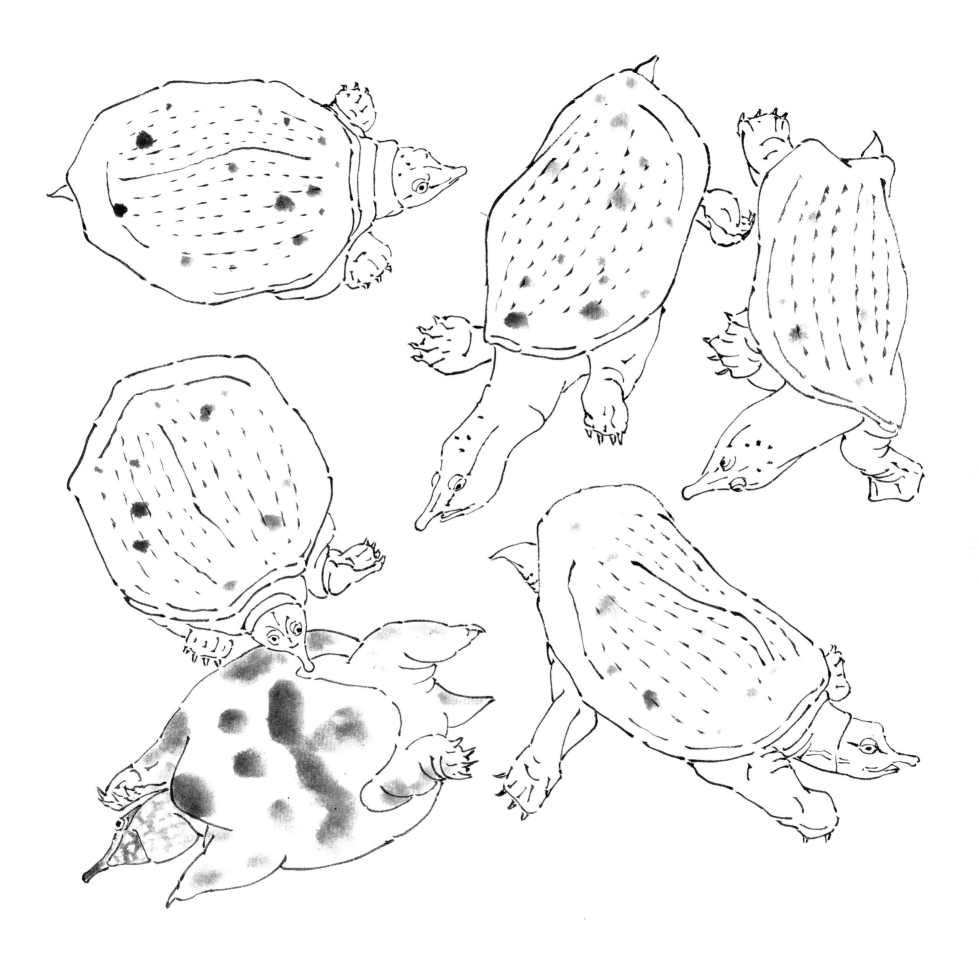

11/// 胸甲类

蟹

◎ 结构特征：头胸部扁平广阔，头弯曲于头胸下。胸甲大，其前缘常为锯齿状。眼有柄，可收缩于眼窝。触角短。胸肢五对，第一对为螯，肢上有细毛。体色青灰，腹面淡白。

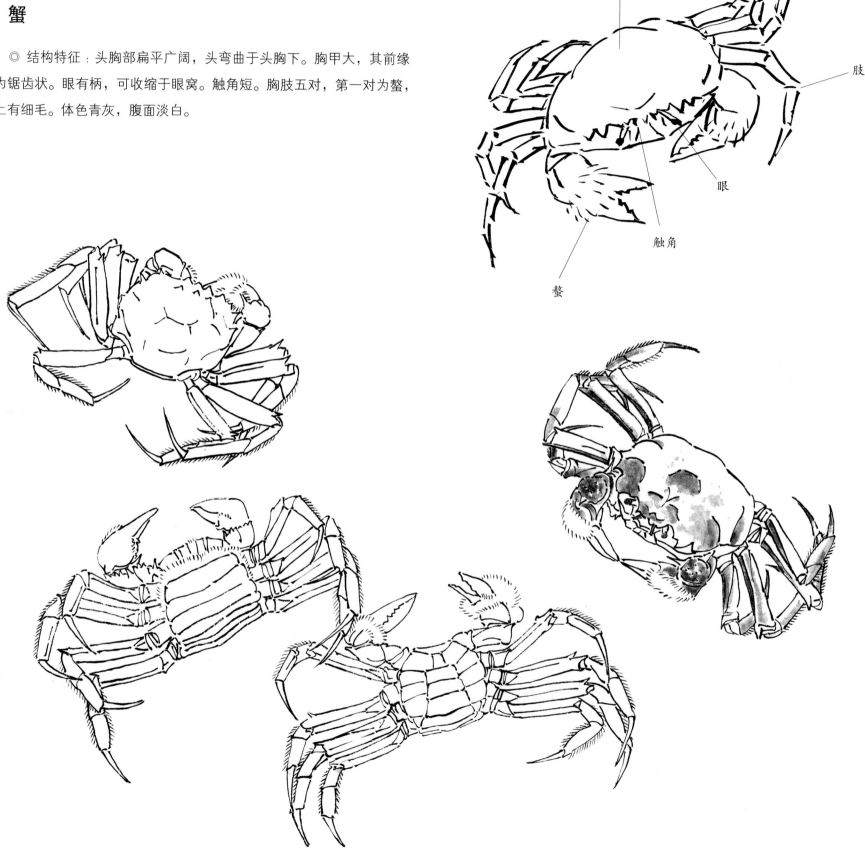

甲

肢

眼

触角

螯

◎ 写意画法：先以墨青色蘸橙黄色�背面，接着用赭色画螯毛。然后，仍用墨青色和橙色添肢部，各肢橙色要适当加多，深墨色补眼和螯。最后，细节处再收拾一下。

◎ 工笔画法：先以淡墨色勾出各部轮廓，淡墨青色染胸甲和双螯。再以淡赭黄色染胸肢和螯前细毛。最后，以墨色染各部结构，粉色着螯尖和胸肢等衔接处。

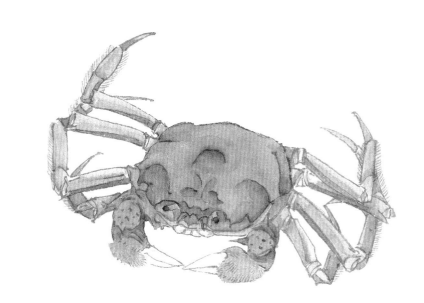

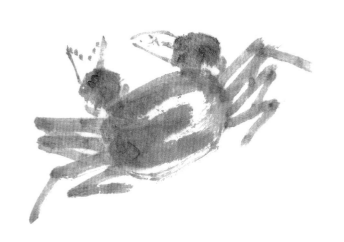

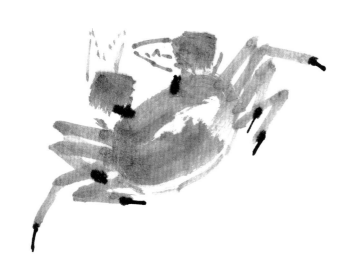

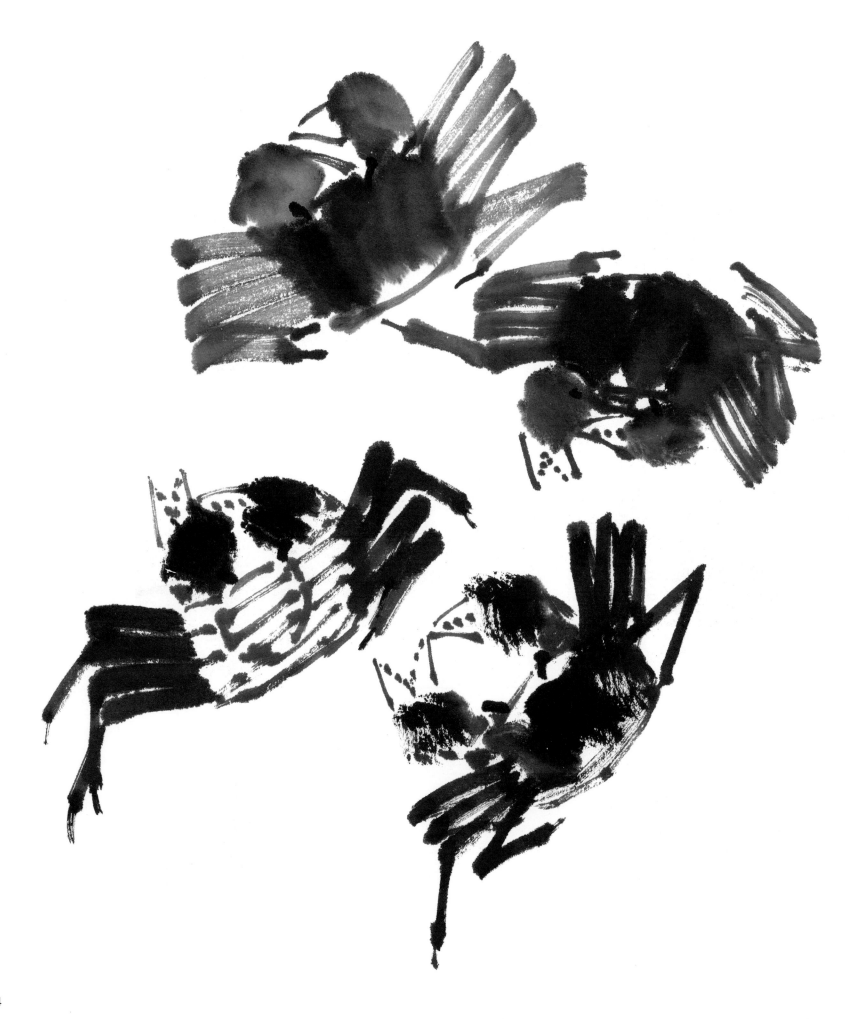

144

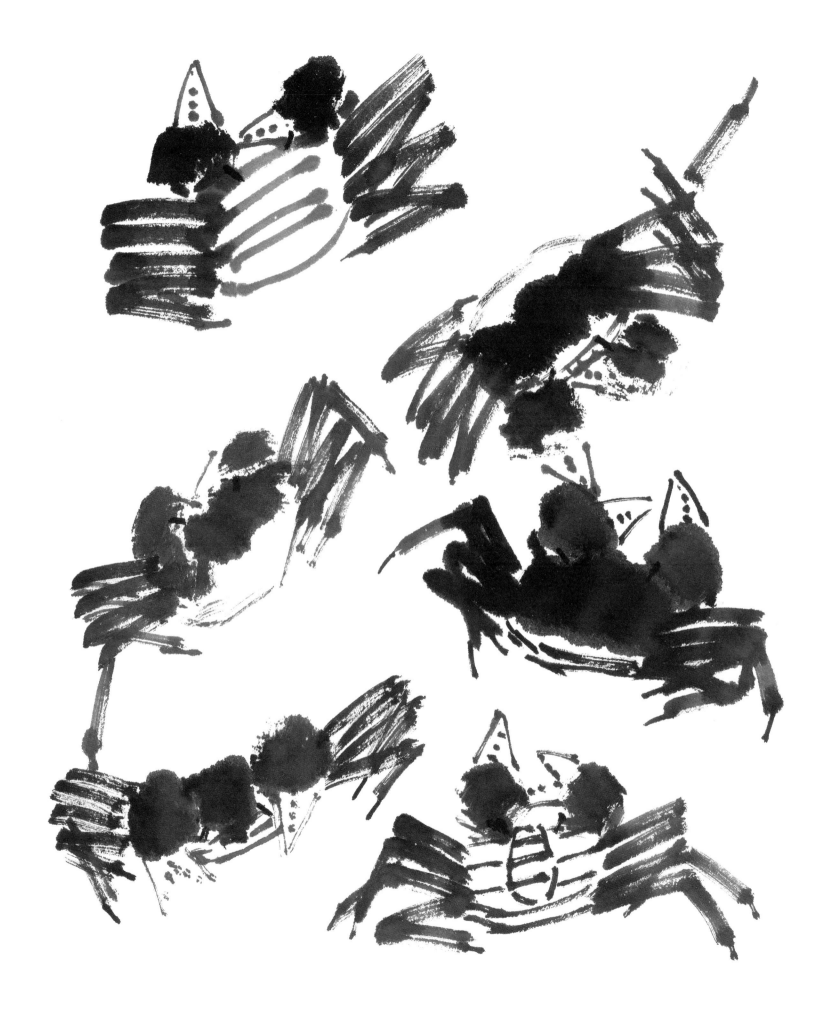

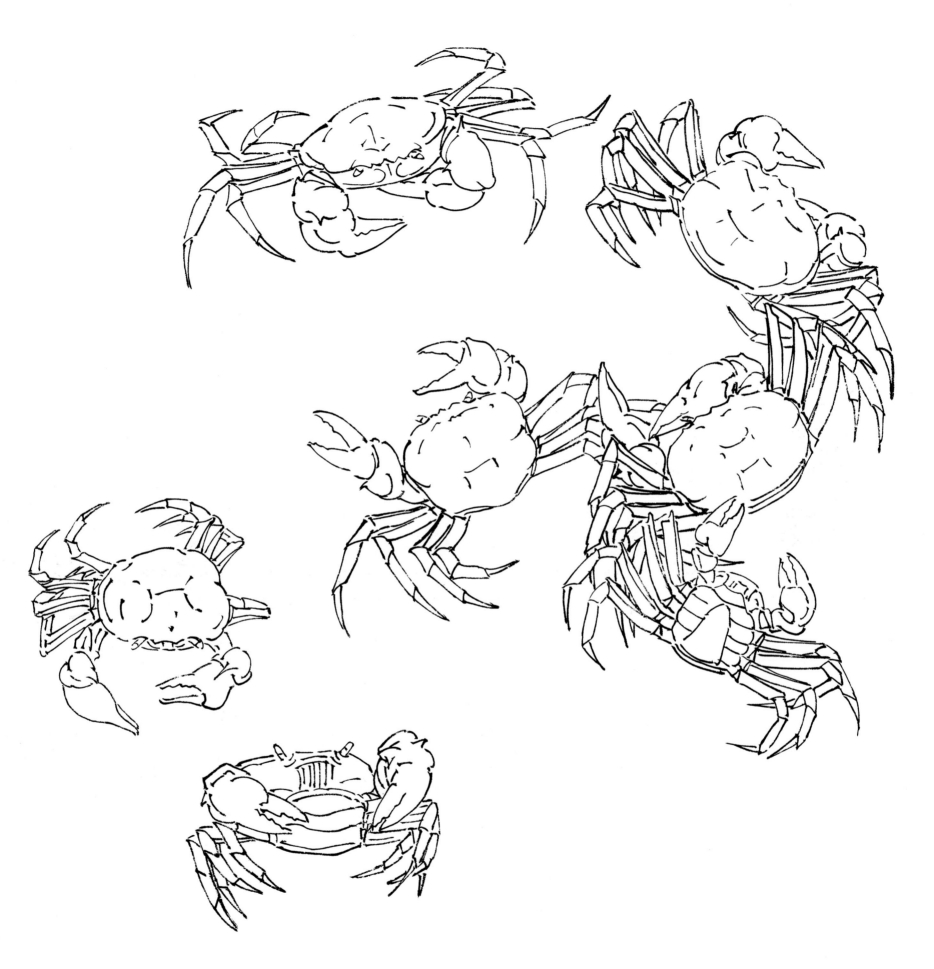

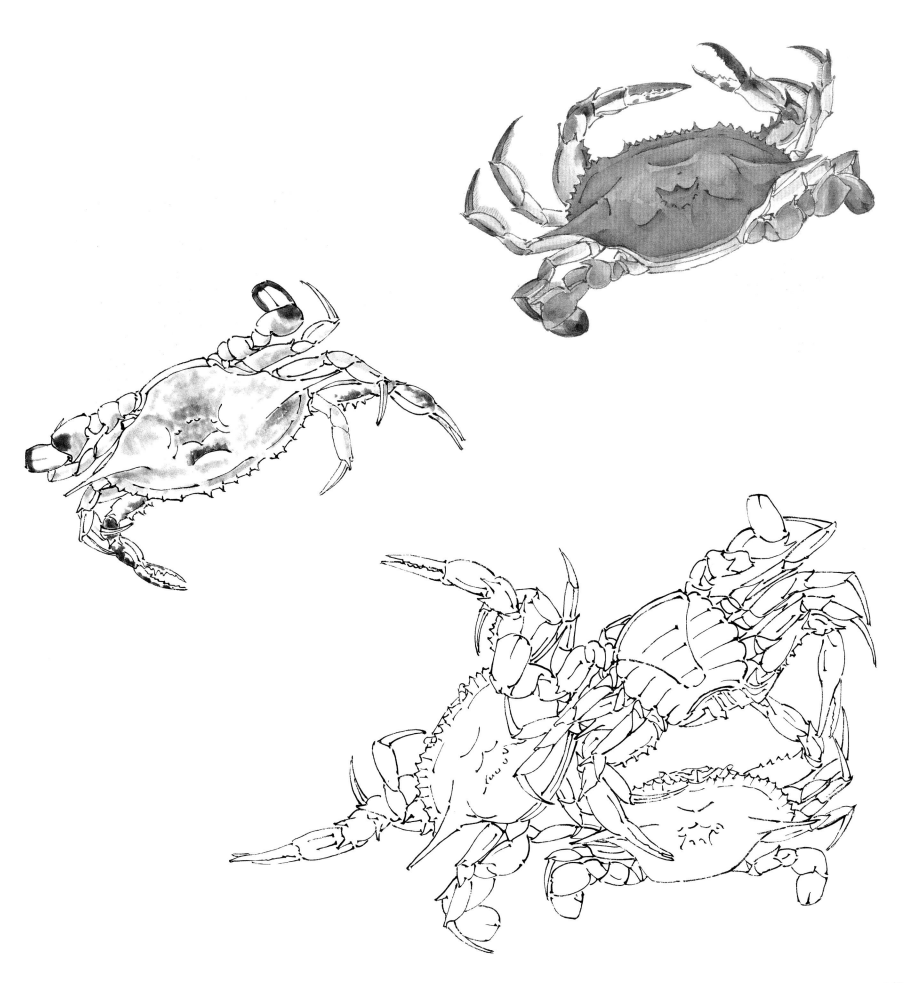

12 /// 甲壳类

虾

◎ 结构特征：色青灰。头胸部被一坚甲，头部背面的前端，具触角二对，有柄的复眼一对，口在头端下面。胸下步肢五对，第一对特别长大，末端有钳脚。腹部狭长，分数环节，节下有桡脚。末端形大者为尾。

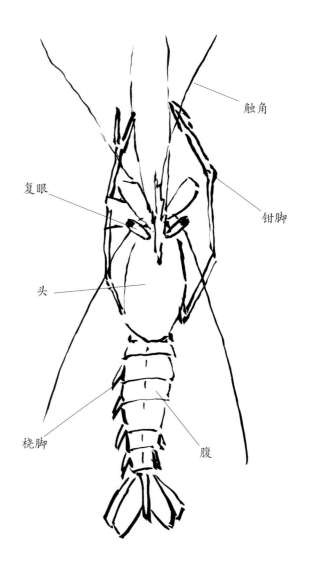

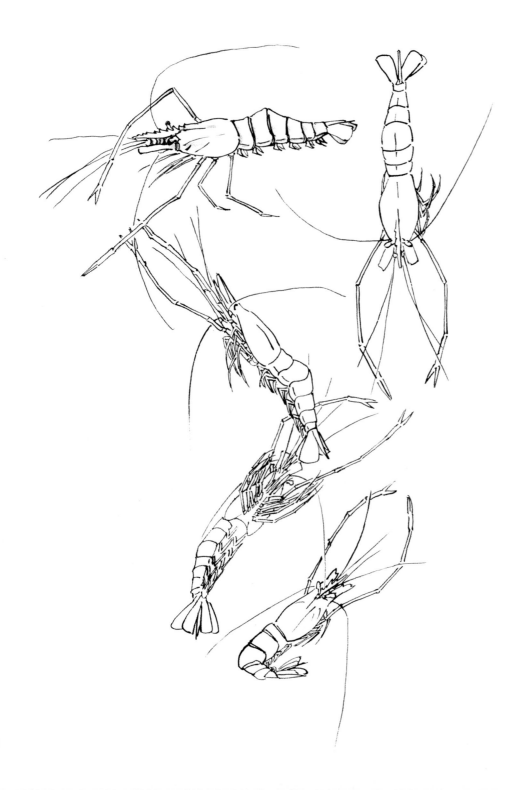

◎ 写意画法：先以淡墨青色蘸橙黄色分二笔乱成胸背，接着画六节腹部，画至第三节时，应转折向下，顺手添上尾部和桡足。加上头部后，即用深墨色点眼，撇触角，勾出钳形前肢和心脏部。画时要注意用色的透明感。

◎ 工笔画法：先以淡墨色勾出各部轮廓，淡墨青色染躯体。待干后，再染出各部结构，淡赭黄色分染衔接处和局部。最后，用薄粉色染头、背部，并以深墨色点睛。

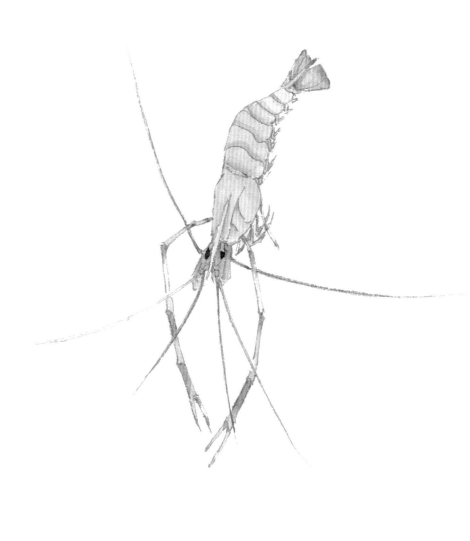

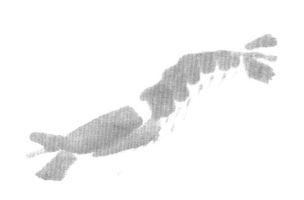

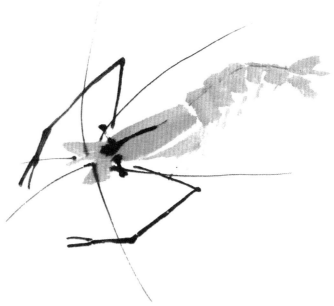

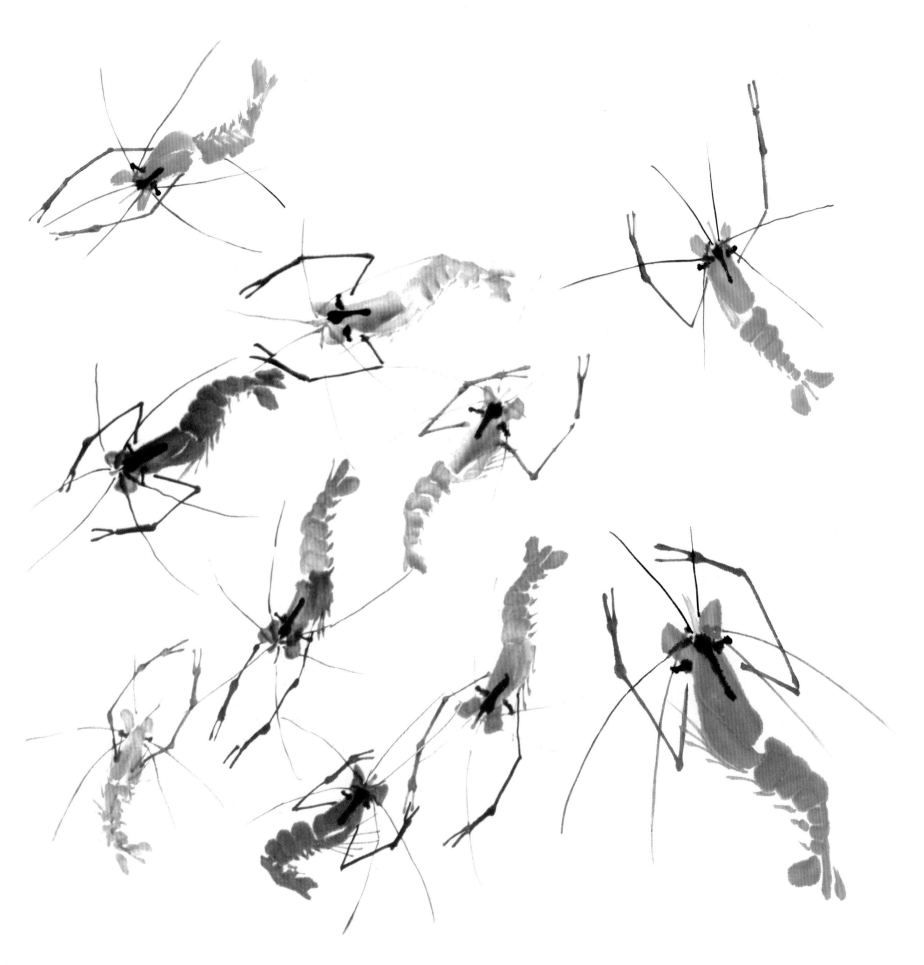

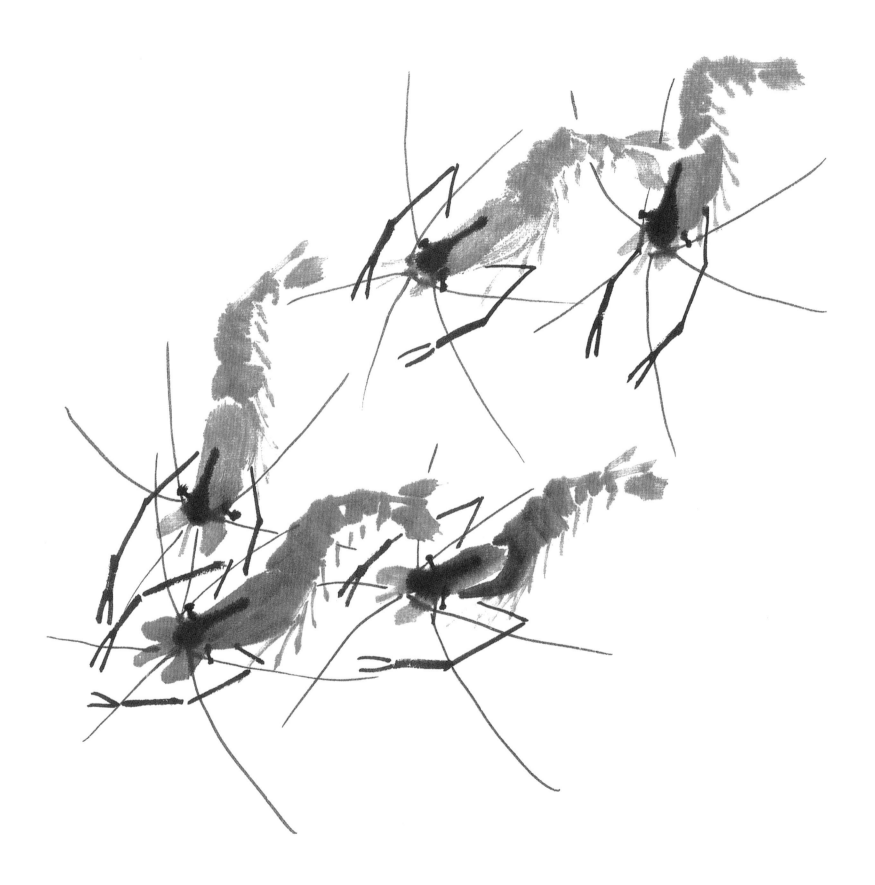

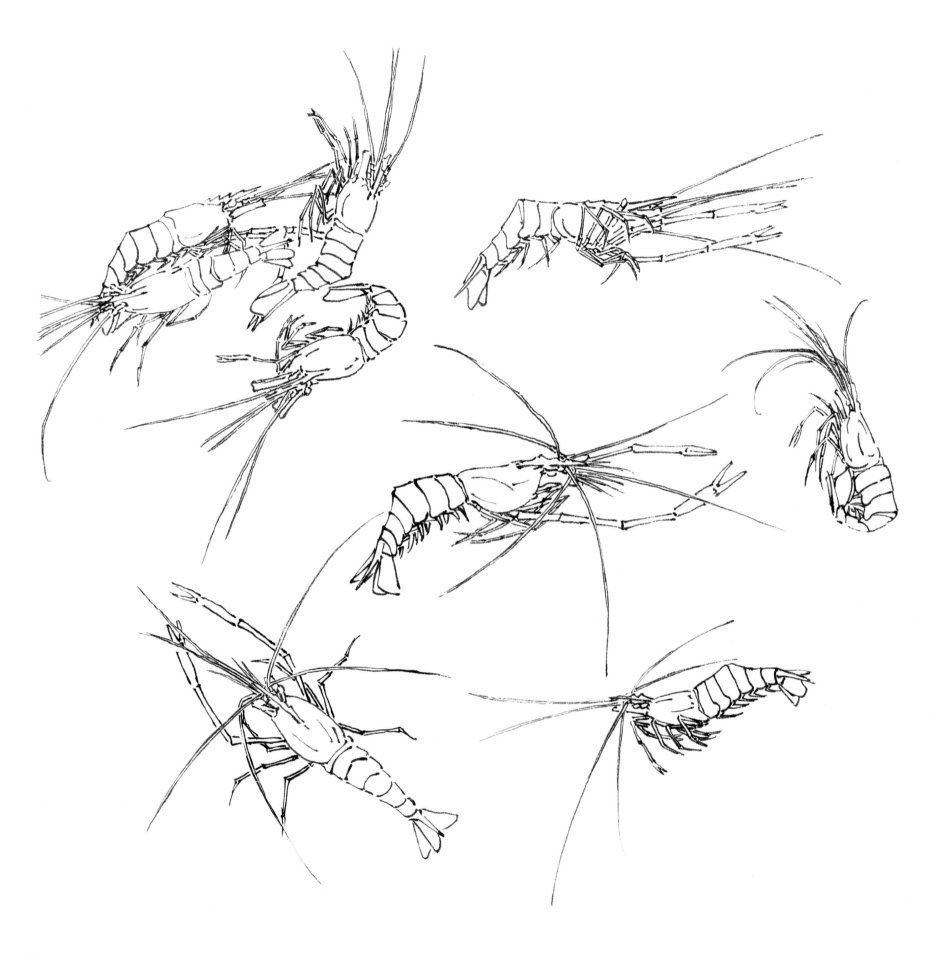

龙虾

◎ 结构特征：体长形，头胸部被有坚甲。前端具有双钳肢，其形甚粗大，并有斑点。头部前端有长短触角二对，胸末端有后肢。腹部分六环节，节下有桡，其后为尾。

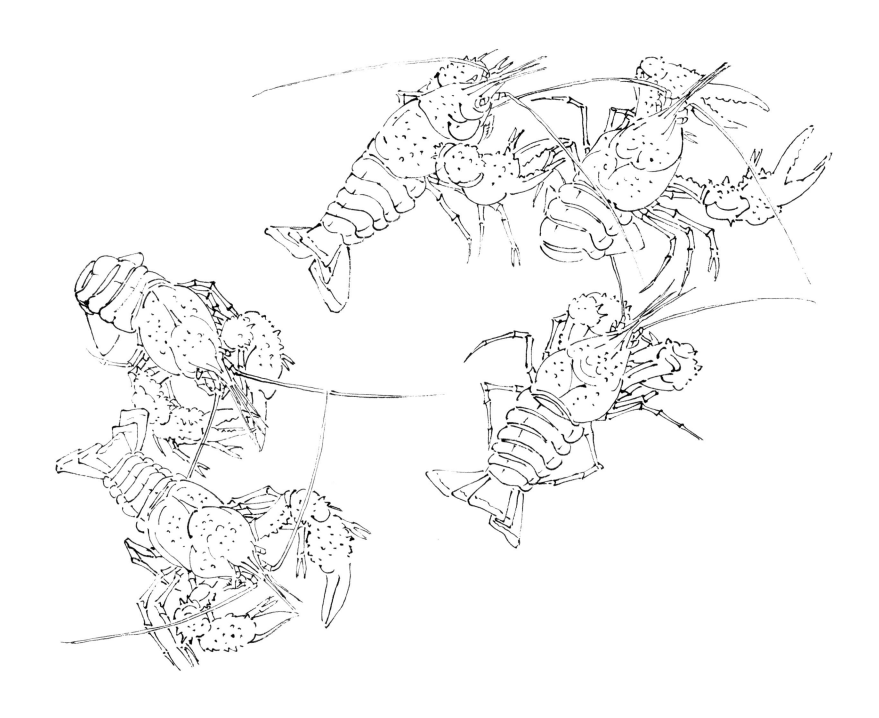

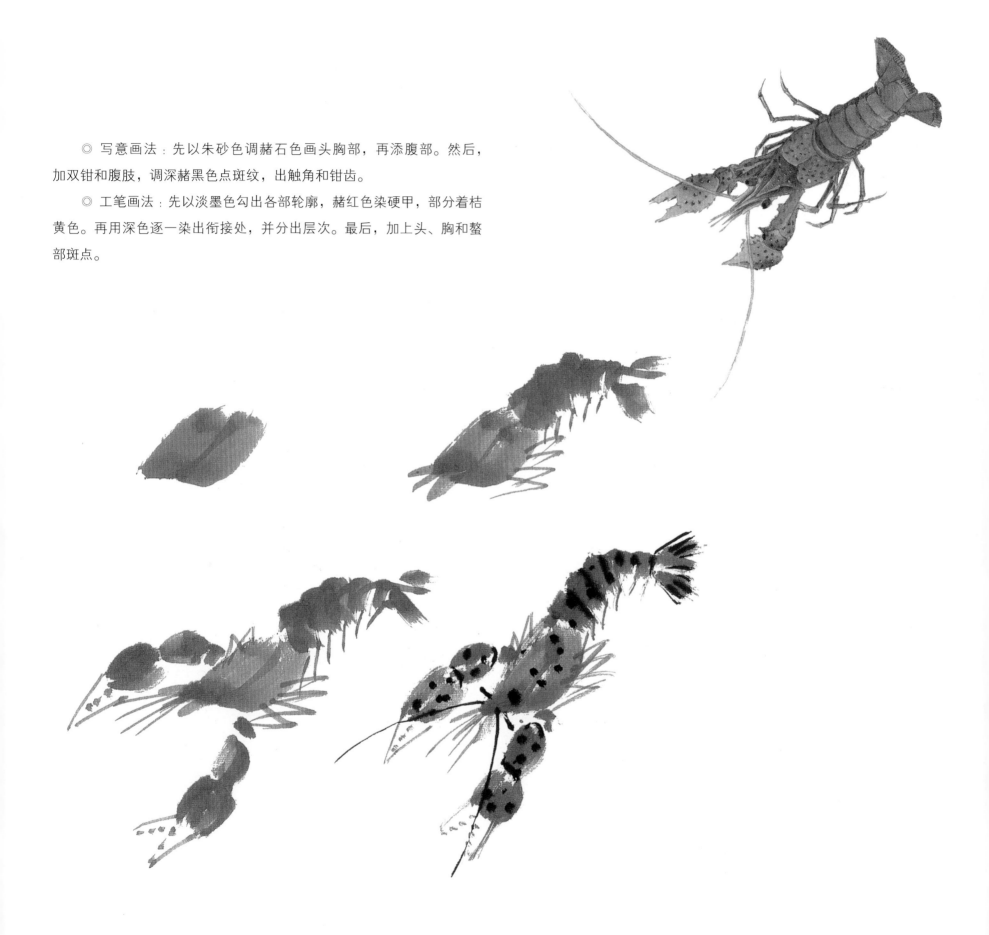

◎ 写意画法：先以朱砂色调赭石色画头胸部，再添腹部。然后，加双钳和腹肢，调深赭黑色点斑纹，出触角和钳齿。

◎ 工笔画法：先以淡墨色勾出各部轮廓，赭红色染硬甲，部分着桔黄色。再用深色逐一染出衔接处，并分出层次。最后，加上头、胸和螯部斑点。

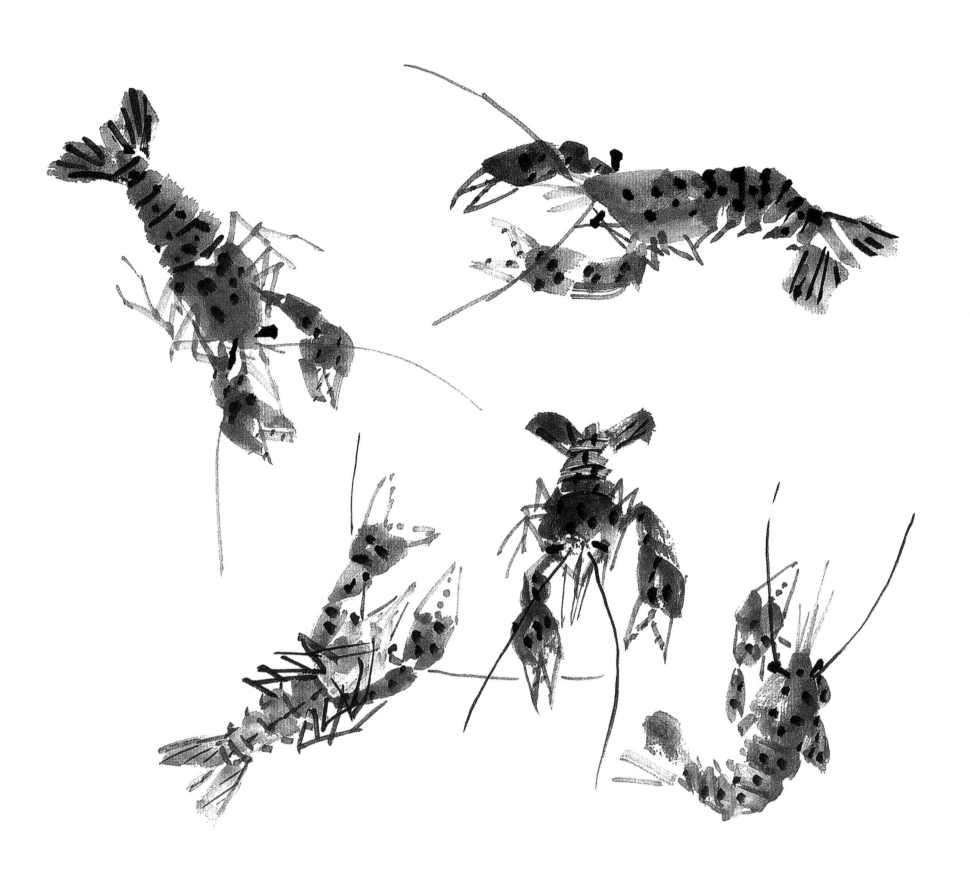

图书在版编目（CIP）数据

草虫画谱精编 / 张继馨, 戴云亮著. —南京：江苏凤
凰教育出版社，2014.12
（美术技法经典系列）
ISBN 978-7-5499-4676-1

Ⅰ.①草… Ⅱ.①张… ②戴… Ⅲ.①草虫画–国画技法
Ⅳ.①J212.27

中国版本图书馆CIP数据核字（2015）第002912号

书　　名	草虫画谱精编	
作　　者	张继馨　戴云亮	
责任编辑	周　晨　孙宁宁	
装帧设计	周　晨	
出版发行	凤凰出版传媒股份有限公司	
	江苏凤凰教育出版社	
	（南京市湖南路1号A楼　邮编210009）	
苏教网址	http://www.1088.com.cn	
制　　版	南京新华丰制版有限公司	
印　　刷	南京精艺印刷有限公司　电话 025-84817000	
厂　　址	南京市富贵山佛心桥3-1号	
开　　本	889mm×1194mm　1/12	
印　　张	13.333	
版　　次	2015年8月第1版　2015年8月第1次印刷	
书　　号	ISBN 978-7-5499-4676-1	
定　　价	75.00元	
网店地址	http://jsfhjy.taobao.com	
邮购电话	025-85406265，85400774　短信02585420909	
E－mail	jsep@vip.163.com	
盗版举报	025-83658579	

苏教版图书若有印装错误可向承印厂调换
提供盗版线索者给予重奖